명화와 수다 떨기

《小顾聊绘画》

作者：顾爷

copyright ⓒ 2014 by CITIC Press Corporation

All rights reserved.

Korean Translation Copyright ⓒ 2014 by DaYeon Publishing Co.

Korean edition is published by arrangement with CITIC Press Corporation

through EntersKorea Co.,Ltd. Seoul.

이 책의 한국어판 저작권은

(주)엔터스코리아를 통한 CITIC Press Corporation과의 독점계약으로

한국어 판권을 '도서출판 다연'이 소유합니다.

신 저작권법에 의하여 한국 내에서 보호를 받는 저작물이므로

무단 전재와 무단 복제를 금합니다.

명화와 수다 떨기

꾸예 지음 | 정호운 옮김

다연
DAYEONBOOK

이야기쟁이

요즘 들어 "왜 이 책을 쓰게 되었는가?"라는 질문을 자주 받는다. 그러게 말이다, 왜일까?

지금 돌이켜보니, 아마도 내가 이야기쟁이라서가 아닐까 싶다.

사실, 오래전에 직접 창작한 귀신 이야기 몇 편을 인터넷에 올린 적이 있다. 그런데 그것을 읽은 사람들은 공포물이 아니라 코미디물인 줄 알았다고……. 자존심에 큰 상처를 입은 나머지 작가를 꿈꾸던 마음이 한순간 사그라졌다. 그 후 친구 몇 명과 함께 인상주의 작품 전시회에 갔는데, 거기서 이야기쟁이 병이 도져 친구들에게 작품의 비하인드스토리를 줄줄 늘어놓기 시작했다. 그런데 이게 웬일, 친구들이 내 말을 아주 흥미진진하게 듣는 것 아닌가! 물론 내가 무안해할까 봐 재미있는 척해준 것일 수도 있겠지만……. 어쨌든 그 당시 내 머릿속에는 '이런 예술과 관련된 이야기들을 마이크로블로그에 올리면 사람들이 좋아하지 않을까?' 하는 생각이 번뜩였다.

나는 다음 날 바로 행동에 옮겼고, 일주일 후 내 팬의 수는 세 배나 증가했다. 사실, 사람들이 좋아할 것이라고 생각은 했지만 반응이 그토록 뜨거울 줄은 상상도 못했다. 수백, 수천 명의 누리꾼들이 달아놓은 댓글을 읽는 동안 정말로 뿌듯했다. 나 같은 풀뿌리 민중이 블로그에 글을 올리는 목적이 달리 무에 있겠는가?

'대박', '짱 재밌음', '푸하하'……. 이거면 족하다!

마이크로블로그가 어느 정도 인기를 얻자 그 내용들을 정리해서 책을 내기로 결정했다. 마이크로블로그는 자수 제한이 있어서 쓰고 싶은 내용을 다 쓰지 못했지만 책으로 엮는다면 그런 걱정 없이 마음껏 수다를 떨 수 있을 테니까……

이 책이 마음에 들기 바란다.

나는 꾸예[顧爺]!

성은 꾸[顧], 이름은 멍지에[孟訫], 자는 예[爺]이다. 고로, 사람들은 나를 꾸예, 즉 꾸할배라고 부른다. 사실, '꾸예'는 그냥 내 인터넷 아이디다. 멋있어 보여서 개인적으로 아주 마음에 든다. 다만, 한 가지 아쉬운 점은 '사위'라는 뜻의 '꾸예[姑爺]'와 발음이 똑같기 때문에 타이핑할 때 자주 오타가 나 대략 난감할 때가 있다.

고등학교 졸업 후 호주로 유학을 갔다. 그곳 대학교에서 'Visual Communication(그래픽 디자인, 굳이 영어를 쓴 이유는 그냥 고급스러워 보이려고)'을 전공했고, 대학교 졸업 후 순조롭게 '막일 디자이너'가 되었다.

예술에 대한 나의 뜨거운 열정은 순수하게 예술을 좋아하는 마음에서 비롯되었다. 나는 예술 전공자도 아니고 교수 타이틀은 더더욱 없다. 나는 예술에 관한 기초 지식을 전하기보다는 독자와 유쾌한 수다를 떨고 싶다. 만약 내 이야기가 독자를 웃게 하고 사람들과의 대화에 재미있는 이야깃거리를 제공해줄 수 있다면 더할 나위 없이 기쁠 거다.

CONTENTS

모든 이야기는 여기에서 시작된다.

Chapter 1

도망자

1573년, 밀라노 근교의 작은 마을에서 향후 수백 년의 예술사 흐름을 바꿔놓을 불세출의 천재가 태어났으니, 그의 이름은 바로

카라바조

(Michelangelo da Caravaggio).

카라바조가 천재 화가라는 데 반대할 사람은 없을 것이다. 카라바조에게는 '화가' 외에도 건달, 도박꾼, 살인범, 도망자 등 '자랑스러운' 타이틀이 여러 개 붙는다. 카라바조 덕분에 '천재'라는 단어가 꼭 긍정적인 인물을 묘사하는 것이 아님을 처음 알았다. 그렇다면 문제아 카라바조는 어떻게 붓으로 세상을 바꾸었을까? 카라바조의 그림을 말하기 전에 먼저 그의 팬들을 한번 살펴보자.

'광팬' 리스트

루벤스 V
Peter Paul Rubens

합스부르크 왕가의 애송화가

대표작 : 〈유아대학살〉

회화는 내 직업이고 외교는 내 취미이다. 내가 그림으로
스페인과 영국의 동맹을 성사시켰다는 말을 어찌 내 입으로 하겠는가.

페르메이르 V
Johannes Vermeer

네덜란드의 4대 대표 화가 중 한 명

대표작 : 〈진주귀고리 소녀〉

수수께끼 같은 남자······.

벨라스케스 V
Diego Rodríguez de Silva Velázquez

스페인 최고의 화가

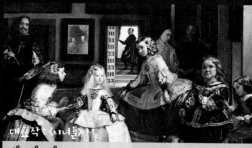

대표작 : 〈시녀들〉

거울, 거울, 거울······.

렘브란트 V
Rembrandt Harmenszoon van Rijn

빛의 화가

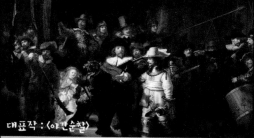

대표작 : 〈야간순찰〉

인생은 모름지기 굴곡이 있어야 제 맛이지!

그 외에도 인상파라 불리는 '꼬꼬마'들이 더 있으나 일일이 나열하
지 않겠다.

그런데 왜?

왜 이처럼 유명한 대가들이 카라바조를 신처럼 떠받드는 걸까?

이유는 의외로 간단하다. 신이나 가질 법한 화공을 가졌기 때문이다!

1592년, 새내기 화가 카라바조가 로마에 왔다. 당시 로마는 새로운 시대를 맞아 바야흐로 건설 붐이 일고 있었다. 도시 전체에 성당이 우후죽순으로 생겨났고, 이에 따라 그 건물들을 장식할 대량의 예술품이 필요했다.

전 세계에서 내로라하는 건축가, 조각가, 화가 들이 몽땅 로마로 집결했다. 무명의 신인들도 하루아침에 유명 화가가 될 수 있는 절호의 찬

🌑 로마의 건축 자재 시장, 사실 '시장'이라는 표현은 정확하지 않다. 당시 교회를 짓는 데 사용된 건축 자재는 대부분 고대 로마 유적지에서 뜯어 온 것이니 '낡은 집을 뜯어 새 집을 지은 것'이다(문화재 보호 의식이 없기는 예나 지금이나 마찬가지?).

클로드 로랭의 〈캄포 바치노, 로마〉
The Campo Vaccino, Rome 1640

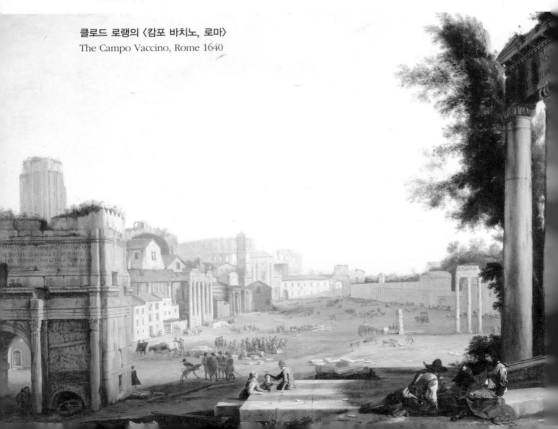

스를 잡기 위해 벌 떼처럼 달려들었다. 그때의 로마는 마치 오늘날의 할리우드 같았다. 영화와 인테리어라는 영역만 서로 다를 뿐……

카라바조는 로마 입성 초기에 고생을 좀 했다. 배우로 치면 '대사 없는 단역'이나 '스턴트맨'(길거리에서 그림을 그려 팔거나 유명 화가 대신 그림을 그려주는 일) 노릇을 하며 근근이 먹고살았다.

모델을 고용할 돈이 없었는지 카라바조는 이 시기에 주로 일반 서민을 소재로 한 풍속화를 많이 그렸다. 이때부터 그의 비범한 회화 실력이 점차 드러나기 시작했다.

〈여자 점쟁이〉

Good Luck 1594-1595

ⓐ 점쟁이의 표정으로 미루어보건대, 승진과 재물을 얻을 것이라는 등 좋은 얘기들을 해주고 있는 것 같다.

ⓐ 손동작도 매우 자연스럽다.

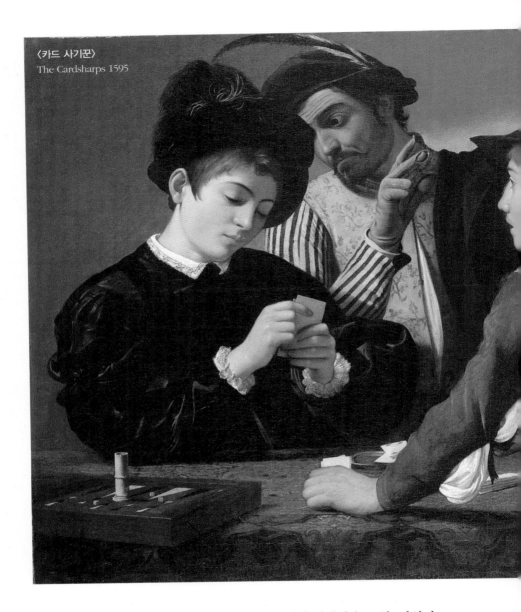

〈카드 사기꾼〉
The Cardsharps 1595

카라바조는 인물의 표정과 동작을 통해 팽팽한 긴장감을 표현, 감상자
의 시선을 사로잡아 그림 속으로 빠져들게 했다. 타짜 두 명이 짜고 다
른 한 명에게 사기를 치는 상황임을 한눈에 알 수 있다.

평온한 표정의 젊은이는 자신이 먹잇감 인 줄도 모른 채 게임에 열중하고 있다.

이 카드를 꺼내면 속임수로 이번 판을 이 길 수 있지만 자칫 들통 날 수도 있다.

"폭탄"이 두 장!

보통 한 폭의 유화는 사물의 한순간밖에 표현하지 못한다. 하지만 카 라바조는 언제나 가장 중요한 절체절명의 순간을 포착해낸다. 상황을 최고의 1초에서 딱 멈추게 함으로써 보는 이로 하여금 이후 상황이 어 떻게 발전해나갈 것인지 무한한 상상을 펼치게 한다.

15

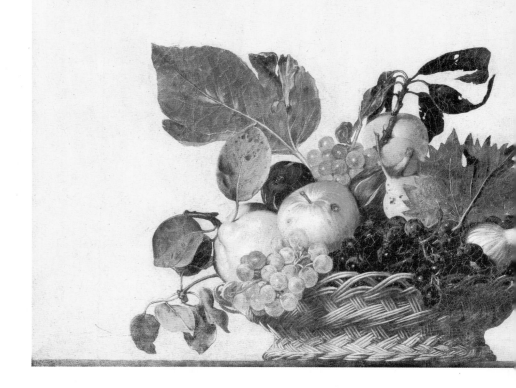

이 그림은 더 대단하다. 얼핏 보기에는 평범한 과일 같지만 자세히 보면 아주 작은 상처와 자국까지도 세밀하게 표현되어 있다. 오늘날이라면 생각할 것도 없이 포토샵으로 싹 지워버리지 않았을까?

바구니 아래쪽의 음영을 보라. 마치 과일 바구니 전체가 화면 밖으로 삐져나온 것만 같아서 나도 모르게 손을 내밀어 바구니를 화면 안으로 밀어넣고 싶은 충동이 생긴다. 카라바조의 붓이 과일 바구니 하나에도 드라마틱한 빛과 연극성을 불어넣은 것이다.

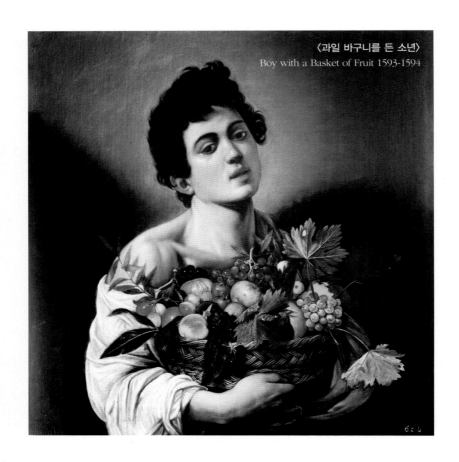

〈과일 바구니를 든 소년〉
Boy with a Basket of Fruit 1593-1594

과일 바구니를 유난히 편애한 카라바조는 탁자 위에 놓고 그리는 것만
으로는 성에 안 찼는지 사람이 직접 과일 바구니를 안고 있는 모습까
지 그렸다.

카라바조는 그림을 그릴 때 밑그림을 그리지 않고 구도 잡기에서부터
세부 묘사까지 한 번에 완성했다고 한다. 이 과일 바구니는 얼추 봐도
대여섯 근 정도는 되어 보이는데 이걸 하루 종일 들고 서 있는다고 생
각해보라, 얼마나 힘들겠는가? 그림 속 이 소년의 표정은 마치 "형님!
아직도 다 못 그렸습니까?"라고 묻는 것만 같다.

소년 얘기가 나왔으니, 말 나온 김에 카라바조가 이 시기에 그린 '여성화된 남성' 작품들을 한번 들여다보자.

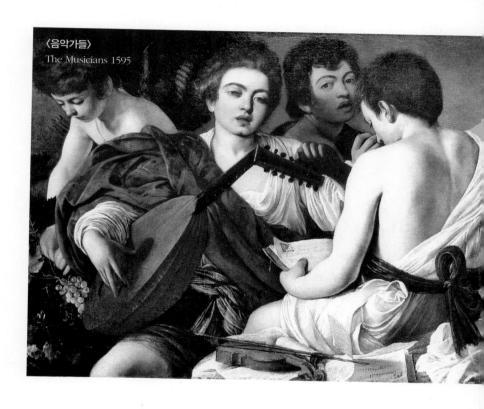

〈음악가들〉
The Musicians 1595

관람자를 유혹하는 듯한 매혹적인 시선, 노래를 부르는 듯 살짝 벌린 입술, 그리고 하얗게 드러난 속살…….

사실 그림 속의 청년, 소년 들은 호모 에로틱한 모습으로 그려져 일찍이 20세기에 이미 '동성애 그림'이라는 평가를 받았다. 심지어 카라바조 본인이 바로 동성애자이고, 그림 속 16세의 어린 화가 마리오 민니티(Mario Minniti)가 사실은 그의 애인이라고 의심하는 사람들도 있다.

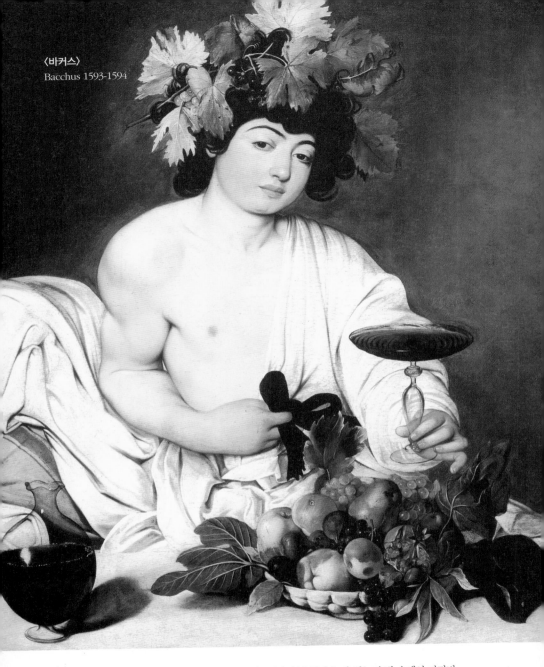

〈바커스〉
Bacchus 1593-1594

🍷 이 그림을 엑스레이로 찍어보니 흥미롭게도 '바커스' 옆에 놓여 있는 술병 속에서 카라바
조의 자화상이 발견되었다고 한다.

만약 이게 사실이라면 현재의 기준으로 보아 그는 동성애자일 뿐만 아니라 소아성애자이다.

그러나 의심은 의심일 뿐, 본인이 공식 커밍아웃을 하지 않은 이상 이에 대해 함부로 결론지을 수는 없겠다. 게다가 당시 로마 사회는 가톨릭교회의 엄격한 통제하에 있었으니 그런 상황에서 동성애자라고 밝히는 것은 교황 얼굴에 '불교 만세'를 새기는 것과 다름없는 대역죄인 것이다.

카라바조의 '여성화된 남성' 작품들 중에서 특히 주목할 만한 작품이 하나 있다.

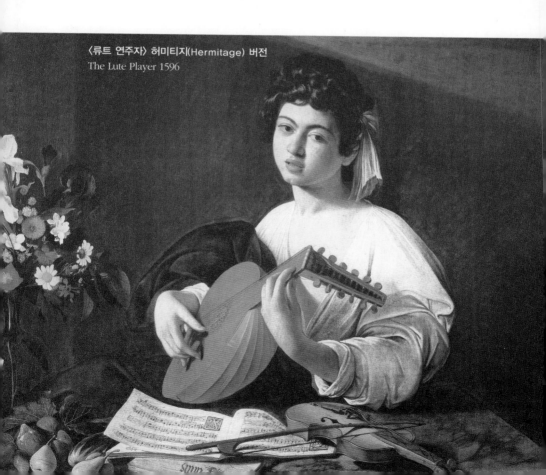

〈류트 연주자〉 허미티지(Hermitage) 버전
The Lute Player 1596

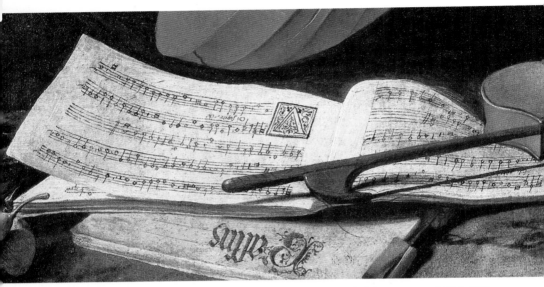

↑ 〈류트 연주자〉 허미티지 버전, 부분
The Lute Player 1596

〈류트 연주자〉 메트로폴리탄(Metropolitan) 버전, 부분
The Lute Player 1596 ↓

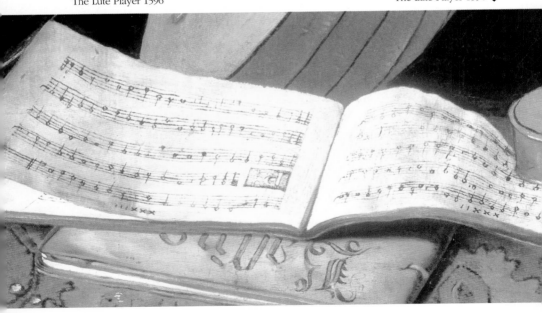

역시 민니티를 모델로 한 작품이다. 카라바조는 민니티를 모티브로 여러 버전을 창작했는데, 재미있는 것은 각 버전마다 테이블 위에 놓인 악보가 서로 다르다는 점이다. 그 악보들은 당시 가장 유행하는 곡들이었는데, 카라바조는 악보 속의 모든 음표를 하나씩 정확하게 그려넣었다. 즉, 그림 속의 악보대로 연주를 하면 그 곡들을 재현해낼 수 있다는 것이다. 진짜 놀랍지 않은가!

허미티지 버전 속의 이 악보는 '목가(Madrigals)'라는 곡인데, 거기에 이런 가사가 있다.

'그대는 아는가,
그대는 나의 사랑이자 우상인 것을……,
나는 당신의 것이다.'

카라바조의 재능은 곧 당시의 추기경 프란체스코 델 몬테(Francesco Maria del Monte)의 눈에 들었다. 그의 추천으로 카라바조는 성당에 걸릴 종교화를 창작하기 시작했다. 바로 이때부터 카라바조는 로마의 화단과 교계를 뒤흔드는 세기의 종교화 걸작을 대거 창작하기 시작했다.

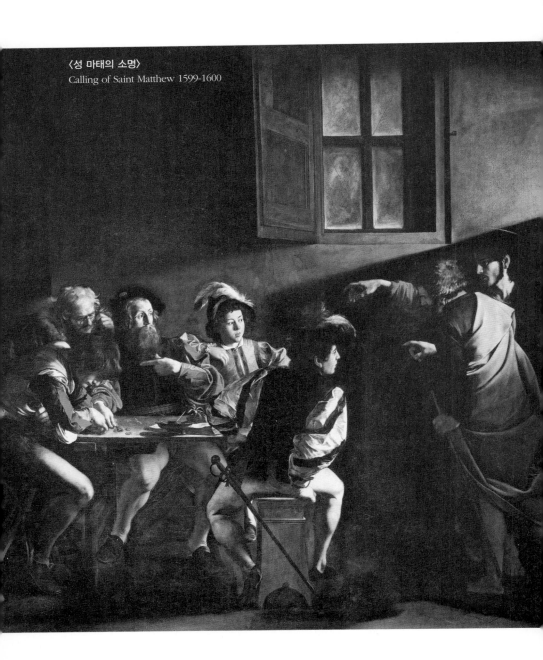

〈성 마태의 소명〉
Calling of Saint Matthew 1599-1600

24

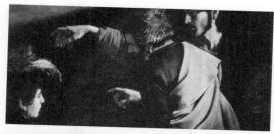

"저 사람인가?"

"누구? 나?"

"그래!
바로 당신!"

'저 사람이
입은 저 옷은
무슨 브랜드지?'

〈성 마태의 소명〉이라는 이 작품은 그리스도가 세관을 지나가다가 공무원인 마태를 발견하고 건물 안으로 들어와 그를 가리키며 "따라오라!"라고 한 복음 이야기를 그렸다.

이 그림의 가장 독특한 점은 예수의 모습이다. 예수 그리스도가 공중부양을 하고, 엉덩이를 다 드러낸 아기 천사들이 그의 곁을 맴도는 일

반적 종교화와 달리, 카라바조는 예수를 어둠 속에 숨겨놓고 광선을 교묘하게 활용해 보는 사람들의 시선을 마태에게로 집중시켰다.

그림 속 사람들의 표정과 동작을 보라. 종교화임에도 불구하고 신화적인 요소를 전혀 찾아볼 수가 없다. 카라바조는 사람들 마음속에 간직되어 있는 신과 성자들을 일반인처럼 그렸다. 바로 이런 점이 보는 사람들의 눈과 마음을 사로잡았다. 당시 그의 생이 앞으로 10년밖에 남지 않았다는 것은 아무도 몰랐을 것이다.

이 그림으로 카라바조는 하룻밤 사이에 유명해졌다!

성당 앞에는 그의 그림을 보기 위해 사람들이 줄을 섰고 상류층과 정부기관으로부터 주문이 쇄도했다.

사람이 유명해지면 귀찮은 일도 많아지는 법, 당시 카라바조는 하루만 일하면 한 달 먹고살 돈을 벌 수 있었다. 돈도 잘 벌겠다, 그냥 얌전히 집에 들어앉아 그림이나 그리면 얼마나 좋았을까. 하지만 카라바조는 허구한 날 어중이떠중이 친구들(대부분 시인, 조각가, 화가 등)과 함께 칼을 차고 거리로 나가 건달 짓을 일삼았다. 거의 매일 밤 인사불성이 되도록 술을 마시고 싸움을 벌이는 등 끊임없이 문제를 일으켰다.

그 기간에 카라바조는 사흘 건너 한 번씩 경찰에게 끌려가 공짜 커피를 마셨고 법정에도 여러 번 섰다. 하지만 결국은 처벌을 받지 않고 흐지부지 마무리되었다. 그 이유는 아주 간단하다. 뒤를 봐주는 '높으신 분'들이 있었으니까!

당시 상류층 중에는 카라바조의 그림에 심취한 후원자들이 매우 많았는데 그들에게 카라바조의 붓은 돈을 찍어내는 기계나 다름없었다. 그렇기 때문에 카라바조가 그 어떤 말썽을 부려도 사람만 죽이지 않으면 '높으신 분'들이 알아서 해결해주었던 것이다.

26

카라바조는 비록 방탕하고 무절제한 막가파식의 생활을 했지만 최고의 걸작들을 끊임없이 탄생시켰다.

다음 작품은 《성경》에 기록된 중요한 사건을 묘사한 것이다. 최후의 만찬 직후 제자 유다가 예수를 배반하고 로마 병사들을 데려와서 예수를 체포하는 내용으로, 그림 속 유다가 예수에게 입맞춤함으로써 병사들에게 누가 예수인지를 지목하는 장면이다.
이 그림의 바탕색은 칠흑 같은 검은색이다. 종전에는 찾아볼 수 없는 이런 방식은 보는 사람으로 하여금 그림 속으로 빠져들 것 같은 강한 몰입감을 가져다준다. 그림 속 인물들은 검은 배경 속에서 튀어나온

〈그리스도의 체포〉
The Taking of Christ 1602

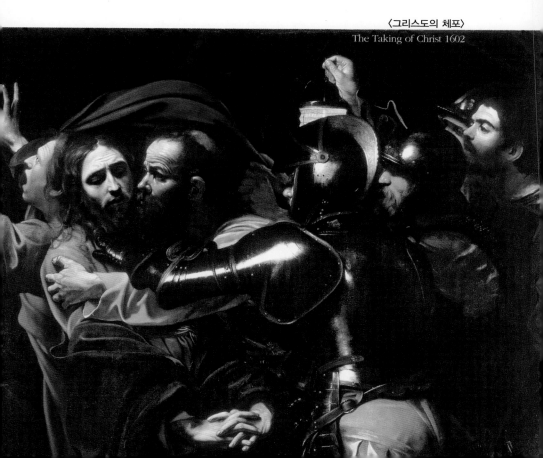

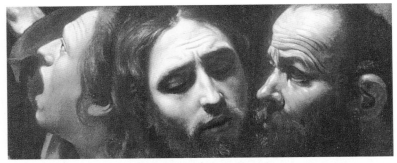

◎ 예수는 두 손을 깍지 낀 채 마치 이 모든 것을 이미 예견한 듯 침착한 표정을 짓고 있다. 그 뒤에 잔뜩 겁에 질린 듯 히스테릭한 표정을 짓는 남자와 매우 대조적이다. 배신자 유다가 예수에게 입맞춤하기 일보 직전이다.

◎ 병사 뒤에 조명을 든 사람은 바로 카라바조 본인이다.

듯하고 관람자들은 마치 어둠 속에 숨어서 지금 벌어지고 있는 이 광경을 지켜보는 것만 같다. 생각해보면 이게 바로 오늘날 극장의 영화 관람 분위기 아닐까?

이번에도 카라바조는 가장 긴장되는 순간을 정확히 포착했다(이 이야기를 잘 아는 사람들은 알겠지만 다음 순간 예수의 사도 베드로의 칼날이 맞은편에 있는 말고의 귀를 잘랐다).

만약 카라바조가 사실은 카메라를 가지고 타임머신을 통해 17세기로 간 현대인이라는 과학적 연구 결과가 나온다면, 나는 정말로 믿을지도 모른다.

욕할 테면 해보시지!
그래도 내 그림은
날개 돋친 듯이
팔려나가잖아.

1606년 5월 29일, 광기에 사로잡힌 천재 화가 카라바조가 또다시 사고를 쳤다.

이번에는 '높으신 분'들도 어떻게 해결해줄 수가 없었다. 왜냐하면 사람을 죽였기 때문이다. 누구를 죽였냐고? 그건 나중에 얘기해주겠다(서두른다고 죽은 사람이 살아 돌아오는 것도 아니고)!

먼저 뒤로 돌아가 카라바조가 사람을 죽이기 몇 년 전의 작품들을 살펴보자. 이 시기에 창작한 작품들은 카라바조를 예술계의 정상에 올려주었고 그를 '예술사상 가장 영향력 있는 이탈리아 화가!'는 아니고 그중 한 명으로 만들어주었다(그보다 앞서 활동한 더 유명한 르네상스 시대의 거장, 〈닌자터틀〉에 나오는 돌연변이 거북이와 같은 이름의 미켈란젤로가 있었으니까).

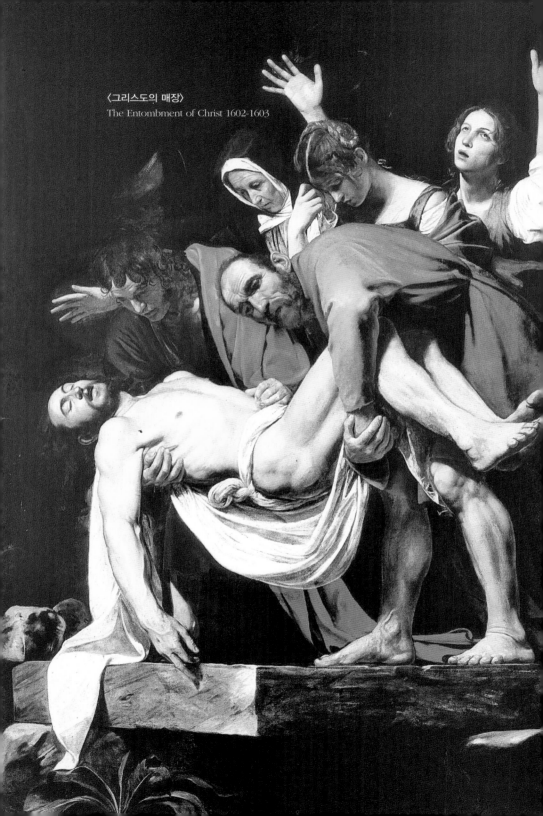

〈그리스도의 매장〉
The Entombment of Christ 1602-1603

이 그림은 카라바조의 대표작 〈그리스도의 매장〉이다. 제목 그대로 예수의 장례식을 그린 작품이다.

역시 그림 속 인물들은 마치 어둠 속에서 튀어나온 것 같고 표정 처리 등 절묘한 세부 묘사가 돋보인다. 그런데 카라바조는 그림을 그릴 때 '단점'이 하나 있다. 바로 너무 빨리 그린다는 것!

작품 하나를 만들기 위해 당시 유명 화가들은 통상적으로 몇 개월에서 일 년 넘게 그림을 그렸다. 반면, 카라바조는 몇 주 만에 완성했다. 왜 그렇게 빠르냐고? 앞서 말했듯이 그는 밑그림을 그리지 않았다. 모델에게 포즈를 잡게 하고는 캔버스에 직접 그렸다. 그렇게 한 이유는 빨리 그림을 완성하고 친구들과 거리에 나가 놀기 위해서가 아니었다. 그런 화법을 고집한 데는 나름대로 이유가 있었다.

카라바조는 눈에 보이는 사물 그대로의 모습을 화폭에 옮기는 자연주의 화풍을 추구했다. 그가 그린 예수는 성스러운 신의 모습이기는커녕 평범한 사람의 모습조차도 아니었다. 핏기 하나 없는 창백한 피부와 축 늘어진 팔다리……. 그림 속의 예수는 그냥 시체였다!

그의 이런 화법은 당시는 물론 그 후 수백 년 동안 많은 미술 애호가로부터 혹평을 받았다. 깊이 고민하지 않고 적나라하게 표현한 작품은 예술과 신에 대한 모독이라고…….

당시 카라바조의 인기는 그야말로 하늘을 찔렀다.

로마에서부터 바티칸까지 유명한 성당들이 그를 모시기 위해 줄을 섰다. 물론 종잡을 수 없는 성격에 화풍 또한 너무 파격적이라서 주문자가 작품을 거부하는 경우도 종종 발생했다.

가장 큰 물의를 일으킨 작품은 바로 〈성모의 죽음〉이다. 여기서 '죽음'이라는 단어에 주목할 필요가 있다. 예수는 십자가에 못 박혀 여섯 시간 동안 피를 흘리다가 죽었다. 심지어 죽은 후에 누군가가 그의 죽음을 확인하려고 긴 창으로 다시 한 번 그의 가슴을 찔렀다고 하니 확실하게 죽은 것이 맞다. 그러나 마리아의 죽음은 다르다. 사실, 마리아는 '죽었다'기보다 '승천했다'고 하는 편이 옳을 것이다. 아기 천사들이 내려와서 하늘나라로 모셔간 것이니 '신분 상승'한 것이다!

하지만 카라바조가 누구인가? 그는 이런 것을 전혀 신경 쓰지 않고 〈그리스도의 매장〉과 같은 기법으로 성모 마리아를 그저 시체 한 구로 그렸다! 그것도 헝클어진 머리카락과 땟물이 흐르는 몰골을 한 시골 아낙의 시체로 말이다! 이 그림을 받아 든 주문자의 표정이 상상이 된다. 아마도 처음으로 '성모 마리아가 정말로 죽었구나!'라는 생각이 떠올랐을 것이다.

나는 사실 이 작품을 거부한 교회 측이 이해가 된다. 입장 바꿔 생각해보자. 중국 역사상 가장 위대한 애국 시인 굴원, 굴원 하면 내 머릿속에는 멱라수 강가에서 하늘을 향해 포효하는 그의 모습이 떠오른다. 그런데 이때 어떤 화가가 그를 쫑즈(粽子, 중국 단오절의 전통 음식. 굴원을 추모하기 위해 만들어졌다는 전설이 있다) 모양으로 그렸다면 나도 분명 받아들이기 힘들었을 것이다.

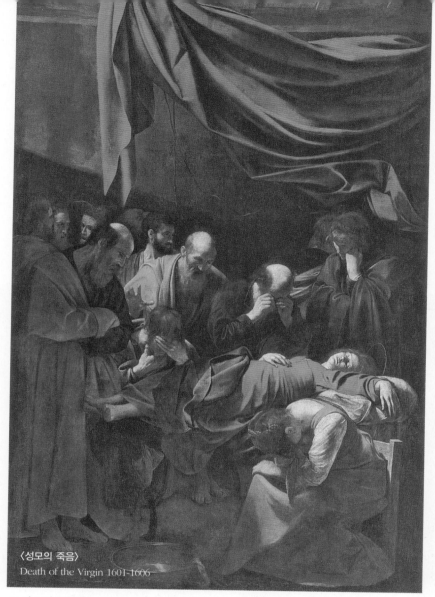

〈성모의 죽음〉
Death of the Virgin 1601-1606

● 이 그림에서 또 눈에 띄는 장치가 바로 저 붉은 휘장이다. 카라바조의 작품에 계속해서 등장하는데, 때로는 사람의 몸에 걸쳐 있고 때로는 허공에 걸려 있다. 이 붉은 휘장은 무슨 역할을 하는 걸까? 화면을 더욱 생동적으로 표현하는 효과가 있다는 사람이 있는가 하면 단지 그의 작업실에 걸어놓은 장식품일 뿐이라고 말하는 사람도 있다. 내가 보기에는 이 붉은 휘장은 일종의 '사인' 같다. 이걸 보면 한눈에 카라바조의 작품임을 알아볼 수 있으니까.

이 그림은 훗날 나폴레옹이 프랑스로 가져갔고 그로 인해 카라바조의 화풍은 많은 프랑스 화가에게 큰 영향을 끼쳤다.

《성경》에는 초자연적인 현상이 많이 등장한다. 예수가 십자가에 못 박힌 날에 발생한 일식, 예수를 매장한 후에 일어난 대지진 등등……. 그 중에서도 가장 유명한 것은 역시 예수의 부활이다. 이 그림은 바로 예수가 부활한 그날의 일을 묘사하고 있다. 성도 두 명이 저녁 식사를 하다가 갑자기 사흘 전에 죽은 예수가 옆에 떡하니 앉아 있는 것을 발견한다!

카라바조는 또 한 번 명암과 연극성의 효과를 극대화시켰다.

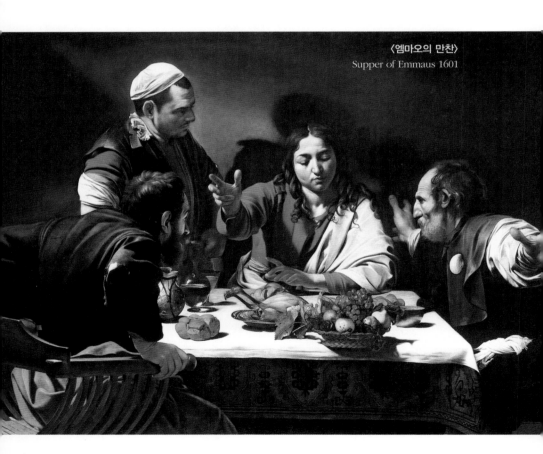

〈엠마오의 만찬〉
Supper of Emmaus 1601

ⓠ 그림 왼쪽의 이 사람을 눈여겨 보라. 양손으로 의자를 짚고 있 으며, 너무 놀라서(또는 두려워 서) 마치 당장이라도 벌떡 일어 설 것만 같은 모습이다. 카라바 조는 얼굴을 그리지 않고도 감 상자가 이 사람의 놀란 표정을 느끼게 한다.

ⓠ 맞은편에 앉은 예수의 모습은 그와 선명한 대조를 이룬다. 침 착하고 평온한 표정으로 앞에 놓인 빵에 축복을 내리고 있다.

이제 드디어 살인 사건 얘기를 할 차례다. 카라바조 손에 목숨을 잃은 그 사람의 이름은 라누치오 토마소니(Ranuccio Thomassoni)다.

사건의 경과는 이렇다. 1606년 5월 29일, 카라바조와 토마소니가 함께 테니스장에 있었다. 둘이 테니스를 쳤거나 아닐 수도 있다. 정말 테니스를 쳤다면 이번 게임은 스포츠 정신을 위배하는 경기였음이 분명하다. 테니스를 치다 말고 카라바조가 토마소니를 죽여버렸으니까.

이게 다야?

그렇다. 나도 믿기지 않아서 많은 자료를 찾아보았지만 그때의 살인 사건을 서술한 자료가 거의 없었다. 있다고 해도 대부분 추측과 짐작에 불과했다. 명탐정 코난처럼 추리만으로 단죄할 수는 없는 법. 그러나 한번 들여다보는 것도 재미는 있다. 예컨대 어떤 사람들은 카라바조가 필리드 멜란드로니(Fillide Melandroni)라는 창녀 때문에 토마소니와 주먹다짐을 했고, 그러다 실수로 토마소니를 죽게 만들었다고 주장한다. 구체적으로 그 창녀를 자신이 차지하기 위해서인지, 아니면 그 창녀한테서 토마소니를 빼앗아 오기 위해서인지는 정확히 모르겠다. 다만 토마소니가 당시 꽤나 유명한 검객이었는데 어처구니없게도 일개 화가 손에 죽었다는 것이다! 물론 카라바조가 보통 화가들과는 많이 다르지만 그래도 이렇게 쉽게 죽었다니, 의문스럽지 않은가? 카라바조가 평소에 칼을 차고 거리를 누빈 것이 폼은 아니었나 보다.

아무튼 치정 살인이든 경기 중 홧김에 저지른 살인이든 사람을 죽인 것은 사실이다!

이번에는 '높으신 분'들도 어떻게 손을 쓸 수가 없었다. 경찰 쪽은 어떻게든 덮어볼 수 있었지만 피해자(토마소니)의 가족들이 카라바조의 머리에 거액의 현상금을 내걸었던 것이다. 머리가 목에 붙어 있든 그렇

지 않든 상관없이 말이다!

카라바조는 어쩔 수 없이 도망자 신세가 되었다.

처음 도망간 곳은 이탈리아 남부의 나폴리다. 그런데 카라바조의 화가로서의 명성이 이곳까지 널리 퍼졌을 줄은 본인도 예상치 못했다. 이곳에서의 생활은 도망이 아니라 오히려 일확천금의 기회였다. 곧 카라바조는 붓 하나로 나폴리의 상류사회에 발을 들여놓는 데 성공했다.

나는 가끔 미술계가 연예계와 매우 비슷하다는 생각을 한다. 연예계 스타들은 인기가 좋을 때는 최고의 무대에서 노래와 춤 등으로 왕성한 활동을 하다가 인기가 식으면 지방으로 가서 드라마를 찍거나 오디션 심사위원 같은 것을 한다. 물론 여전히 큰돈을 번다. 하지만 카라바조가 그렇게 할 수 있었던 것은 그때였으니까 가능했다. 지금이었다면 나폴리가 아니라 아프가니스탄의 작은 시골 마을에 은신할지라도 인터넷만 있으면 바로 잡힐 것이다.

본론으로 돌아와서, 이 시기에도 많은 걸작이 탄생했다. 〈칠선행〉이라는 다음 그림은 카라바조의 모든 작품 중에서 구도가 가장 복잡한 작품이다. 영화 〈세븐〉을 본 사람이라면 다 알 것이다. '칠죄종'은 《성경》에 등장하는 인간의 일곱 가지 죄악을 말한다. 반대로 '칠선행'은 글자 그대로 인간의 일곱 가지 선행을 말한다. 그중에는 목마른 사람에게 물을 주기, 헐벗은 남자에게 옷을 입혀주기 등이 있다. 보통은 이 소재를 일곱 개 화폭으로 나누어서 표현하는데 카라바조는 그림 한 폭에 모두 담았다! 어떻게 보면 카라바조는 수백 년 전에 이미 오늘날 영화의 효과를 구현한 것이다.

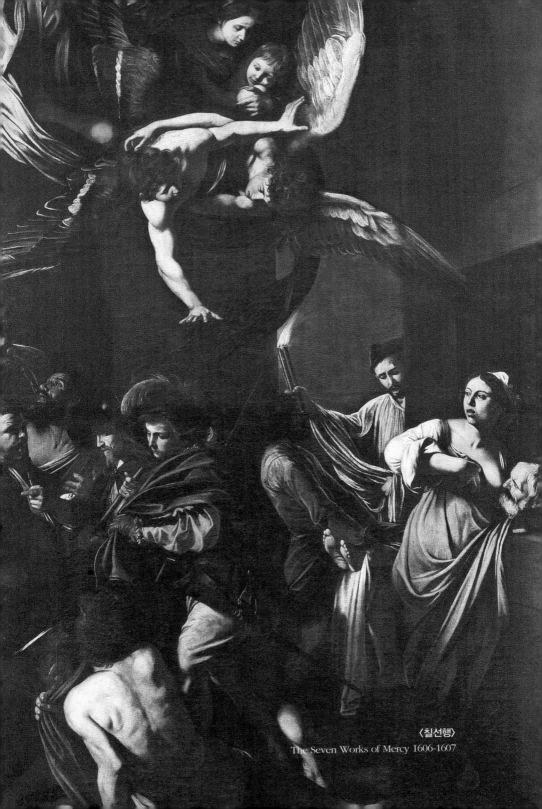

〈칠선행〉
The Seven Works of Mercy 1606-1607

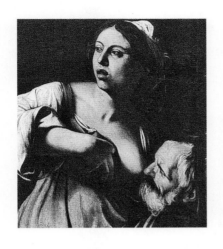

이 그림을 볼 때 가장 먼저 눈에 들어오는 것이 바로 오른쪽 아래의 이 광경일 것이다(적어도 나는 그렇다). 한 노인이 쇠창살 사이로 머리를 내밀어 여인의 젖을 빨고 있다. 미안, 너무 저속하게 표현했다. 다시……. 여인이 옥에 갇혀 굶주림에 시달리는 노인을 위문하며 자신의 젖으로 노인의 허기를 달래준다. 참으로 위대하다. 이 행동은 두 가지 선행을 동시에 표현했다. '감옥에 수감된 범인을 위문하는 것'과 '굶주린 자에게 먹을거리를 주는 것', 대단한 창의력 아닌가!

카라바조는 또다시 유명해졌다. 그러나 그에게는 결코 반갑지 않은 일이었다. 당시의 카라바조는 알아보는 사람이 많을수록 위험한 처지였기 때문이다. 현상금을 노린 헌터들의 발자취가 느껴졌는지 카라바조는 다시 도망을 쳤다.

이번에는 이탈리아 최남단의 작은 섬, 몰타(Malta)로 갔다. 거기에 그의 운명을 바꿔줄 몰타 기사단이 있었기 때문이다.

당시의 몰타 기사단은 쉽게 말하자면 '허가증을 가진 조직폭력배'나 다름없었다. 그들에게 잘 보여야만 지금의 어려운 상황을 단번에 뒤집을 수 있었다!

카라바조는 몰타에 도착하자마자 바로 작업에 착수하여 기사단의 단장인 알로프 드 비냐쿠르(Alof de Wignacourt)에게 초상화를 그려주었

다. 이는 카라바조가 그린 유일한 초상화이다.

얼마 지나지 않아 카라바조는 살인죄를 사면 받고 기사단에 입단하여 기사가 되었다! 단 한 폭의 그림으로 도주범에서 기사가 된 것이다.

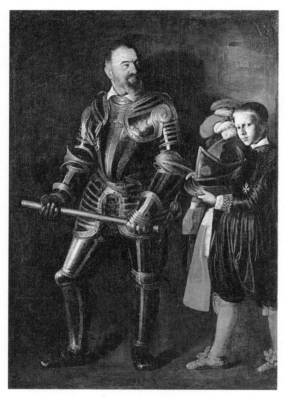

〈시동과 함께 있는 알로프 드 비냐쿠르의 초상화〉
Portrait of Alof de Wignacourt and His Page 1608

곧이어 의기양양한 기사 카라바조는 그의 화가 인생을 통틀어 최고의 걸작으로 꼽히는 작품인 〈세례 요한의 목을 뱀〉을 창작하기에 이른다. 이 작품은 크기가 가로 5미터에 세로 3미터로 영화 스크린과 비슷하다.

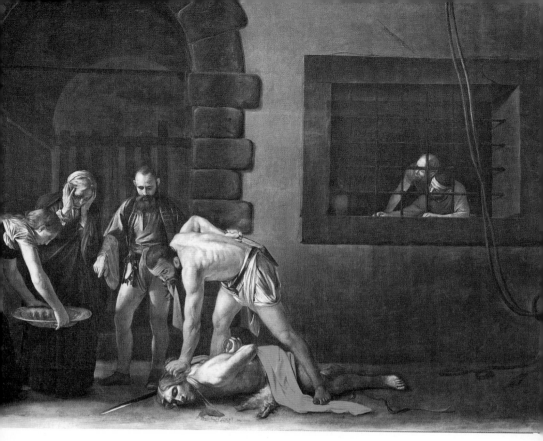

〈세례 요한의 목을 벰〉
Beheading of Saint John the Baptist 1608

◉ 섬뜩한 분위기와 다채로운 표정은 여전하다. 특히 목이 잘려 피를 내뿜고 있는 요한 아래쪽으로는 카라바조가 요한의 '피'로 바닥에 자신의 이름을 적어놓은 것이 보인다. 그가 유일하게 사인을 남긴 작품이기도 하다. '피에 굶주린 야수'가 다시 깨어난 것인가.

1608년 8월, 카라바조는 다시 투옥되었다.

몰타 기사단의 멤버, 한 손으로 하늘을 가르는 무소불위의 권력을 가진 조직의 구성원인 데다 우두머리인 기사단 단장과도 막역한 관계라 잡혀가고 싶어도 쉽지 않았을 텐데!

이론적으로는 그가 교황을 죽였다고 해도 법망을 빠져나가도록 기사단이 도와줄 수 있었을 것이다. 하지만 안타깝게도 그가 중상을 입힌 사람은 교황이 아니라 기사단의 또 다른 구성원이었고, 그것도 자신보다 연배가 훨씬 높은 선배였다.

결국 카라바조는 기사단에서 제명되고 다시 죄수 신분으로 돌아왔다. 그렇게 '들어갔으면' 개과천선하고 모범적인 수형생활로 하루라도 일찍 석방되기 위해 노력해야 할 것이 아닌가? 하지만 얼마 못 가 카라바조는 또다시 세계를 놀라게 했다.

탈옥을 한 것이다.

몰타 같은 외딴 섬에서 어떻게 성공적으로 탈출했는지 정말로 신기할 따름이지만(일부에서는 기사단 단장이 일부러 풀어준 것이라고 한다. 그것도 아니면 온몸에 몰타 섬의 지도를 문신한 동생이 있었든가) 어쨌든 그는 탈옥에 성공했다. 몬테 크리스토 백작 다음으로 운이 가장 좋은 사람이 아닌가 싶다.

그렇게 카라바조는 또다시 도망자의 길에 올랐다. 나폴리와 시칠리아 섬을 오가며 기사단의 추격을 피해 다니는 와중에도 그림을 그려 로마와 몰타 섬으로 보냈다.

기사단 단장에게 보낸 이 그림에는 참수당한 골리앗의 머리 대신 자신의 얼굴을 그려넣음으로써 기사단에 용서를 빌었다(그렇다. 카라바조 편의 첫 페이지에 나온 자화상은 몸통이 없이 머리만 있는 것이었다).

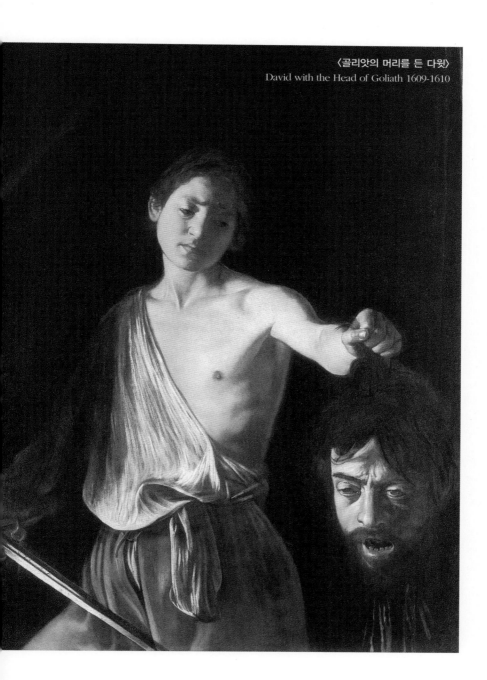

〈골리앗의 머리를 든 다윗〉
David with the Head of Goliath 1609-1610

43

1610년 7월, 카라바조는 자신의 그림을 통해 다시 한 번 기적처럼 사면을 받는다! 그러나 불행하게도 로마로 돌아오는 길에 열병에 걸려 사망한다.

이렇게 카라바조는 전설적인 일생을 마감했다.

사람들은 그를 광기에 사로잡힌 위험한 인물이라고 말하지만 그가 살았던 시대 자체가 광란의 시대였다는 점을 우리는 인정해야 할 것이다. 그가 저지른 폭력적인 행동은 그 당시의 다른 사람들에게서도 충분히 일어날 수 있었던 일이다. 다만, 그가 유명 인사이기 때문에 더욱 크게 부각되었을 테고, 전 세계의 스포트라이트를 한 몸에 받았던 것이다.

여기서 우리는 왜 카라바조는 늘 인생의 정점에서 폭력 사건에 휘말렸으며, 또 궁지에 몰렸을 때마다 어떻게 자신의 붓을 이용해 살길을 열었는지에 대해 진지하게 생각해볼 필요가 있다.

그는 작품에 사인을 남기지 않는다. 자신의 그림이 곧 가장 좋은 '사인'임을 알기 때문이다.

수백 년이 지난 후 사람들은 점점 그가 얼마나 위대한 화가였는지 알게 되었다.

그는 르네상스와 바로크 시기를 잇는 회화의 개척자이다. 그가 없었다면 이후 등장할 많은 거장과 그들의 작품은 오늘과 같은 모습이 아니었을 것이다.

카라바조의 시체는 아직까지도 어디에 묻혔는지 확인되지 않고 있다. 어쩌면 17세기의 생활에 싫증을 느껴서 다시 카메라를 메고 타임머신을 통해 미래로 갔을지도 모르겠다.

Chapter 2

빛의 화가

서양 미술사를 통틀어 세계 3대 명작으로 불리는
최고 중의 최고 작품 세 개가 있다. 그것은 바로…….

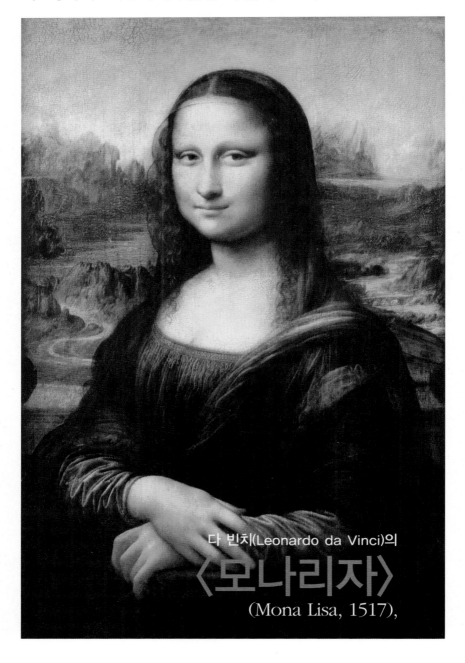

다 빈치(Leonardo da Vinci)의
〈모나리자〉
(Mona Lisa, 1517),

벨라스케스의

〈시녀들〉
(Las Meninas, 1656),

그리고

〈야간순찰〉
(The Night Watch, 1642)이다.

〈야간순찰〉이 앞의 두 그림과 가장 다른 점은
앞의 두 그림의 작가는 부와 명예를 동시에 수확했는 데 반해
〈야간순찰〉의 작가는 이 불세출의 걸작을 완성한 후에
오히려 생활이 더 궁핍하고 비참해졌다는 것이다.
지지리도 운이 없는 이 화가의 이름은 바로
렘브란트(Rembrant Harmenszoon van Rijn)이다.

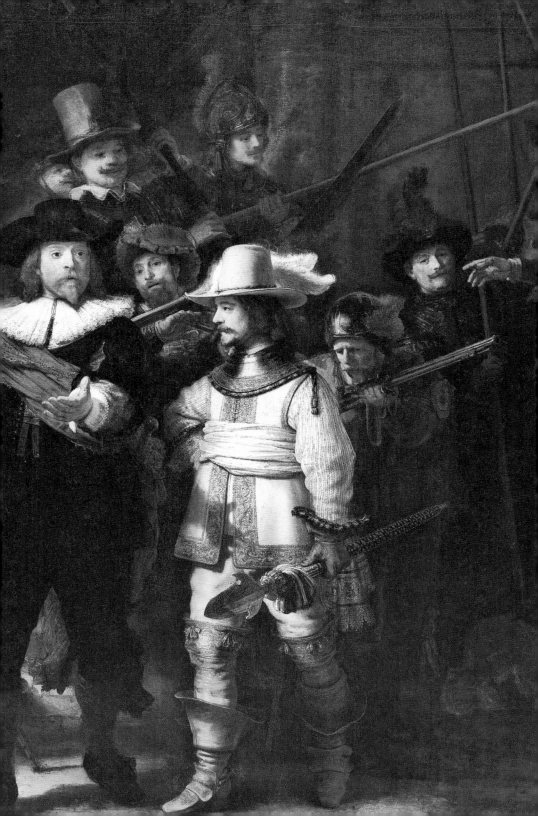

렘브란트는 평생의 절반 이상을 초라하고 궁핍하게 지냈음에도 불구하고 서양 예술사 내지는 세계 예술사에 중요한 영향을 미친 가장 위대한 화가 중 한 명으로 평가받는다! 그렇다면 그는 도대체 얼마나 위대할까? 자, 이제 찬찬히 살펴보자.

렘브란트의 풀네임은 렘브란트 하르멘스존 판 레인, 이름이 너무 길어서 시험 때 이름을 적느라 마지막 문제를 풀지 못한 적도 있다고 한다(이건 내가 지어낸 말).

렘브란트는 17세기의 네덜란드에서 태어났다. 당시 네덜란드는 역사상 전무후무한 황금 시대를 맞아 예술, 과학, 무역 등 모든 면에서 세계 최고의 수준을 자랑했다.

그런데 놀랍게도 이 시기에 왕성하게 활동한 모든 화가가 렘브란트의 제자라는 말씀이다. **다시 말해서 렘브란트는 네덜란드 최고의 전성기 때 최정상에 우뚝 선 남자였다!**

렘브란트는 21세 때부터 유화, 판화, 드로잉 등 모든 회화 장르를 능숙하게 다루었고 23세 때 이미 제자를 거느렸으니 어린 나이에 대성한 케이스다. 당시 네덜란드의 귀족과 부유층은 화가를 고용해 초상화를 그리는 것이 유행이었는데 렘브란트의 초상화는 섬세하고 정교한 기법과 독창적인 음영 효과로 미술계를 놀라게 했다.

23세 때의 〈렘브란트의 자화상〉
Selt-portrait 1629

〈요한네스 위텐보게트의 초상화〉
Johannes Wtenbogaert 1633

이런 빛의 음영 효과는
오늘날의 촬영 기술에도
많이 활용되고 있다.

ⓒ 李一毛

오늘날 우리는 이런 조명 방법을
'렘브란트 조명'이라고 부른다.

렘브란트 조명을 판별하는 아주 간단한 방법이 있다. 바로 빛을 받지 않는 반쪽 얼굴에 역삼각형이 나타난다는 것이다(물론 코가 너무 납작한 사람은 안 될 수도 있다).

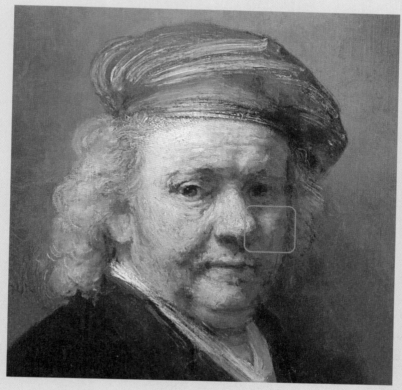

〈자화상〉
Selt Portrait 1669

1631년, 당시 25세였던 렘브란트는 대규모의 작업팀(최고로 많을 때는 제자가 50명에 달했다)을 이끌고 위풍당당하게 네덜란드의 수도 암스테르담에 입성했다. 도착하자마자 입지가 최고로 좋은 저택을 한 채 구입해서 그곳을 작업실로 하여 그림 주문을 받기 시작했다. 이런 경영 방식을 그림을 찍어내는 공장과 비슷하다고 해야 할지, 아니면 '미술학원'과 비슷하다고 해야 할지 잘 모르겠다. 어쨌든 당시 엄청나게 많은 돈을 벌었으니 학교에서 설립한 공장 같은 것이라고 치자.

카라바조의 영향을 받은 렘브란트는 표정과 동작을 통해 인물의 내면을 표현하는 방법을 점차 터득했다. 어떤 이들은 그가 사람의 영혼을 그려낸다고 말한다.

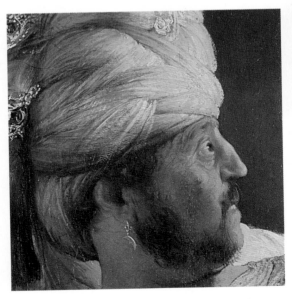

벨사살 왕의 표정에서 그가 엄청 놀랐다는 것을 알 수 있는데, 입으로 욕설을 내뱉고 있는 것 같다.

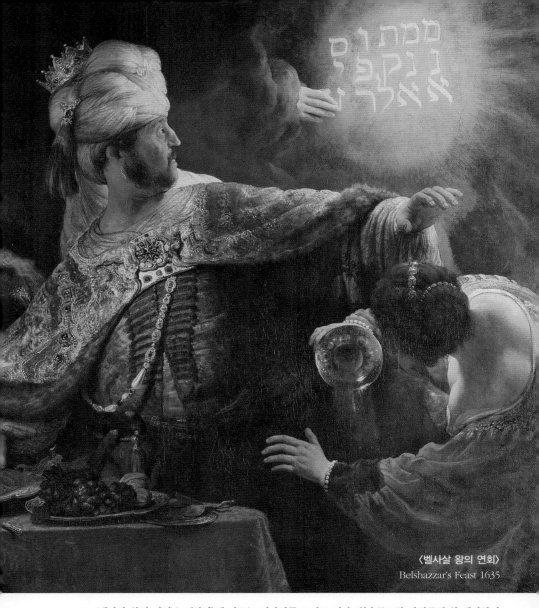

〈벨사살 왕의 연회〉
Belshazzar's Feast 1635

〈벨사살 왕의 연회〉는 《성경》에 나오는 이야기를 그리고 있다. 황음무도한 바빌론의 왕 벨사살이 연회를 열고 있는데, 갑자기 공중에서 손 하나가 툭 튀어나와 벽에 글자 몇 개를 적었다. 엄청난 공력의 손이다! 벨사살 왕은 아주 식겁한 표정이다. 그럼 벽에는 뭐라고 쓰였을까? 나도 모른다. 내가 무책임해서 대충 때우려는 것이 아니라 벨사살 왕 본인도 벽에 적힌 글자의 뜻을 몰라서 사회의 각 계각층으로부터 이 글자를 해독할 사람을 찾았다고 한다(외국어 공부가 이렇게 중요한 것이다). 그리고 우여곡절 끝에 드디어 이 문구를 번역해냈다. 벽에 적힌 문구는 '미니, 미니, 티컬러, 우팔스'(말하나 마나), '넌 이제 죽었어, 끝났어'란다.

예전에 렘브란트의 그림을 볼 때마다 항상 큰 감명을 받았지만 그 느낌을 뭐라고 설명해야 할지 적합한 단어가 떠오르지 않았다(밝다고 하기도 그렇고 어둡다고 하기도 그렇고). 그러다가 어떤 다큐멘터리에서 렘브란트의 그림을 표현하기에 딱 적절한 단어를 발견했다.

바로 **연극성**이다.

음영에서 인물의 표정과 자태까지, 렘브란트의 그림은 풍부한 스토리가 담겨 있어 마치 긴장감 넘치는 한 편의 연극을 보는 것 같다.

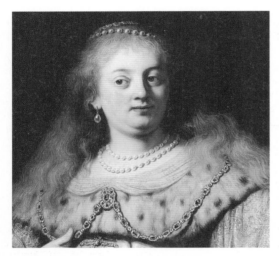

〈아르테미스〉(국부)
Artemis 1634

〈야곱 데 게인 3세〉
Portrait of Jacob de Gheyn III 1632

〈폴란드 귀족〉
A Polish Nobleman 1637

당시 네덜란드에서는 집단 초상화가 부유층 가운데서 성행했다.

그림 속에 등장하는 인물들이 그림값을 똑같이 나누어 분담했기 때문에 단체 사진처럼 일렬로 줄지어 서는 것이 일반적이었다.

디르크 야코브스존(Dirck Jacobsz)의
〈암스테르담 사냥회 집단 초상화〉
Group Portrait of the Amsterdam Shooting Corporation 1532

그러나 우리의 '렘 공장장'은 이런 틀에 박힌 무미건조한 배열과 구도를 완전히 바꾸어 그림에 연극성을 불어넣었다.

 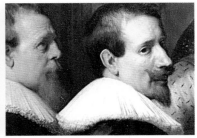

◎ 골몰한 표정 또는 궁금한 표정을 한 사람들이 툴프 박사 곁에서 집중하고 있기에 전문가로서의 권위가 느껴진다.

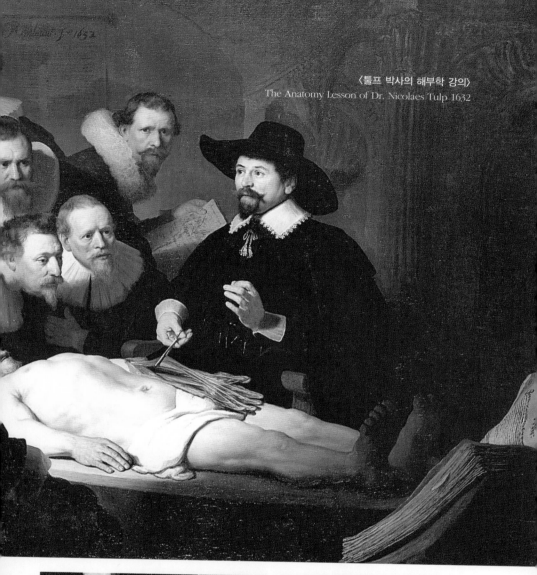

⟨툴프 박사의 해부학 강의⟩
The Anatomy Lesson of Dr. Nicolaes Tulp 1632

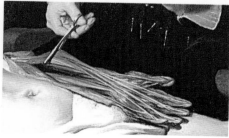

ⓐ 그뿐만 아니라 렘 공장장은 그림 속 가장 중요한 부분인 손을 아주 섬세하게 묘사했다.

어?
내가 교실을 잘못 들어왔나?

이러한 드라마틱한 구도 방식은 또다시 회화계를
놀라게 했다.

이 같은 작품 철학의 연장으로 렘 공장장은 자신의
일생에서 최고의 작품으로 손꼽히는, 연극성이 가
장 돋보이는 걸작 〈야간순찰〉을 탄생시켰다. 그의
인생 또한 이 작품으로 인해 완전히 뒤바뀌었다.

이 그림은 암스테르담의 민병대를 그린 집단 초상화
이다. 이 그림이 왜 이렇게 유명할까? 그것은 렘 공
장장이 이 그림에서 빛과 그림자의 효과를 극대화시
켜 가장 드라마틱한 장면을 완성했기 때문이다.

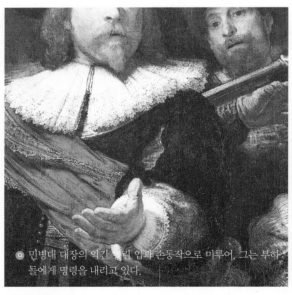

◎ 민병대 대장의 약간 벌린 입과 손동작으로 미루어, 그는 부하
들에게 명령을 내리고 있다.

◎ 손의 그림자가 부대장의 옷에 드리워 있다.

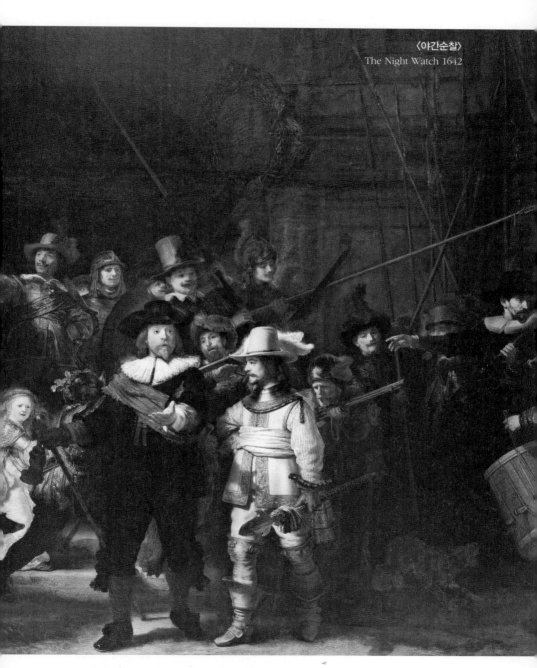

〈야간순찰〉
The Night Watch 1642

◉ 대장의 발이 마치 화면 밖으로 걸어 나올 것만 같다. 북을 치는 사람과 총탄을 채우는 병사
의 모습이 보인다. 〈야간순찰〉은 〈바닝 코크 대장의 민병대〉라는 이름으로도 불린다.

렘브란트는 눈 깜짝할 사이에 지나가버릴 순간을 절묘하게 그려냈다. 그런데 왜 이 그림으로 인해 가난뱅이 신세가 되었을까? 앞서 말했듯 이 집단 초상화는 그림 속 등장인물들이 그림값을 똑같이 나누어 지불한다. 즉, 더치페이인 것이다.

다른 사람들이랑 돈을 똑같이 냈는데 누구는 환한 빛 속에서 밝게 나오고 누구는 어둠에 가려서 얼굴조차 잘 드러나지 않는다. 당신이라면 어떤 생각이 들겠는가? 당해보지 않아서 모르겠다면 이 그림 속의 양반을 보라.

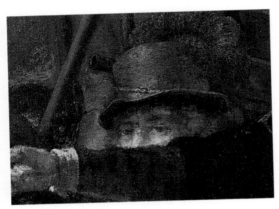

◉ 깊은 눈빛이 인상적이지만 아쉽게도 그는 양조위(梁朝偉)가 아니다. 눈빛만 보고 누구인지 어떻게 알겠는가.

이 양반보다도 더 못한 사람도 있다. 이 사람을 보았나? 말해주지 않으면 사람인지 누가 알겠는가? 투구를 쓰고 있어서 얼굴은커녕 뒤통수도 보이지 않는다.

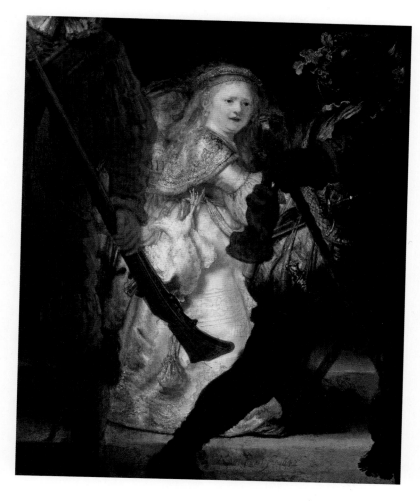

이 그림에서 밝게 빛나는 포인트는 딱 두 개다. 하나는 대장과 부대장
이고 다른 하나는 이 '신비로운 소녀'이다.

"이 소녀는 누구인가?"

바로 이것이 문제였다.

"이 여자 누구야? 돈은 냈어?"

그림 속 이 여인은 신체는 어린아이인데 성인의 얼굴을 하고 있으며 허리춤에 닭 한 마리가 걸려 있다(닭은 당시 민병대의 상징이라고 한다). 이 여인이 누구인지, 왜 그림의 중앙에 서 있는지는 아무도 모른다. 이 문제는 오늘날까지도 수수께끼로 남아 있다.

이런 그림을 민병대원들이 좋아할 리가 없었고(대장만 빼고), 그들은 렘브란트에게 지불했던 그림값을 환불하라고 요구했다.

물론 고고한 렘 공장장은, 이것은 틀에 박힌 초상화의 형식과 구도를 과감히 깨어버린 예술 작품이라며(결국 그의 생각이 맞았다) 그림값 환불을 당당하게 거절했다. 하지만 민병대원들에게 예술이니 아니니 그 따위는 전혀 중요하지 않았다. 돈을 냈으면 적어도 얼굴은 제대로 보이게 그려줘야 할 것이 아닌가? 결국 민병대원들은 렘브란트를 고소했고 법정에서 그에 대해 무차별 공격을 퍼부었다. 이 사건은 엄청난 파문을 불러일으켰고 렘브란트의 명성은 바닥으로 추락했다. 예술 혁신의 길을 고집하던 렘 공장장은 끝내 현실 앞에서 무릎을 꿇고 만 것이다.

사실, 이 일이 그렇게 문제될 일은 아니지 않나? 상사와 같은 그림에 나온다는 것만으로도 가문의 영광인데 얼굴이 있든 없든 뭐가 중요하겠는가? 그저 구도와 색감이 멋있게 잘 나온다면 앞다투어 돈을 내겠다는 사람들이 줄을 서지 않을까? 이게 동서양의 문화 차이인 것 같다!

기복이 심했던 렘브란트의 인생처럼 〈야간순찰〉도 완성된 후 300여 년 동안 드라마틱한 사건을 여러 번 겪었다.

우선 이 그림은 대낮에 벌어진 광경을 묘사한 것인데 오랜 세월 동안 연기에 그을려 검게 변했기 때문에 〈야간순찰〉로 이름이 잘못 붙여졌다. 대체 어떤 연기에 어떻게 그을렸기에 〈주간순찰〉이 〈야간순찰〉이

되어버렸는지는 알 길이 없다. 어쨌든 연기에 그을린 어두운 광택은 이 작품의 효과를 더욱 극대화시켰다. 훗날 전쟁이 벌어지자 이 그림은 벽에서 떼어져 밀실에 보관되었다. 그 후에 어떤 사람이 이 그림에다 페인트를 쏟았고 심지어 어떤 정신병자가 작은 칼로 여러 번 흠집을 내기도 했다.

그리고 1715년에 〈야간순찰〉은 회복할 수 없는 큰 상처를 입게 되는데…….

삶의 무게와 인간의 존엄 중에
어느 것이 더 중요할까…….

1715년, 이 그림을 암스테르담시청 건물에서 가지고 나와야 하는데 화폭이 너무 커서 옮기기가 쉽지 않았다. 이때 어떤 천재(?)가 기가 막히는 아이디어를 냈다. 그림을 작게 자르자는 것! 그래서 오늘날 우리가 본 그림은 사실 실제 크기보다 훨씬 작다. 오른쪽의 이 그림은 1712년에 본을 뜬 버전인데, 보다시피 원작의 네 변 모두 칼로 자른 흔적이 남아 있다. 그중 왼쪽의 인물 두 명은 아예 완전히 잘려나갔다. 맨 아랫부분은 민병대장 발 앞의 공백 부분을 다 잘라버렸다. 민병대장이 한 발짝만 더 앞으로 나왔어도 바로 프레임에 부딪혔을 것이다.

● 둘둘 감아놓은 〈야간순찰〉

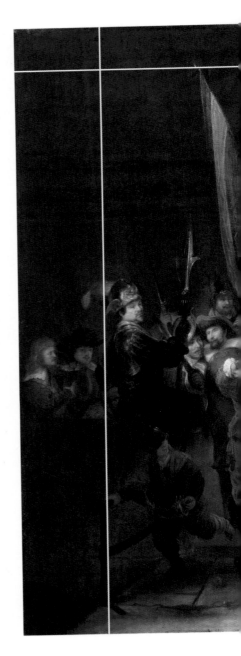

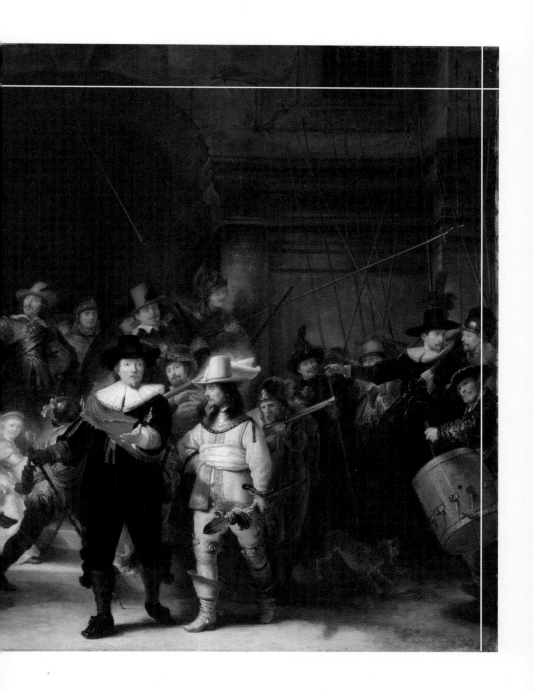

할리우드 영화에 흔히 나오는 스토리처럼 렘브란트는 인생의 정점에서 심한 타격을 입고 바닥으로 추락해 다시는 재기하지 못했다. 사실, 그에게 큰 타격을 준 사건은 또 있었다.

남다른 것을 좋아하는 예술가들은 애인을 '뮤즈여신'이라고 부른다. 렘브란트의 뮤즈여신, 아내 사스키아의 죽음은 그를 깊은 절망의 늪에 빠뜨렸다. 얼마 후 그의 자식과 가족들도 모두 그의 곁을 떠나갔다.

1669년, 가난 속에서 허덕이던 렘브란트는 63세의 나이로 드라마틱한 인생을 마감했다. 그는 평생 100여 편의 자화상을 그렸는데 잘나가는 인기 화가 시절부터 가난에 찌든 만년의 모습까지 가히 문자 없는 자서전이라 할 수 있을 정도이다.

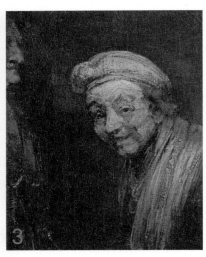

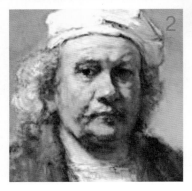

1. 렘브란트의 자화상 1620
2. 렘브란트의 자화상(국부) 1660
3. 렘브란트의 자화상 1662

〈방탕아의 옷을 입은 렘브란트와 사스키아〉
Rembrant and Saskia in the parable of the Prodigal Son 1635

렘브란트는 위대한 화가이다. 그의 드라마틱한 화풍과 독창적인 명암 효과는 후세 화가들에게 큰 영향을 끼쳤다. 시각을 바꿔보면 '초상화'를 그리는 것은 렘브란트의 직업일 뿐이지만 〈야간순찰〉이 없었다면 민병대의 존재를 또 누가 알았으랴? 그래서 나는 렘브란트가 위대하다고 생각한다. 그는 자신의 생계 수단을 만세에 길이 남을 명작으로 승화시켰으니, 이것이 바로 그림쟁이와 거장의 차이 아니겠는가.

Chapter 3

귀재

1870년에 프로이센-프랑스전쟁이 발발
했다. 전쟁의 포화를 피해 런던으로 간
30세의 클로드 모네는 그곳에서 두 영국
화가의 작품을 보고 큰 감명을 받았다.
이때부터 모네는 두 화가의 회화 기법을
연구하기 시작했고 이를 토대로 자신만
의 화풍을 만들어가면서 끝내 대가 중의
대가가 되었다. 모네의 창작에 큰 영향
을 끼친 이 두 화가 중 한 명이 바로
조지프 말로드 윌리엄 터너
(Joseph Mallord William Turner)이다.
그렇다. 그 '캐리비안 해적'과 이름이 같
다. 해적 터너의 장기가 검술과 포즈 잡
기이듯 화가 터너도 물론 자신만의 비기
(秘技)를 갖고 있다.

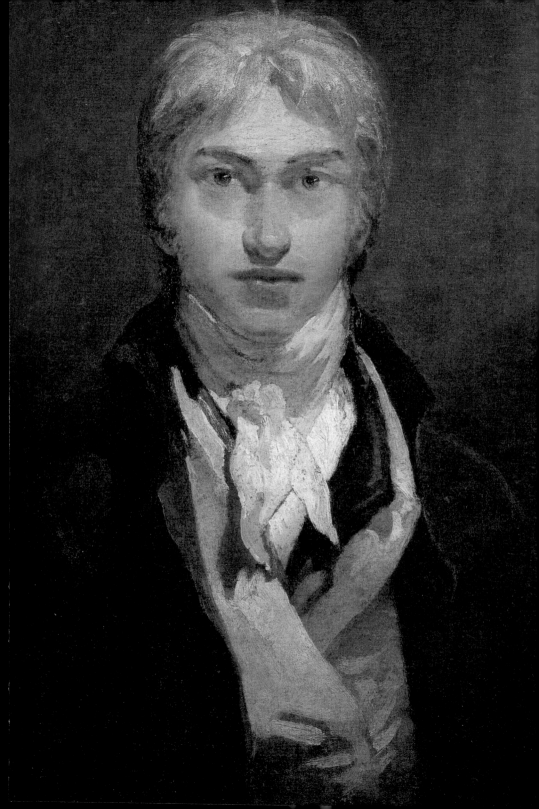

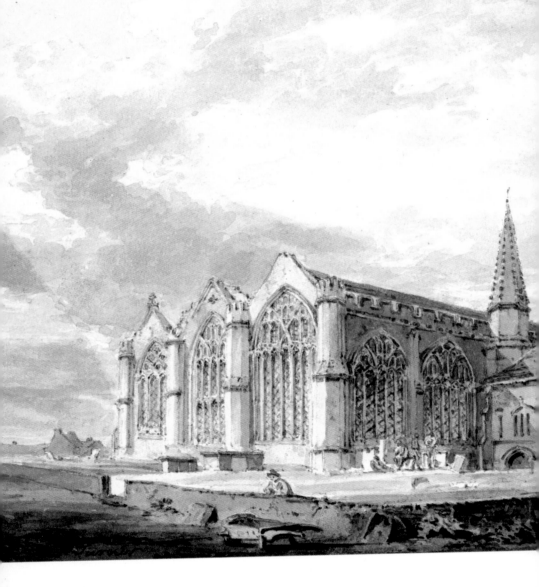

〈링컨셔 그랜섬의 교회 동북쪽 전경〉(국부)
North East View of Grantham Church, Lincolnshire 1797

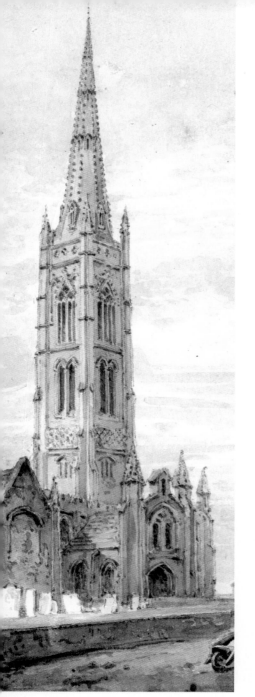

〈세인트존스 대성당〉
St. John's Cathedral 1766

터너는 어려서부터 수채화에 뛰어난 재능을 보였다. 그는 눈에 보이는 사물을 속기 방식으로 기록했다가 화실로 돌아가 그것을 수채화로 옮겼다. 위의 〈세인트존스 대성당〉은 터너가 11세 때 그린 작품이다.

11세! 세상에! 난 열한 살 때 개구쟁이 스머프도 제대로 못 그렸다! 렘브란트가 젊은 나이에 성공을 했다고 한다면 터너는 신동이라는 말 외에는 마땅히 표현할 단어가 없다!

신동 이야기를 들을 때마다 거듭해서 나타나는 어휘가 있으니, 바로 '파격적'이다.

출중한 재능을 인정받은 터너는 14세의 어린 나이에 파격적으로 영국 최고의 예술학교인 왕립예술학교에 입

학했고, 15세 때 파격적으로 예술학교의 작품전에 출품했으며, 26세 때 또다시 파격적으로 왕립예술학교의 최연소 정회원이 되었다.

'파격적'이라는 단어는 터너의 재능을 표현할 뿐만 아니라 당시의 영국 사회가 그의 재능을 인정했다는 것을 보여주기도 한다. 주인공이 별다른 굴곡과 좌절 없이 어린 나이에 성공해서 정상을 지키며 성공을 쭉 이어나간다. 보통 이쯤 되면 우리는 습관적으로 '이 친구 곧 재수 없는 일을 당할 것이다'라는 생각을 한다.

물론 터너도 평생 동안 수많은 의심과 부정에 부딪혔고 말년에는 작품의 인기가 점차 떨어지기도 했다(대다수 성공한 예술가 똑같이 겪는 길이기도 하다). 하지만 터너의 명성과 삶의 질은 줄곧 비교적 높은 수준을 유지했고 죽은 후에도 영국의 '영웅들의 무덤'으로 불리는 세인트 폴 대성당 묘지에 묻혔다. 그뿐만 아니라 거액의 유산을 남겨 재능 있는 젊은 예술가들을 지원하기 위한 예술상(터너상)을 설립했다.

터너는 참 총명한 화가인 것 같다. 예술적으로 뛰어난 재능을 가졌을 뿐만 아니라 평소 일 처리 능력도 뛰어나다. 사실, '총명하다'는 말로 그를 묘사하기에는 역부족이다. '원숭이보다도 더 영리하고 똑똑하다'고나 할까. 먼저 대중적으로 환영받는 작품을 그려서 명성과 부를 얻고 그다음에 자신이 좋아하는 작품을 그리기 시작한 것은 정말로 현명한 선택이 아닐 수 없다.

물론 초기에 그린 작품들이 모두 그가 싫어하는 장르나 소재라는 것은 아니다. 다만 화풍으로만 보자면……,

때로는
평화롭고 온화하며,

〈뉴어크 성당〉
Newark Abbey 1806-1807

때로는
광풍이 휘몰아치듯 요동친다.

〈칼레의 부두〉
Calais Pier 1803

때로는
아주 세세한 부분까지
정확하게 그려낼 정도로
사실적이며,

〈카르타고를 건설하는 디도〉
Dido Building Carthage 1815

때로는
애매모호하여
정체를 알 수 없을 만큼
추상적이다.

〈풍경〉
Landscape 1840-1850

그림으로 한 사람의 성격을 판단할 수 있다면 터너는 틀림없이 수수께끼 같은 남자이거나 아니면 분열증이 있는 이중인격자일 것이다.

이 그림은 터너가 21세 때 창작한 첫 유화 작품 〈바다의 어부〉이다. 여기서 놀라운 사실은 '터 신동'이 학교에서 수채화를 전공했고 유화는 온전히 독학으로 터득했다는 점이다. 이 그림에서 이미 누구도 따라할 수 없는 터너만의 풍경화 스타일이 드러나고 있다.

ⓐ 정적인 것과 동적인 것의 대조

ⓒ 의미심장한 세부 묘사와 길들여지지 않은 거친 자연을 돋보이게 하는 장치로서의 인간

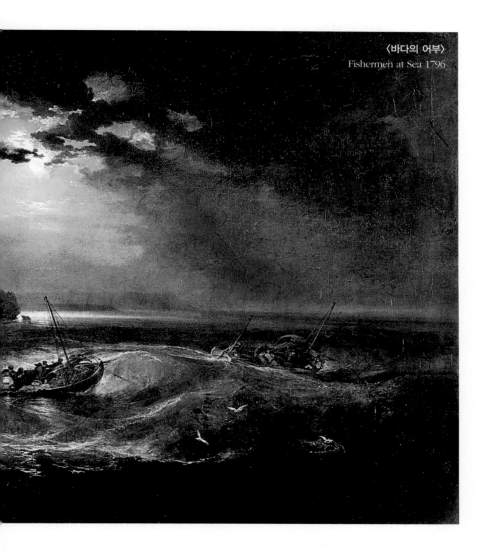

〈바다의 어부〉
Fishermen at Sea 1796

물론 가장 눈길을 끄는 것은 역시 저 환한 달빛일 것이다. 이런 자연의 빛을 표현하는 기법은 그의 우상에게서 배운 것이다.

클로드 로랭(Claude Lorrain)은 프랑스 풍경화의 아버지로 불린다. 그의 풍경화는 당시 주류 화단의 추앙을 받았는데 특히 일출과 일몰의 경치가 일품이었다. 젊은 터너는 그의 작품을 보는 순간 깊이 매료됐다. 그는 로랭의 〈시바의 여왕이 출항하는 항구〉 앞에 서서 눈물을 줄줄 흘리며 이렇게 말했다.

"로랭의 그림은 복제 불가한 것이다."

이 말의 영어 원문을 다르게 해석하면 "나는 절대로 로랭의 그림을 복제하지 않을 것이다"라고도 할 수 있다. 터너가 표현하고자 하는 뜻이 도대체 무엇일까? 그건 아무도 모르는 일이다.

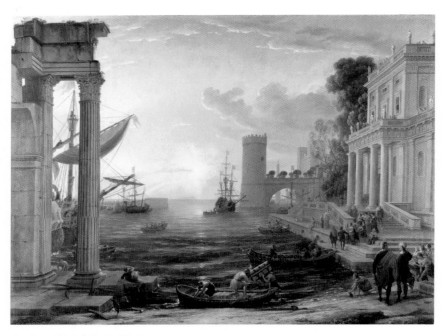

〈시바의 여왕이 출항하는 항구〉
The Embarkation of the Queen of Sheba 1648

그러나 터너는 분명 승부욕이 매우 강한 사람이다. 로랭은 그의 '남신(男神)'이 됨과 동시에 초월해야 할 대상이 되었던 것이다. 〈시바의 여왕이 출항하는 항구〉를 처음 보았을 때부터 터너는 이미 자신과 로랭 간의 격차를 느꼈을 것이고 아마도 그때 반드시 로랭을 초월하겠다고 결심했을 것이다. 복제 불가하다고 해서 초월할 수 없는 것은 아니니까.

그렇다면 터너가 끝내 로랭을 초월했는가, 하지 못했는가? 그건 둘 중 누구를 더 좋아하느냐에 따라 생각이 다를 것이다. 터너가 결국 로랭을 초월했든 못했든 적어도 서양 미술사에서 터너의 지위는 절대 로랭보다 낮지 않다는 것만은 확실하다. 여기에 작은 일화 하나가 있다.

터너의 작품 중 1815년에 창작한 〈카르타고를 건설하는 디도〉라는 그림이 있다. 화면의 구도와 화풍 모두 로랭의 〈시바의 여왕이 출항하는

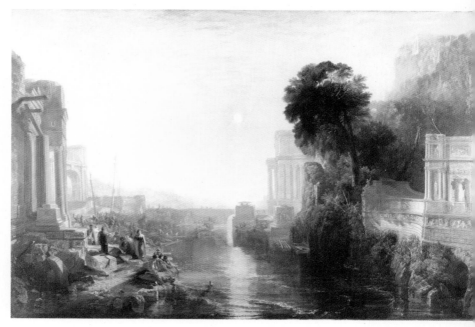

〈카르타고를 건설하는 디도〉
Dido Building Carthage 1815

항구〉와 매우 흡사하다. 터너 본인도 매우 아끼는 작품으로 끝까지 팔지 않고 직접 소장하다가 세상을 떠나기 몇 년 전에 영국국립미술관에 기증했다. 그런데 기증 조건이 있었다. 반드시 이 그림을 로랭의 〈시바의 여왕이 출항하는 항구〉 옆에 걸어두어야 한다는 것이었다. 물론 미술관에서는 이러한 요구를 흔쾌히 받아들였다.

터너는 결국 자신의 우상인 로랭과 풍경화의 '정상'에서 어깨를 나란히 하게 된 것이다.

터너 이전의 풍경화는 단지 종교화의 배경으로서만 존재했기 때문에 미술계에서 별로 대접을 받지 못했다. 터너의 출현은 풍경화의 새로운 지평을 열었고 그 결과 미술계에서 풍경화의 위상이 한층 높아져 종교화, 초상화와 어깨를 견주게 되었다. 그것이 어떻게 가능했을까? 터너는 풍경화에 스토리를 넣어 긴박감 넘치는 화면을 연출했다!

오른쪽 작품은 터너의 대표작 중 하나인 〈눈폭풍, 알프스를 넘는 한니발과 그의 군대〉이다.

화면만 봐도 드높은 기세와 가슴을 뒤흔드는 강렬한 기운이 느껴진다. 이 그림은 한니발 군대가 이탈리아 중부에서 벌인 전쟁을 그렸는데, 터너는 그림 속에 매우 흥미로운 장치들을 숨겨놓았다.

● 왜 이렇게 긴 제목을 달았을까? 사실 영국 화가들, 특히 풍경화로 유명한 화가들은 작품에 제목을 매우 길고 상세하게 달아주기를 선호했다. 마치 홍콩의 몇몇 영화처럼 제목만 들어도 무슨 내용인지 딱 알 수 있듯이 말이다. 또한 영국 화가들은 서신을 비롯한 다양한 방식을 통해 작품에서 표현하고자 하는 내용을 대중에게 널리 알렸다. 이는 감상자들이 '각자 알아서 느끼게' 하는 프랑스 화가들과는 전혀 다른 방식으로, 아마도 문화 차이가 아닌가 싶다.

ⓐ 태양이 소용돌이치며 솟아
오르는 눈보라에 가려서 더
욱 어둡고 흐릿해 보인다.

ⓐ 연약한 인간과의 대조를 통
해 거친 대자연의 위력을
부각시키는 터너만의 독특
한 화풍.

ⓐ 저 멀리 지평선
너머로 전설적
인 한니발의 코
끼리 부대가 보
인다.

ⓐ 병사들의 모습이 어
렴풋이 보인다.

87

터너는 다양한 풍경을 즐겨 그렸
는데, 그가 그린 폭풍은 늘 보는
사람들에게 심장이 멎는 듯한 강
렬한 느낌을 주었다.
터너의 폭풍을 묘사한 독창적인
표현법을 두고 당시 새롭게 제기
된 전기자기학 이론의 영향을 받
았다는 설도 있었다.
흥미롭지 않은가?

〈눈보라〉
Valley of Aosta, Snowstorm 1836-1837

89

터너가 생활했던 시대는 영국의 산업혁명 시기이다. 당시의 과학과 예술은 지금처럼 명확히 구분되지 않았고 과학자, 예술가 들이 같은 사무실에서 일하는 경우도 많았다. 터너 자신도 산업혁명의 선구자라고 할 수 있다. 그는 당시의 가장 선진적인 과학 기술들을 작품 소재로 자주 사용했다.

〈전함 테메레르〉라는 이 작품은 산업혁명을 표현한 터너의 작품 중에서도 비교적 중요한 작품으로 꼽힌다. 〈007 스카이폴〉이라는 영화를 본 사람들은 이 그림이 낯설지 않을 것이다. 저물고 있는 태양 아래 혁혁한 전공을 세웠던 군함 '테메레르'호가 수명을 다하고 해체를 위해 조선소로 예인되는 모습을 그린 이 그림은 영국의 국보급 작품이다. 왜냐하면 이 그림은 단순한 예술 작품을 넘어 역사를 증언하고 있기 때문이다.

테메레르, 이름만 들어도 강한 카리스마가 느껴지는 데다 선체가 엄청나게 큰 거대한 군함이지만 체적이 훨씬 작은 증기선에 너무나도 쉽게 끌려간다. 낡은 기술이 새로운 기술에 의해 대체되는 시대의 변화를 표현한 것이다. 증기기관 앞에서 선체가 아무리 큰들 무슨 소용 있으랴?

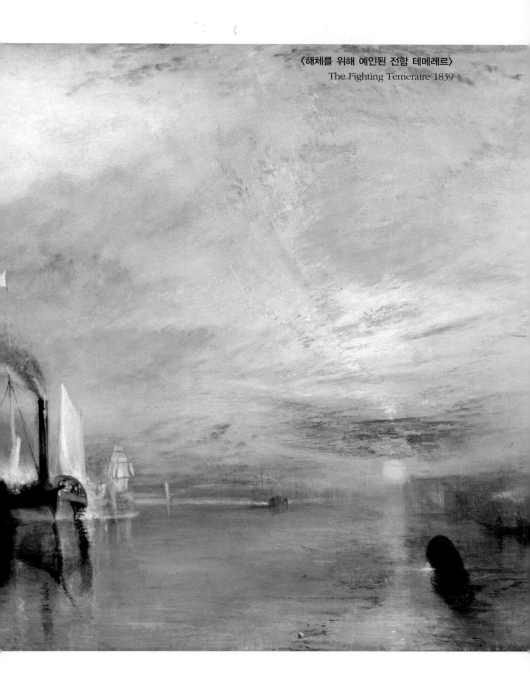

〈해체를 위해 예인된 전함 테메레르〉
The Fighting Temeraire 1839

이 그림을 보고 나는 터 신동의 총명함에 다시 한 번 감탄했다. 그림 속의 이 태양, 수구파들의 눈에는 승리의 상징이었던 '테메레르'호가 저물고 있는 태양 아래서 마지막 항해를 마치는 모습이 쓸쓸하게 느껴졌을 것이다. 반대로 혁신파들의 눈에는 이 광경이 바다 위로 해가 떠오르는 일출로 보여 생기와 활력이 느껴졌을 것이다. 그야말로 진정 교묘한 작품이라 할 수 있다.

당시 영국 왕립예술학교의 작품 전시회에는 모든 화가의 작품이 한 홀에서 전시되었다.

여기에서도 터너가 얼마나 총명한지 알 수 있다. 다른 화가들이 모두 장대한 소재의 작품을 전시할 때 터너는 남들과 다르게 간단한 붓질이 돋보이는 작품을 출품하여 사람들의 시선을 끌었다. 이런 '잔머리' 덕분에 터 신동의 작품은 왕립예술학교에서도 줄곧 자신만의 독특한 지위를 유지할 수 있었다.

터너와 동시대에 활동한 화가로서 풍경화의 대가로 불리는 또 다른 거장이 있었으니, 바로 앞에서 말한 모네가 우상으로 섬겼다던 두 사람

중의 다른 한 명인 **존 컨스터블**(1776~1837)이다.

터너보다 한 살 어린 컨스터블은 남다른 재능을 맘껏 뽐내는 터너와 달리 수줍음이 많은 영국 신사 같았다. 그들의 경력 또한 완전히 달랐다. 컨스터블은 터너보다 28년이나 늦은 53세에 왕립예술학교의 정회원이 되었다.

그렇지만 터너를 논할 때 컨스터블이 빠질 수 없다. 왜냐하면 이 두 사람은 평생의 라이벌이었기 때문이다. 그들 사이에는 이런 에피소드도 있었다.

1832년에 컨스터블이 〈워털루 다리의 개통〉이라는 작품을 가지고 예술학교의 전시회에 참가했는데 공교롭게도 이 그림이 터너의 〈헬러붓 슬라우스〉라는 작품 옆에 걸리게 되었다.

전시회가 시작되기 전, 화가들에게는 3일 간의 수정 기간이 주어진다. 터너는 컨스터블의 그림 앞에서 한참을 머물더니 자신의 그림 앞으로 가서 전체적으로 회색 톤인 화면에 빨간색 부표를 하나 그려넣고는 아무 말도 없이 가버렸다.

이 빨간색 부표는 원래 차갑고 무겁게 느껴졌던 화면을 순간 살아 움직이게 했고 덩달아 그 옆에 걸린 〈워털루 다리의 개통〉도 왠지 좀 둔탁해 보이게 하는 효과를 주었다.

터너가 자리를 뜨자마자 컨스터블이 전시장에 들어섰다.

"그가 다녀갔군."

컨스터블은 그림 속의 빨간색 점을 보면서 말했다.

"…… 게다가 한 방 쏘고 갔어."

이 두 그림은 오늘도 영국의 테이트갤러리에 나란히 걸려 있다.

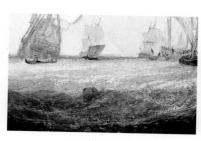

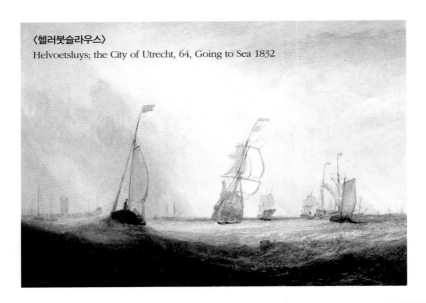

〈헬러붓슬라우스〉
Helvoetsluys; the City of Utrecht, 64, Going to Sea 1832

〈워털루 다리의 개통〉
The opening of Waterloo Bridge 1832

몇몇 학자는 풍경화 조예는 컨스터블이 터너보다 한 수 위라고 주장한다. 그럴 만도 한 것이 터너의 후기작들은 점점 형태가 와해된 추상적 모습을 보였기 때문이다. 그때는 추상파라는 말이 없었지만 그 두 글자 외에는 이 시기의 그의 화풍을 묘사하기에 적절한 표현을 찾을 수가 없다.

사실, '추상주의 미술'은 지금도 아무나 받아들일 수 있는 것이 아닌데

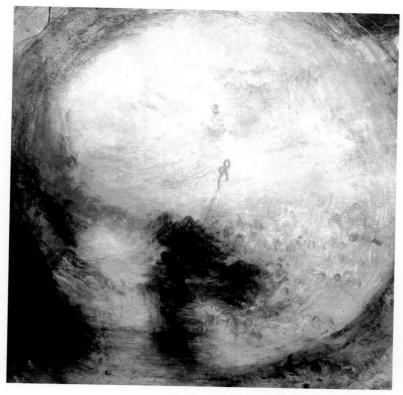

〈빛과 색채 : 노아의 대홍수 이후의 아침, 창세기를 쓰는 모세〉
Light and Colour(Goethe's Theory) : The Morning after the Deluge, Moses Writing the
Book of Genesis 1843

〈산 풍경, 발레다오스타〉
A mountain scene, Valle d'Aosta 1845

하물며 그 시대에는 오죽했으랴. 당시 많은 예술가가 터너의 이런 표현 형식과 기법을 비난했다. 그중에서도 가장 먼저 비난의 목소리를 높인 사람이 바로 터너의 '영원한 라이벌' 컨스터블이었다. 컨스터블은 터너의 그림에 대해 온통 흐릿한 안개와 빛밖에 없고(사실이다), 형체 불명의 그림은 도대체 무엇을 그린 것인지 알 수가 없다고 비평했다.

하지만 무슨 상관인가? 이때의 터너는 더 이상 대중의 취향에 맞춰 작품을 창작하지 않아도 될 정도로 유명한 화가였기 때문에 자신이 그리고 싶은 것을 맘껏 그릴 수 있었다.

사실, 이 시기의 터너의 회화 기법은 가히 광기에 가까웠다고 할 수 있다. 그는 붓이나 유화 나이프 대신 손으로 직접 물감을 찍어서 화폭에 그림을 그렸고, 더욱 선명하고 생동감 있는 색채를 구현하기 위해 심지어 초콜릿, 토마토 등을 사용했다. 주방 전체를 화폭에 옮겼다고 해도 과언이 아닐 정도였다.

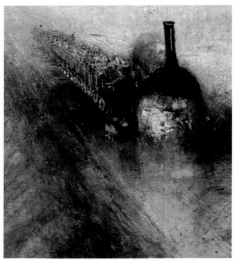

저 멀리 뒤편에서는 작은 배가 강물 위를 유유히 떠 가고 가까운 앞쪽에서는 기차가 바람을 가르며 질 주해오고 있다. 보는 이들은 심지어 기차의 굉음이 귓가에 울려 퍼지는 듯한 착각이 든다.

강가에 있는 사람들이 질주하는 기차를 향해 손을 흔들고 있다.

자세히 보면 철로 위에 토끼 한 마리가 앉아 있는데, 토끼는 영 국인들 마음속에서 가장 빨리 달리는 동물이다.

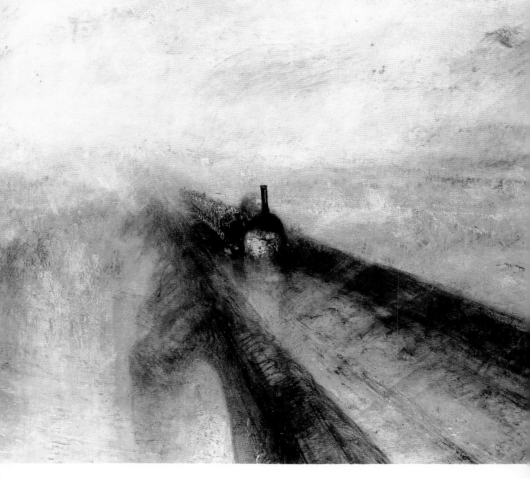

〈비, 증기, 그리고 속도─대 서부 철도〉
Rain, Steam, and Speed-The Great Western Railway 1844

터너가 창작 활동 초기에는 '바다, 태양 그리고 불길'을 표현하는 데 주
안점을 두었다면, 후기에는 '빛, 바람 그리고 속도'와 같은 무형적인 주
제에 큰 흥미를 느꼈다. 대 서부 철도를 묘사한 이 작품은 바로 이런 주
제를 가장 극대화한 작품으로 꼽힌다.

이 작품은 터너의 모든 창작 기법을 집대성한 작품이라 할 수 있다. 자신만의 독특한 표현 수법과 자신이 가장 잘하는 동적 요소와 정적 요소의 대조를 통해 자욱한 비와 증기, 달리는 열차의 속도를 완벽하게 표현했다.

윌리엄 터너는 비범한 재능을 가진 불세출의 귀재이다. 천재는 1퍼센트의 영감과 99퍼센트의 노력으로 만들어진다고 했다. 그런데 윌리엄 터너는 1퍼센트보다 훨씬 많은 천재적인 재능을 가진 데다 99퍼센트, 심지어 그 이상의 노력을 회화에 쏟아부었다.

격동의 파도를 그리기 위해 자신을 돛대에 묶어놓고 폭풍우를 관찰하는가 하면 열차의 속도감을 그리기 위해 달리는 기차에서 머리를 창밖으로 내밀고 바람을 가르는 속도를 온몸으로 느꼈다(당시 비행기가 발명되지 않았으니 망정이지······).

터너의 출현으로 풍경화의 위상은 역사적으로 전무후무한 최고의 정점에 이르렀다.

특히 후기의 표현 기법은 수백 년 후의 현대 예술에까지 심대한 영향을 미쳤다. 그럼에도 불구하고 사람들은 '윌리엄 터너'라는 이름을 들으면 온몸을 전율케 하는 장엄한 자연 풍광을 먼저 떠올린다. 그렇다고 해서 그가 말년에 그린 작품들이 실패라고 볼 수는 없다. 왜냐하면 화가가 말년에 전혀 새로운 화풍에 도전한다는 것 자체가 존경스러운 일이기 때문이다. 단지 그의 초기작들이 워낙 성공적이어서 후기 유화 작품들이 상대적으로 평범해 보였을 뿐이다.

한마디로 윌리엄 터너는 끈기 있고 광적이며 부지런하고 승부욕이 강한 진정한 귀재이다.

Chapter 4

무지개

영국 동부에 이스트버골트라는 작은 마을이 있다.
그곳의 한 청년이 마을에서 제일 예쁜 아가씨를 사랑하게 되었다.
"세상의 그 무엇도
그대에 대한 나의 사랑을
변하게 하거나 식게 할 수 없다.
그대를 사랑하는 일은
이미 내 삶의 일부가 되었고
그 어떤 어려움도
나의 사랑을 막을 수 없다."
그는 이렇게 말했고 또 실제로 그렇게 했다.
이 청년의 이름은

존 컨스터블
(John Constable)이다.

존 컨스터블은 부유한 가정에서 태어났다. 그의 부친은 제분 사업을 했는데 마을에 공장을 여러 개 갖고 있었다.

컨스터블은 준수한 외모의 청년이었다. 그의 부친은 다섯 형제 중에서도 그가 가업을 잇기를 기대했지만 우리 '컨 미남'은 화가가 되기를 원했다. 그의 부모님은 생각이 비교적 깨어 있는 사람들이라 어차피 다른 자식들이 가업을 이으면 되니까 하고 싶은 일을 하라며 유학까지 보내주었다.

1799년에 컨 미남은 당시 영국 최고의 예술 명문인 왕립예술학교에 입학하여 '신동' 터너의 동급생이 되었다. 눈부신 재능으로 항상 스포트라이트의 중심에 있었던 터너와는 달리 내성적이고 수줍음이 많은 컨스터블은 언제나 조용한 영국 신사 같았다. 두 사람은 성격뿐만 아니라 회화의 장르와 소재에 있어서도 완전히 달랐다. 그런 두 사람에게도 공통점이 있었으니, 바로 두 사람 모두 풍경화의 대가 클로드 로랭

〈골딩 컨스터블의 초상화〉
Golding Constable 1815

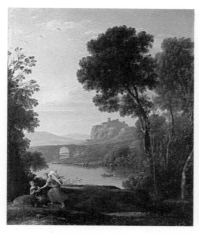

클로드 로랭의 〈하갈과 천사가 있는 풍경〉
Landscape with Hagar and the Angel 1646

컨스터블의 〈데드햄 계곡〉
Dedham Vale 1802

🌀 아무리 그림을 볼 줄 모르는 사람이라도 이 두 그림이 얼마나 닮았는지 알 수 있으리라. 충분히 그럴 수 있는 것이 원래 거장의 그림을 모방하는 것은 화가로서의 필수 코스이기 때문이다. 흥미로운 것은 성격과 취향이 정반대인 컨 미남과 터 신동이 같은 화가를 좋아했다는 사실이다.

을 선망했다는 것이다.

장사꾼인 컨스터블의 부친이 보기에 그림 그리는 일이 장사처럼 큰돈을 벌기는 어렵지만 그래도 어쨌든 기술이니까, 기왕 배우는 김에 돈이 되는 그림(예를 들면 당시에 유행했던 초상화 등)을 그려야 밥 벌어먹고 살지 않겠는가 생각했다. 하지만 컨 미남은 하필이면 별로 인기가 없는 풍경화를 그리고 싶어 했다. 컨 미남의 꿈은 직업 화가 중에서도 풍경화를 전문으로 그리는 전문 풍경 화가가 되는 것이었다!

앞서 말했듯이 컨 미남은 결코 반항아가 아니었다. 성격이 온화하고 겸손한 전형적 영국 신사였지만 그런 그도 자신이 정말 원하는 것에 대해서는 절대 포기하지 않는 고집스러운 모습을 보였다.

1809년, 33세의 컨스터블은 사랑에 빠졌다. 어릴 적 친구인 마리아(Maria Bicknell)를 사랑하게 된 것이다. 마리아 역시 잘생긴 외모에 뛰어난 재능을 가진 컨스터블을 흠모했다. 하지만 그들의 사랑은 여자 쪽 부모의 강력한 반대에 부딪혔다.

얼굴 잘생겼고 성격도 좋고 돈 많은 집안에 그림까지 잘 그리는 컨스터블은 마을에서 최고의 인기남이었다. 게다가 두 사람은 어릴 때부터 함께 자라온 소꿉친구였다. 전형적인 재벌 2세와 동네 퀸카의 조합! 그런데 왜 부모가 반대를 했을까?

이유는 간단했다. 여자 쪽 집안이 훨씬 더 부자였으니까!

마리아의 부친은 변호사였는데 그건 별것 아니고 문제는 그녀의 조부였다. 목사였던 그녀의 조부는 동네에서는 물론이고 주변의 몇 개 마을을 통틀어서 최고의 거부였다. 목사가 무슨 돈이 그렇게 많은지 물어본다면 나도 잘 모르겠다, 알고 싶지도 않고……. 어쨌든 그녀의 할아버지는 엄청난 부자인 데다가 인맥도 넓어서 마음만 먹으면 언제든 하나님을 대신하여 처벌을 내릴 수 있었다!

"어디 졸부의 아들이 감히 내 손녀를 넘본단 말인가? 꿈도 꾸지 마라!"

사실 '집안 차이'보다 더 중요한 이유는, 마리아의 조부가 보기에 컨 미남은 부모님의 구제가 없으면 자기 입에 풀칠하기도 어려웠을 놀고먹는 한량이었던 것이다(사실이긴 하다).

컨스터블의 부모도 같은 걱정을 했다. 비록 며느릿감이 아주 마음에 들었지만(마음에 안 들 이유가 없지) 컨 미남이 화가로 번 수입으로는 자기 혼자 먹고살기도 어려운 것이 사실이었으니까.

그러나 사랑의 힘은 위대했다. 막다른 골목에 몰린 이들 커플에게 새로운 희망을 가져다주는 사건이 일어났다.

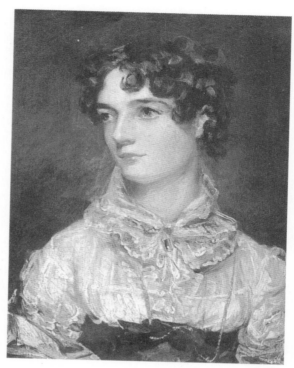

〈마리아〉
Portrait of Maria Bicknell 1816

바로 컨스터블의 부모가 1년 사이에 잇달아 사망한 것이다! 이로 인해 컨스터블은 부모의 유산을 물려받게 되었고, 두 사람은 드디어 결혼할 돈이 생겼다(그들의 행복이 가족을 잃는 아픔 위에 세워졌을 줄이야!). 1816년에 마리아 비크넬은 정식으로 이름을 마리아 컨스터블로 바꾸었다. 이에 마리아의 부친은 노발대발했고 그녀의 조부는 심지어 유언장까지 바꾸었지만 그것은 더 이상 중요하지 않았다. 사랑하는 두 사람은 이제 드디어 함께하게 되었으니까. 그리고 바로 이때부터 사랑을 성취한 컨 미남은 점점 자신만의 회화 양식을 구축하기 시작했다.

〈플랫포드 제분소〉
Flatford Mill 1817

ⓐ 말을 타는 아이, 뱃사공의 비스듬한 자세, 바람에 살랑살랑 흔들리는 나뭇잎, 모든 것이 평온하고 안락한 느낌을 준다.

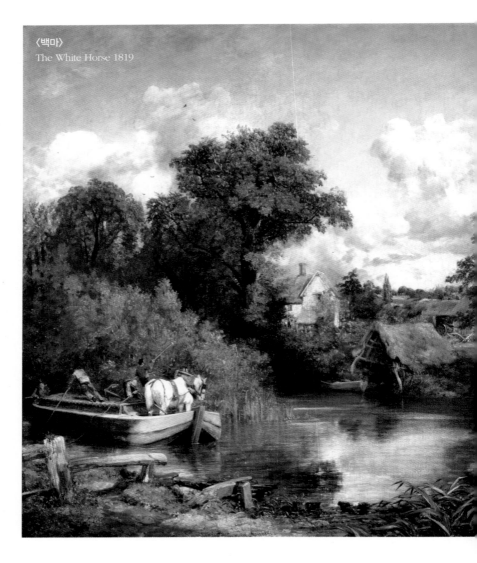

〈백마〉
The White Horse 1819

컨스터블은 자신이 나고 자란 고향의 풍경, 어릴 때부터 매일같이 봐온 가장 익숙한 광경을 그렸다. 그의 작품 속에도 인간이나 동물이 등장한다. 하지만 연약한 인간과 동물을 장엄한 대자연과 대조시켜 대자

연의 거친 위력을 강조했던 터너의 방식과 달리 컨스터블의 그림 속에
등장하는 인간과 동물은 장식적인 요소이거나 화면에 생기를 불어넣
는 역할 정도였다.

터너의 풍경화가 독한 술처럼 보는 사람의 가슴을 요동치게 만든다면 컨스터블의 풍경화는 영국 홍차처럼 느긋한 오후에 따사로운 햇빛 아래서 천천히 음미하기에 적합하다.

터너 얘기가 나왔으니 '한 방 쏘고 간' 사건을 말하지 않을 수 없다. 그 한 방은 한편으로는 터너의 뛰어난 지혜와 회화 실력을 보여주었고,

ⓐ 빨간 모자를 쓴 저 사람을 보았는가? 컨 미남은 이미 10여 년 전부터 '한 방 쏘는 기술'을 익혔던 것이다.

다른 한편으로는 당시 터너가 이미 컨스터블의 회화 실력 앞에서 위기감을 느꼈다는 사실을 우회적으로 보여주었다. 더 솔직히 말하자면 터너는 컨스터블이 어떤 면에서는 이미 자신을 초월했다고 생각했고, 그의 그림 속에서 참고하거나 배울 만한 점들을 찾기 시작했던 것이다.

〈하위치의 등대〉
Harwich Light House 1820

분명 컨스터블은 노력형 화가였다. 구름을 잘 그리기 위해 기상학자처럼 다양한 날씨에 나타나는 구름의 형태를 관찰하고 그리면서 끊임없이 연습했다.

컨스터블의 작가 친구가 그의 구름에 대해 이렇게 평가했다.

" 컨스터블이 그린 먹구름을 보고 있노라면
당장이라도 레인코트와 우산을 챙기고 싶은 충동이 생겨난다. "

1821년, 컨 미남은 마침내 생애 최고의 작품으로 꼽히는 대표작을 완성했다. 이 그림은 훗날 풍경화의 교과서로 불릴 만큼 영국 미술 역사상 최고의 걸작으로 평가받았다.

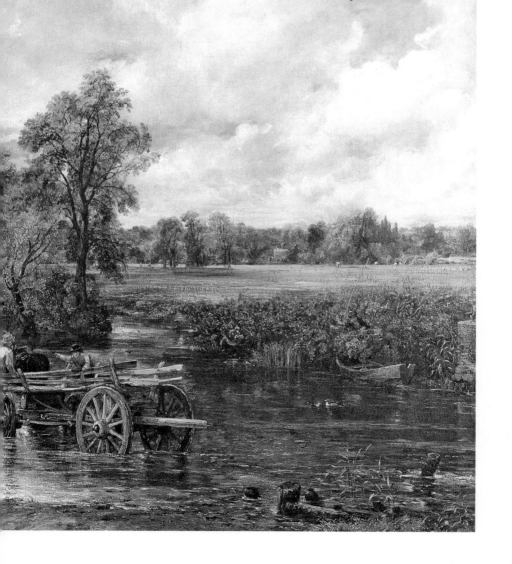

〈건초 수레〉

The Hay-Wain 1821

이 그림이 최고의 걸작으로 평가받는 이유는 무엇일까? 먼저 컨 미남이 이 그림을 완성하기 위해 그린 초안들을 보자.

그렇다. 이것은 초안이다. 137cm×188cm, 심지어 최종 완성본의 크기보다도 더 크다(완성본은 130.5cm×185.5cm). 초안이라고 하지만 후기 인상파였다면 바로 작품전에 출품해도 될 정도로 완성도가 높다. 게다가 이런 사이즈의 초안을 하나가 아니라 여러 개나 그렸다. 그림 하나를 완성하기 위해 반복하여 이렇게 거대한 화폭의 초안을 몇 개씩이나 그린 사람은 아마도 컨 미남이 유일무이할 것이다.

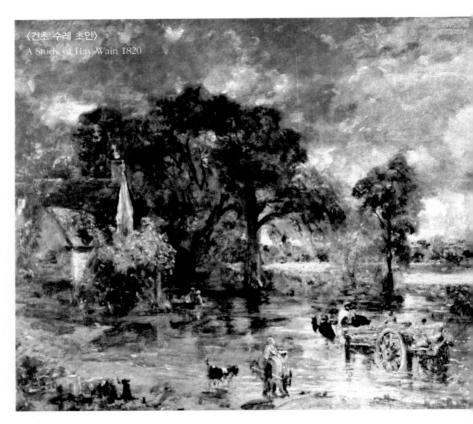

〈건초 수레 초안〉
A Study of Hay-Wain 1820

그렇다면 왜?

어디서나 볼 수 있을 법한 이 흔한 풍경은 사실 거듭되는 계산과 고민
을 통해 정교하게 설계되었다. 초안과 완성본을 비교해보자.

ⓐ 우선 초안에 있던 강가의 말을 완성본에서는 없앴
다. 이 말은 오히려 보는 사람의 주의력을 분산시
켜 시선을 말의 엉덩이에 집중시키기 때문이다.

ⓐ 강가에서 놀고 있는 강아지의 머리가 강을 건너는
마차를 향함으로써 시선을 유도하는 역할을 한다.

ⓐ 우측 풀숲에 낚시하는 남자를 그려넣어 좌측의 빨래하는 여인과 조화를 이루었다.

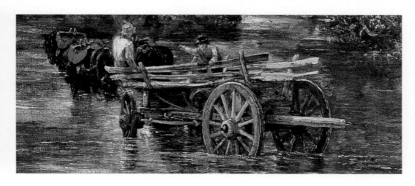

이 모든 세부 묘사의 궁극적 목적은 단 하나,
바로 관람자들의 시선을 **건초 수레**에 집중시키는 것이다.

이 외에도 이 그림에는 컨 미남만의 필살기
가 곳곳에 숨어 있다.

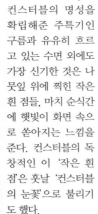

컨스터블의 명성을
확립해준 주특기인
구름과 유유히 흐르
고 있는 수면 외에도
가장 신기한 것은 나
뭇잎 위에 찍힌 작은
흰 점들, 마치 순식간
에 햇빛이 화면 속으
로 쏟아지는 느낌을
준다. 컨스터블의 독
창적인 이 '작은 흰
점'은 훗날 '컨스터블
의 눈꽃'으로 불리기
도 했다.

놀랍게도 이곳은 지금까지도 그림
속과 똑같은 모습을 그대로 유지하
고 있다.

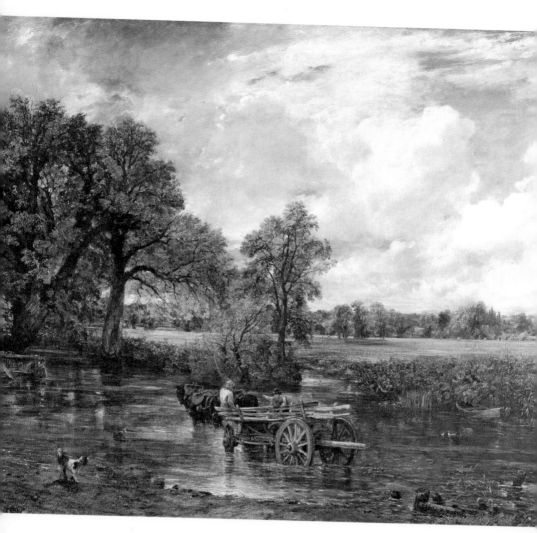

예술은 느낌이다.

컨 미남은 똑같은 사이즈 내지는 더 큰 사이즈의 초안을 반복해서 그
리는 방법을 통해 세부 묘사와 색채, 크기 등을 다르게 표현해서 감상
자가 차이를 느낄 수 있도록 하는 기법을 터득했다. 그리고 마침내 온
세상을 놀라게 한 세기의 걸작을 탄생시켰다.

흥미로운 것은, 컨스터블의 작품은 조국 영국보다도 예술의 도시 파리에서 더욱 인기를 끌었다는 점이다. 소박한 시골 정경을 묘사한 그의 시골 풍경화가 선풍적 인기를 끌면서 그의 명성은 프랑스를 중심으로 유럽 전체에 널리 퍼져나갔다. 당시 많은 유명 화가가 그의 그림에서 큰 영감을 받았다고 한다.

컨스터블에게는 존 피셔(John Fisher)라는 친구가 있었다. 그는 컨 미남의 인생에서 가장 중요한 친구였다고도 할 수 있다. 컨 미남이 어려울 때면 항상 도움의 손길을 내밀었을 뿐만 아니라 컨 미남과 마리아의 결혼을 성사시키기도 했다. 오늘날 우리가 컨 미남의 내면세계와 생각 등에 대해 이렇게 많이 알 수 있는 것도 그들 사이에 오간 서신을 '훔쳐보았기' 때문이다.

당시 피셔는 컨스터블에게 파리에 갈 것을 권유했다. 거기에 가면 스타와 같은 생활을 누릴 수 있었으니까. 하지만 고향을 떠나기 싫었던 우리의 컨 미남은 고향에 남아서 시골 풍경화를 그리면서 소박한 생활에 만족하며 지냈다.

피셔는 참 괜찮은 친구였다. 컨스터블이 더욱 풍족한 생활을 할 수 있도록 적극적으로 일거리를 소개해주었다. 피셔가 지인을 통해 주문을 받아와 완성된 작품 중에 〈솔즈베리 대성당〉이 있다.

🔎 건축물의 정교한 세부 묘사와 컨스터블만의 독특한 '눈꽃' ; 사람, 동물 그리고 구름. 컨스터블은 이 그림에서 자신만의 회화 양식과 표현 기법을 유감없이 보여주었다.

〈솔즈베리 대성당〉
Salisbury Cathedral from the Bishop's Grounds 1823

이 그림을 의뢰한 고객의 이름도 존 피셔로 컨스터블의 친구인 존 피셔의 숙부이다. 서양
에는 같은 이름을 가진 사람이 워낙 많으니까.

완성된 작품을 본 고객은 매우 만족스러워하며 칭찬을 아끼지 않았다. 단지 오른쪽의 먹구름이 보기에 좋지 않으니 구름 한 점 없이 맑은 하늘로 그려줬으면 좋겠다고 제안했다. 그 말에 심기가 불편해진 컨스터블은 그림을 화실 한구석에 처박아놓았다.

그렇게 1년이 지났고 고객은 아무리 기다려도 소식이 없자 조심스럽게 컨스터블에게 편지를 썼다. 편지의 내용은 대략 이렇다.

'선생님, 제가 주문한 그림은 어떻게 되었는지요? 성당을 다시 한 번 보시겠습니까? (물론 차비는 제가 내겠습니다) 아니면 뛰어난 기억력으로 다시 보지 않아도 충분히 그려낼 수 있는 것인지요? 저는 이 그림이 제 갤러리를 빛내줄 날을 학수고대하고 있습니다.'

고객은 그림을 조금이라도 빨리 받아보고 싶은 생각에 그림값의 일부를 사전 지불하기도 했다. 하지만 컨스터블은 여전히 그 먹구름을 고치고 싶지 않았다. 먹구름이 반드시 거기에 있어야지, 그렇지 않으면 화면 전체의 균형이 무너진다고 생각했다. 그래서 이 그림을 왕립예술학교의 전시회에 출품하여 전문가들의 평가를 받아보기로 했다.

결과는 작품에 대한 호평이 쇄도했다. 신이 난 컨스터블은 친구인 존 피셔에게 편지를 썼다.

'그것 봐! 내가 뭐랬어! 많은 평론가가 나의 이 그림이 세부 묘사 면에서 이미 그 사람을 뛰어넘었다고 평가했어.'

여기서 '그 사람'은 당연히 신동 터너이다. 컨 미남은 기분 좋게 원래 그대로의 그림을 고객에게 보냈다. 곧 고객에게서 답신이 왔다.

'고치시오!'

어쩌겠나. 고객이 갑이요, 돈 내는 사람이 왕인 걸! 다시 그릴 수밖에. 그런데 이게 무슨 일인가, 컨 미남이 그림을 다 그리기도 전에 그림을

주문한 고객이 죽어버렸네(무슨 막장 드라마도 아니고 말이야)?

고객의 죽음은 그의 부모님의 죽음과는 달랐다(당연한 소리를). 고객이 죽자 그는 그림값을 더 이상 받지 못하였다. 결국 의리파 친구 존 피셔가 그 그림을 사 갔다. 그런데 몇 년 뒤 존 피셔가 경제 상황이 나빠져 빚을 잔뜩 지게 되자 컨스터블을 찾아와서 두 가지 옵션을 제시했다.

"나에게 급전 200파운드를 빌려주거나 이 그림을 다시 사 가라."

컨스터블은 단 1초의 망설임도 없이 후자를 선택했다. 사실, 그는 200파운드를 피셔에게 빌려줄 수도 있었다(그때는 돈이 좀 있었으니까). 그러면 적어도 나중에 돈을 돌려받을 가망이라도 있었을 텐데 말이다. 하지만 자신의 그림이 시장에서 잘 팔리지 않는다는 사실을 잘 알기 때문에 그는 자신의 그림을 사기로 한 것이다.

그 후 이 그림은 줄곧 그의 화실 한 구석을 차지하고 있었으며 그가 죽을 때까지도 팔리지 않았다.

수정한 후의 〈솔즈베리 대성당〉
Salisbury Cathedral from the Bishop's Grounds 1825

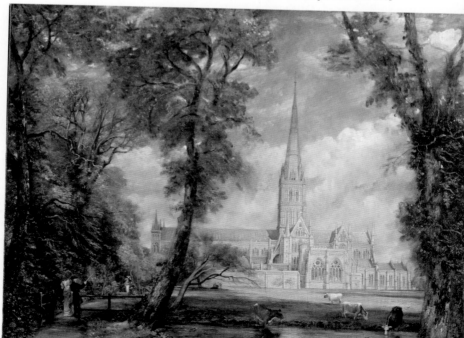

화가로서의 명성이 점점 높아짐에 따라 컨 미남의 생활 형편도 나날이 나아졌다. 그런데 바로 이때 그의 삶을 송두리째 바꿔버린 사건이 발생했다. 마리아가 폐결핵에 걸렸던 것이다(당시 폐결핵은 불치병이었다).

〈헤드레이 성〉
Hadleigh Castle : The Mouth of the Thames-Morning after a stormy night 1829

여기서 꼭 언급해야 할 것이 있다. 마리아는 평생 컨스터블을 위해 아이를 일곱 명이나 낳았다. 일곱 명이라니, 세상에! 그의 시어머니보다도 더 많이 낳았다! 아이를 일곱 명씩이나 낳은 것이 신의 깜짝 선물이

◎ 먹구름이 잔뜩 낀 하늘에 몇 갈래 광선이 구름 사이로 간신히 새어나온다. 폐허가 된 낡은 성과 홀로 쓸쓸한 모습의 양치기, 이 모든 것이 황막하고 처량한 느낌을 준다.

었는지 아니면 컨스터블이 핸드볼팀 하나를 만들려고 아주 작정을 한 것인지는 알 수가 없다. 어쨌든 남자가 밖에 나가서 돈을 벌고 여자가 집에서 살림을 하는 당시의 그런 사회에서 일곱 명이나 되는 아이들을 먹여 살린다는 것은 부자가 아닌 일반 가장에게는 결코 쉬운 일이 아니었다.

1828년 11월, 아내를 살리기 위해 모든 방법과 수단을 다 동원했지만 결국 인간은 하늘을 이길 수 없는 법, 컨스터블이 평생 사랑한 여인 마리아는 결국 영원히 그의 곁을 떠나고 말았다.

아이러니한 것은 그 이듬해에 컨스터블이 마침내 영국 왕립예술학교의 정회원 자격을 취득했고 그때부터 생활 형편도 점점 나아지기 시작했다는 점이다. 하지만 마리아는 더 이상 이 모든 것을 볼 수 없었다. 그때 이후로 컨스터블의 화풍에도 큰 변화가 일었다.

"그녀의 죽음은 인생에 대한 나의 모든 신념을 바꿔버렸다."

아내가 죽은 후에도 컨스터블은 계속해서 그림을 그렸고 많은 명작을 탄생시켰다. 하지만 그의 그림에서는 더 이상 예전과 같은 여유롭고 안락한 행복감을 찾아볼 수가 없었다.

그때 이후로 그는 '쌍무지개'를 소재로 한 그림을 많이 그렸다. 하늘을 가로지르는 쌍무지개는 보기에는 아름답지만 서로 만날 수 없는 영원한 평행선이다. 아마도 이를 통해 마리아를 다시 볼 수 없는 자신의 마음을 표현하고 싶었던 것 같다. 마리아가 세상을 떠난 지 9년 뒤 컨스터블도 61세의 나이로 생을 마감했다.

〈마리아 컨스터블과 두 아이〉
Maria Constable with Two of Her Children 1820

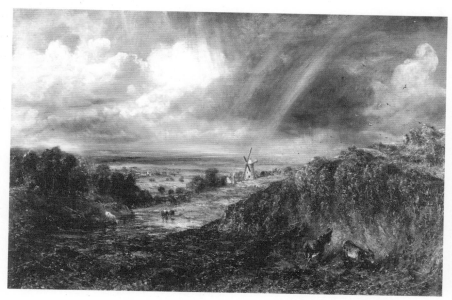

〈햄스테드 히스의 무지개〉
Hampstead Heath with a Rainbow 1836

컨스터블은 평생 자신이 옳다고 생각하는 길을 고집스럽게 걸었다. 그
의 독창적인 풍경화 양식은 훗날 인상파 등 수많은 예술가에게 심대한
영향을 끼쳤으며 세상에 길이 빛날 훌륭한 걸작을 많이 남겼다. 하지

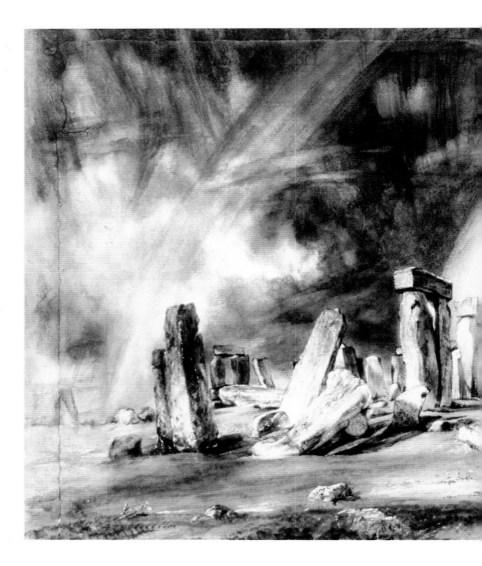

만 그보다 사람들에게 더 큰 감명을 준 것은 죽음조차 갈라놓을 수 없었던 그와 마리아의 사랑이었다.

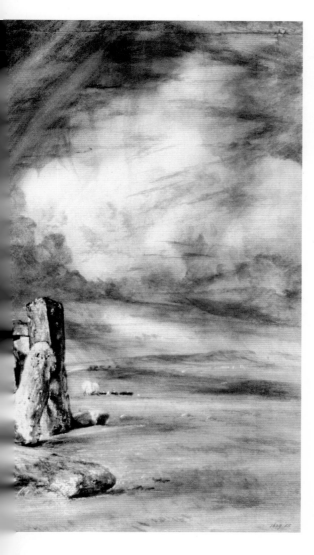

"세상의 그 무엇도
그대에 대한 나의 사랑을
변하게 하거나
식게 할 수 없다.
그대를 사랑하는 일은
이미 내 삶의 일부가 되었고
그 어떤 어려움도
나의 사랑을 막을 수 없다."

_존 컨스터블

〈스톤헨지〉
Stonehenge 1835

Chapter 5

수 련

19세기 프랑스 화가 외젠 부댕(Eugene Louis Boudin)은 하늘을 즐겨 묘사했다. 그 때문에 사람들은 그를 '하늘의 대가(Master of the Sky)'로 불렀다.

그 당시의 화가들은 일반적으로 작업실에서 그림을 그렸는데, 부댕은 정반대로 밖으로 나가 야외에서 그림을 그려야 한다고 주장했다. 이러한 화법은 훗날의 인상파 화가들에게 직접적 영향을 끼쳤다. 만약 부댕이 자신의 이런 철학을 널리 전파하거나 더 적접적으로 표현을 했다면 아마도 '인상파의 창시자'라는 타이틀은 그에게 돌아갔을 것이다. 아쉽게도 그는 딱 2프로 부족했다.

그 사람 이야기를 왜 꺼내는데?(자문자답임)

그 이유는 바로 이 사람이 아주 재능 있는 젊은이 한 명을 발굴하여 자신의 회화 기법과 작품 철학을 아낌없이 가르쳐주었고 세월이 지나 이 젊은이가 미술 역사상 최대의 혁명을 일으켰기 때문이다! 이 젊은이의 이름은 바로……

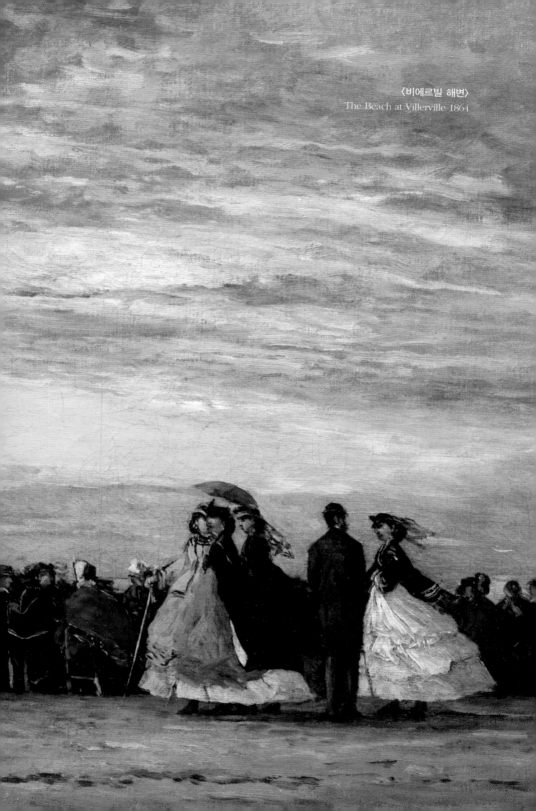

〈비에르빌 해변〉
The Beach at Villerville 1864

클로드 모네
(Claude Monet)이다

만약 클로드 모네라는 이름을 처음 들었다거나 또는 대만의 유명한
여가수 차이이린[蔡依林]이 부른 노래에서 이 이름을 한 번 정도
들어본 게 전부라면 좋다, 이 사람이 얼마나 **'어마무시하게'**
잘났는지 오늘 제대로 알려주겠다.

1874년, 모네는 동료 화가들과 첫 번째 그룹전을 열어 〈인상, 일출〉이라는 작품을 출품했다. 이 그림은 모네의 고향인 르아브르 항구의 일출을 그렸다.

사실주의가 주류를 이루던 당시의 미술계에서 이 그림은 거의 '기가 막힐 정도로 형편없는' 작품이었고 많은 평론가로부터 '미완성의 초안보다도 못한 그림'이라는 혹평을 받았다(앞으로 몇 페이지 돌아가서 컨스터블이 그린 초안을 보면 이 평가가 나름대로 객관적이라는 생각이 들 것이다. 적어도 당시에는 그랬을 것이다). 비평가들은 심지어 이 그림에 대한 조롱의 의미를 담아 모네를 중심으로 한 화가 집단에 '인상파'라는 이름을 붙여줬다. 이로써 인상파가 최초로 탄생했다!

비평가들은 왜 하필 이 그림을 조롱의 대상으로 골랐을까? 이유는 아주 간단했다. 이 그림이 제일 '형편없었기' 때문이다. 적어도 그들이 보기에는 그랬다.

그런데 모네를 비롯한 화가들은 오히려 이 이름이 자신들의 회화양식을 설명하기에 매우 적절하다 생각했고, 그 후부터 아예 인상파로 자처하기 시작했다. 이걸 보니 갑자기 요즘 유행하는 '비호감, 지못미, 안습' 등의 비속어가 떠오른다.

오늘날 프랑스의 국보급 미술 작품으로 대접받는 〈인상, 일출〉은 유럽 예술사의 새로운 시대를 열었을 뿐만 아니라 모네 또한 이 작품을 통해 인상파 창시자로서의 위치를 확실히 굳히게 되었다. 이렇게 엄청난 작품이니 당연히 모네의 대표작이겠지? 하지만 아니란다. 이제 알겠는가, 이 사람은 보통 대단한 것이 아니라 그야말로 '**어마무시하게**' 대단한 사람이다.

138

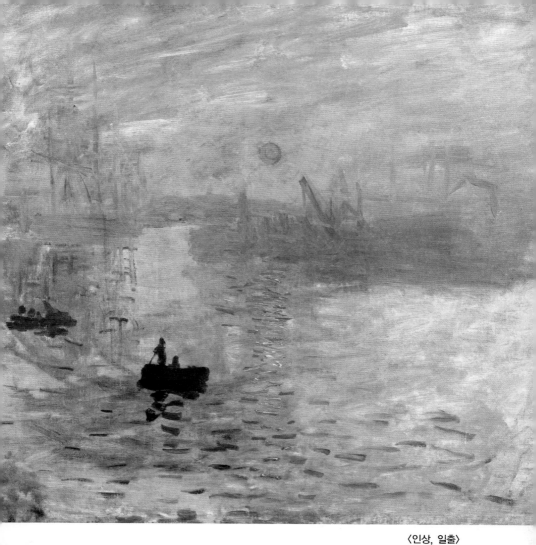

<인상, 일출>
Impression, Sunrise 1872

이 그림을 흑백으로 변환
하면 원래 그림에서 가장
'밝게 빛나는' 태양이 사라
져버린다! 참으로 신기하
지 않은가.

무협지에 보면 보통 어떤 문파에 절대 고수가 한두 명만 있으면 무림을 제멋대로 호령할 수 있다. 당시의 인상파는 절대 고수들이 수두룩하여 '화림'에서의 지위가 거의 무림의 '마교'와 비슷했다. 예를 들면 아래의 화가들이다.

1. 여자의 유방을 즐겨 그린 오귀스트 르누아르(Pierre-Auguste Renoir)
2. 무희를 즐겨 그린 에드가르 드가(Edgar Degas)
3. 사과를 즐겨 그린 폴 세잔(Paul Cézanne)
4. 아무거나 다 즐겨 그린 카미유 피사로(Camille Pissarro)

그 외에도 이런 절대 고수들의 영향을 받아 새로운 창작 세계를 연 화가들도 있다.

물랭 드 라 갈레트 포스터의 창시자
앙리 드 툴루즈 로트렉
(Henri de Toulouse-Lautrec)

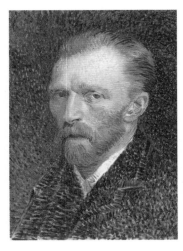

세 살 어린아이도 안다는 '한쪽 귀'의 화가
빈센트 반 고흐(Vincent van Gogh)

🔍 자세히 보면 그림의 오른쪽 아래 모서리에 위치한 모네의 사인에 하트가 달려 있다. 이는 그의 다른 작품에서는 찾아볼 수 없는 독특한 사인이다.

이처럼 많은 절대 고수를 거느린 문파의 '대장'인 만큼 모네 또한 기존의 형식과 틀을 철저히 깨부수는 강력한 인물이었다.

위의 그림을 보라. 그림 속의 사람은 모네의 부인인 카미유 동시외(Camille Doncieux)이다.

이 그림이 괴이하게 느껴지는가? 그렇다면 정확히 본 것이다. 왜냐하면 이 그림은 그녀의 죽은 모습을 그린 것이기 때문이다. 카미유는 32세에 자궁암으로 죽었다. 아내를 깊이 사랑했던 모네는 그녀가 숨을 거두는 순간까지 줄곧 그녀의 병상을 지켰다.

바로 눈앞에서 가족의 죽음을 지켜보는 고통이란 누구에게나 견디기 힘든 것이다. 우리 같은 일반인들은 대성통곡을 하거나 넋을 잃은 채

어찌할 바를 몰라 하는 게 정상적 반응이겠지만 모네는 아내가 숨을 거두자 바로 붓을 쥐고 점차 혈색을 잃어가는 그녀의 모습을 화폭에 담는 행동을 취했다. 이는 슬픔을 쏟아내는 예술가들만의 특유의 방식인가 보다. 모네의 행동이 미친 것처럼 보이겠지만, 사실 역사상 위대한 예술가들을 돌이켜볼 때 광기 없는 사람이 몇이나 될까?

르누아르는 사람을 즐겨 그렸고 모네는 풍경을 즐겨 그렸다고 한다. 이는 둘의 작품에 여실히 드러난다. 다음의 그림들은 두 사람이 각각 같은 광경을 소재로 그린 작품이다.

아래의 그림은 '유방 전문 화가' 르누아르의 〈라 그르누예르〉이다. 보다시피 르누아르는 연못 중앙에 있는 인물에 초점을 맞추었다.

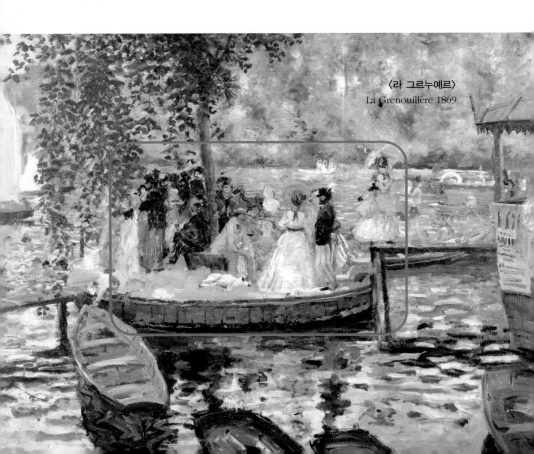

〈라 그르누예르〉
La Grenouillère 1869

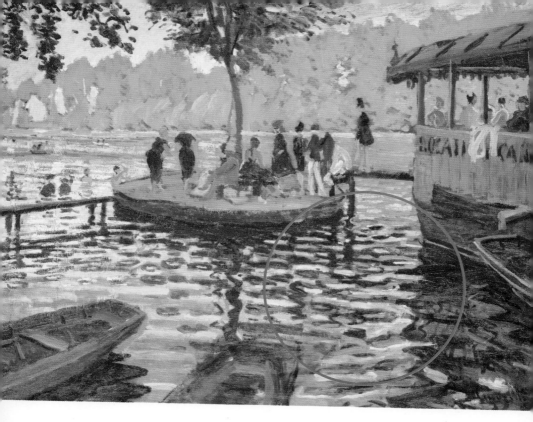

〈라 그르누예르〉
La Grenouillère 1869

ⓒ 모네는 독창적인 '색채 분할의 방법'으로 수면을 표현했다. 즉, 물감을 한데 섞지 않고 한 가지 한 가지씩 직접 캔버스에 칠하는 방법이다. 이 수면만 봐도 검은색, 파란색, 흰색, 황록색의 네 가지 색깔을 띠고 있다.

위 그림, 모네의 〈라 그르누예르〉를 보자. 그림 속의 인물은 간단한 터치로 지나가듯 묘사하고 화면의 초점을 수면 위에 맞추었다. 비록 이런 화법이 그 당시에는 말도 안 되는 것이었지만 조금 뒤로 물러나서 거리를 두고 보면 수면이 정말로 출렁이는 것처럼 보인다.

143

모네는 색채 분할의 방법 외에도 '연작'이라는 회화 양식을 발명했다. 연작은 말 그대로 동일한 광경을 가지고 연속적으로 그림을 그려 각기 다른 시간과 계절을 표현하는 것이다.

모네의 창작 방식은 매우 흥미로웠다. 쉽게 말하자면 시간과 달리기를 하는 것이다. 그는 통상 한 번에 캔버스를 여러 개 펼쳐놓고 그림을 그

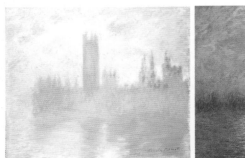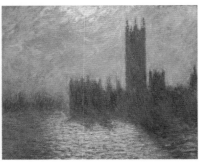

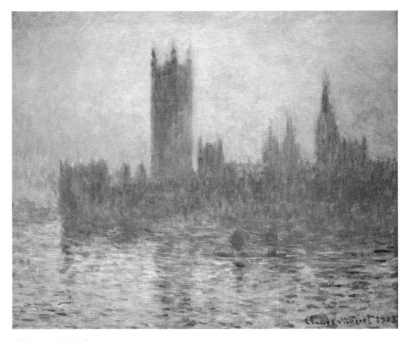

〈런던 국회의사당〉
Houses of Parliament, London 1900-1904

렸다. 눈부신 햇살이 쏟아질 때는 이 그림을 그리고 갑자기 먹구름이 하늘을 지나갈 때는 저 그림에 붓질을 보태는 등 태양이 뜨고 질 때까지 캔버스를 바꿔가며 하나의 대상을 그렸다. 경치가 변하기 전에 눈 앞의 모든 것을 그려냈으니 '인간카메라'가 따로 없었다. 그렇게 보면 〈인상, 일출〉은 그나마 자세하게 그린 셈이다.

'안개의 도시' 런던은 모네에게 두 번째 고향인 셈이다. 1900년에 그는 런던의 템스 강변에서 강 건너편의 국회의사당 건물을 반복해서 그렸다. 그는 30년 전 바로 이 도시에서 윌리엄 터너의 풍경화를 처음 보았고 아마 그때부터 안개가 자욱한 이런 식의 몽롱한 느낌을 좋아했을 것이다.

다음의 작품은 모네의 또 다른 연작 시리즈 〈건초더미〉이다. 하나의 주제를 가지고 여러 장의 그림을 그려 시간과 계절의 변화를 표현한 작품으로, 모네는 이 작품들을 통해 다양한 색채 표현을 시도했다.

물론 이것은 비교적 '공식적'인 설이고 모네가 왜 건초더미를 반복해서 그렸는지에 대해 "다른 이유 없다, 그냥 돈이 필요해서 그랬을 것이다"라고 주장하는 사람들도 있다. 사실, 곰곰이 생각해보면 전혀 터무니없는 주장은 아니다.

모네가 제아무리 대단하다 해도 에두아르 마네(Édouard Manet)처럼 명문가 출신도 아니고 컨스터블처럼 거액의 유산을 물려받은 것도 아니다. 그러니 식구들을 먹여 살리기 위해서는 돈을 벌어야 할 것 아닌가. 그림을 그리고 파는 것은 그의 유일한 생계 수단이었다. 똑같은 자

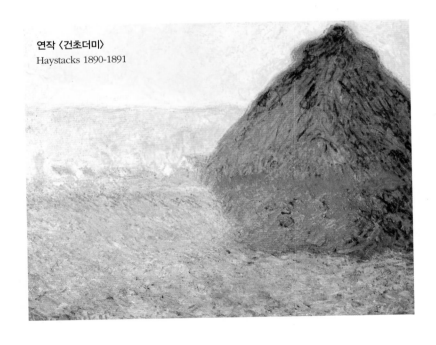

연작 〈건초더미〉
Haystacks 1890-1891

리에 앉아서 건초더미를 그리고 또 그리는 것이 가장 쉽고 편했을 것이다. 훗날 이 보잘것없는 '마른 풀'들이 수백만 달러를 호가하리라는 것을 누가 상상이나 했을까?

같은 인상주의 화가인 에드가르 드가도 모네가 예술가보다는 상인 같다고 말한 바 있다. 설령 그렇다 해도 이 작품들은 색채의 사용 측면에서 확실히 다른 사람들은 흉내 낼 수 없는 모네만의 독특한 특징이 있다. 내 실제 경험을 바탕으로 이 그림을 감상하자면 그림 하나하나에서 각기 다른 광경이 연상된다. 예컨대 여름의 건초더미를 보고 있으면 무덥지만 여유로운 여름방학이고, 저녁노을 아래의 건초더미를 보고 있으면 일요일 저녁에 느긋하게 쉬고 있는데 갑자기 내일 제출할 숙제를 깜빡했다는 사실을 깨달았을 때의 '아뿔싸!' 하는 느낌이 든달까.

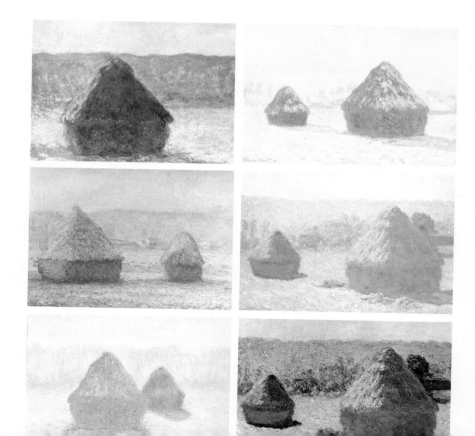

〈루앙대성당〉은 모네의 연작 중에서 구도와 색채 사용이 가장 복잡한 작품이자 내가 개인적으로 가장 좋아하는 시리즈이기도 하다. 기본적으로 만약 돈을 벌기 위해 하나의 대상을 반복해서 그려야 한다면, 이렇게 엄청나게 복잡하고 그리기 힘든 대성당보다는 계란이나 사과 같은 간단한 사물이 훨씬 쉬웠을 것이다. 그렇기 때문에 모네가 연작을 그린 이유는 아마도 정말 연작을 통해 시간의 변화를 표현하고자 한 것이라고 생각한다.

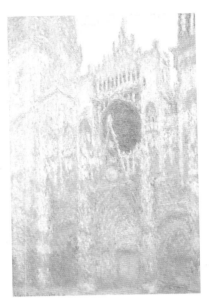

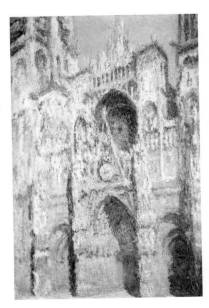

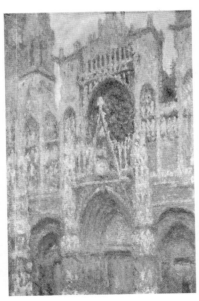

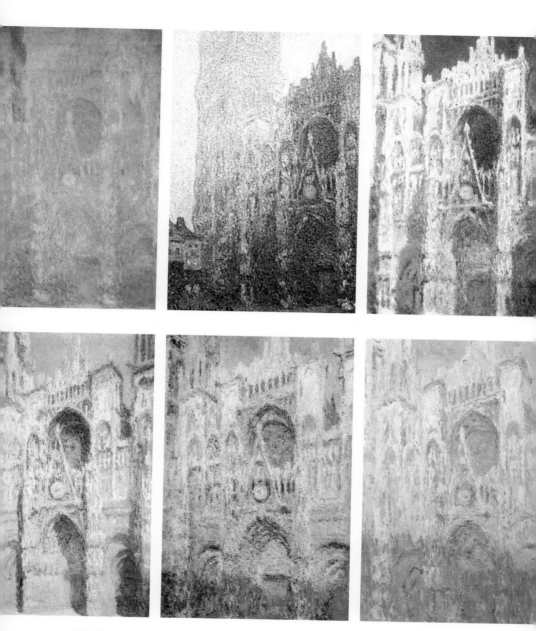

연작 〈루앙대성당〉

Rouen Cathedral 1892-1894

😊 모네가 색채 사용만큼은 타의 추종을 불허할 정도로 탁월하다는 것은 모두가 아는 사실이다. 그래서 나는 이 연작 시리즈 중에서 임의로 하나를 골라 흑백으로 변환시켰다. 드러난 스케치를 보니 놀랍게도 마치 3D 영화처럼 정교하고 정확했다.

무협지에 자주 나오는 또 다른 설정 중 하나가 천하무적의 절대 고수가 무공의 최고 경지에 이른 후 어느 날 갑자기 모든 것을 내려놓고 산속 동굴이나 무덤 같은 곳에서 은거하는 것이다.

모네도 34세에 전원으로 돌아가 은거 생활을 시작했다. 물론 무덤 속에 땅굴을 파고 숨어든 것은 아니고 자신이 손수 창립한 인상파를 벗어나 지베르니(Giverny)라는 작은 시골 마을로 옮겨 가 개인 정원을 가꾸면서 전원생활을 시작한 것이다.

이와 동시에 본격적으로 그의 작품 중에서 가장 유명한 작품인 연작 시리즈 〈수련(睡蓮)〉 창작을 시작했다.

ㅇ 연잎의 가장자리와 수면이 이어지는 부분.

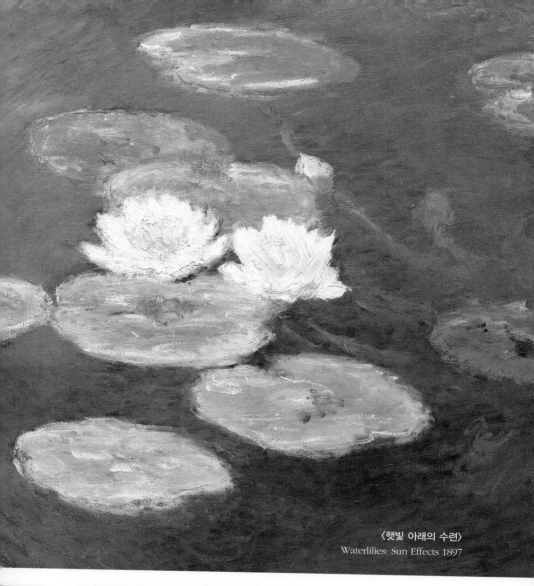

〈햇빛 아래의 수련〉
Waterlilies: Sun Effects 1897

⊙ 모네는 언제나 남이 잘 보
지 못하는 색채를 민감하게
포착하여 화폭에 옮겼다.
심지어 물속에 숨어 있는
연꽃의 줄기까지도 색채를
이용해 아주 적절하게 묘사
했다.

그 후로 모네는 자신이 가꾼 정원에서 물속에 뜬 꽃에서부터,

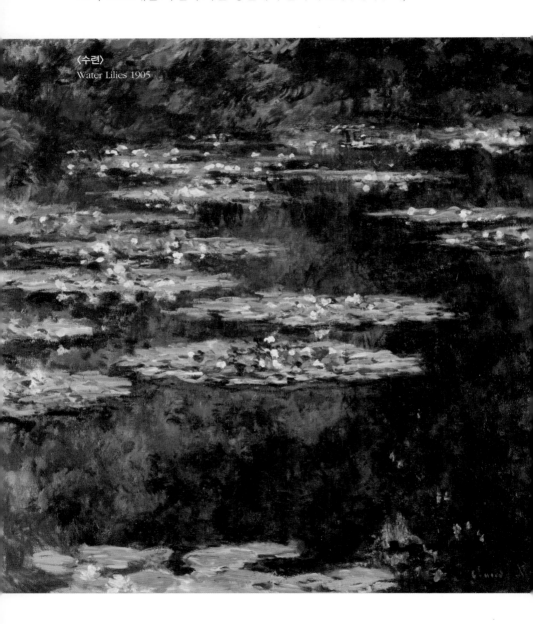

〈수련〉
Water Lilies 1905

수면 위에 드리운 풍경을 그렸고,

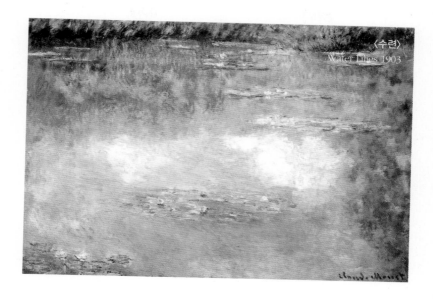

〈수련〉
Water Lilies 1903

이어서 또 수면을 '뚫고 들어가' 물 밑의 세계를 그리기 시작했다.

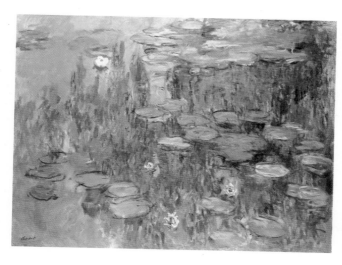

〈수련〉
Water Lilies
1915

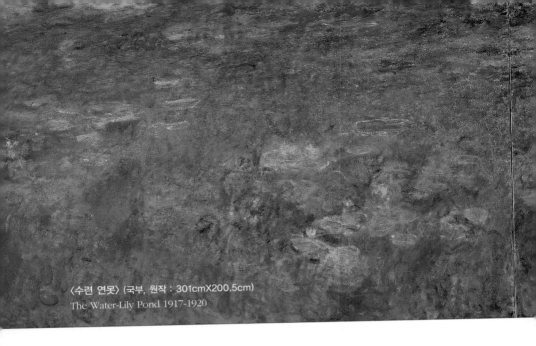

〈수련 연못〉(국부, 원작 : 301cm×200.5cm)
The Water-Lily Pond 1917-1920

아주 정밀하고 섬세하게 묘사한 작은 그림에서 격렬한 붓질이 화폭을 자유자재로 내달리는 거작에 이르기까지, 모네는 30년이라는 시간 동안 자신의 작은 정원에서 끊임없이 다양한 창작을 시도했다.

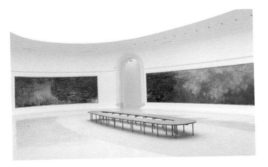

오랑주리미술관(Musee de I' Orangerie)
그림 속 왼쪽 작품 :
〈수련〉 Water Lilies 1914-1926
가로 600cm × 세로 200cm
그림 속 오른쪽 작품 :
〈수련〉 Water Lilies 1914-1926
가로 1270cm × 세로 200cm

🌑 모네의 〈수련〉에 관한 재미있는 에피소드는 이 외에도 아주 많다. 예를 들면 영화 〈타이타닉(Titanic)〉에도 모네의 수련이 등장한 적이 있다. 못 봤다고 해도 이해한다. 대부분 사람들의 시선이 모두 옷깃을 풀어헤치는 여주인공 로즈에게 집중되었을 테니까.
당시 타이타닉호에 과연 이 그림이 있었을까? 조사 결과에 따르면 그때 그 배에는 유명 화가의 작품이 전혀 없었다고 한다. 그러나 알다시피 모네는 하나의 주제를 가지고 반복해서 여러 장의 그림을 그리고 제목까지 똑같게 붙여주는 취미가 있지 않은가. 그러니 타이타닉호에 도대체 〈수련〉이 있었는지 없었는지, 그걸 누가 알겠는가?

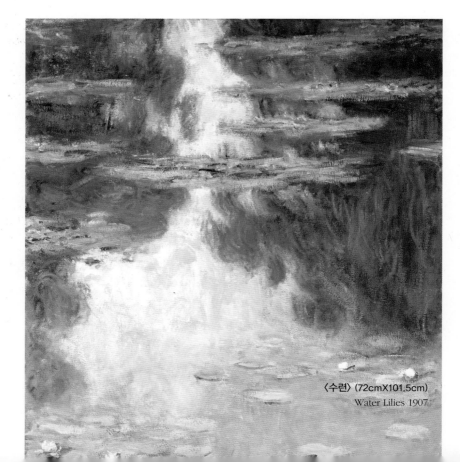

〈수련〉 (72cmX101.5cm)
Water Lilies 1907

모네의 '지베르니 정원' 시리즈 중 나에게 새로운
사실을 깨닫게 해준 작품이 하나 있다.

사람들은 모네가 물, 안개, 수증기 등을 즐겨 그렸
다고 말한다. 그런데 이 그림을 보는 순간 '모네가
가장 즐겨 그린 것은 **빛**이 아니었을까?'라는 생각
이 들었다. 그림 속에 표현된 모든 사물은 단지 **빛
을 표현하기 위한 '캔버스'**였을 것이다.

◎ 이 그림을 자세히 들여다보면 다리를 경계선으로 다리 양측의
 빛을 받은 수련과 빛을 받지 않은 수련의 색깔이 완전히 다르다
 는 것을 알 수 있다.

〈수련 연못과 일본 다리〉
Japanese Footbridge and Water Lily Pool 1899

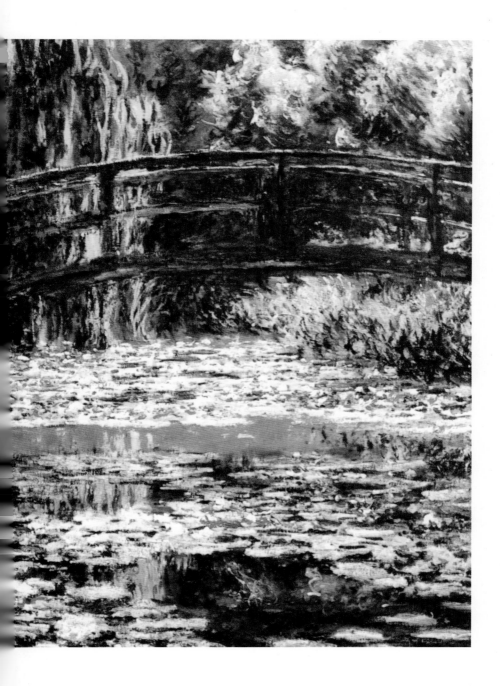

157

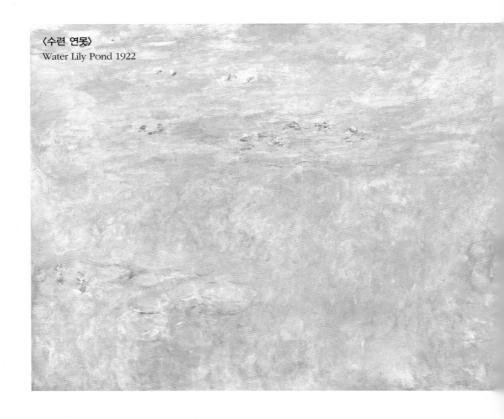

〈수련 연못〉
Water Lily Pond 1922

모네는 말년에 심각한 백내장을 앓았는데 그 때문인지 그 시기에 완성된 작품에서는 희미하고 흐릿함이 느껴진다. 증상이 심해지자 모네는 1923년에 백내장 수술을 두 차례나 받았다. 하지만 당시의 의료 기술은 지금처럼 발달하지 못했다. 사실, 백내장 수술이라고 해봤자 겨우 안구의 '수정체'를 떼어내는 것이었다. '수정체'가 없으니 두 눈으로 빛과 색채를 느끼는 것은 당연히 정상인과 달랐다.

그래서인지 1923년 이후에 창작된 모네의 작품들은 모두 '연한 파란색'을 띤다.

이것은 모네가 수술을 받은 후부터 착
용한 안경이다. 노란색 필터글라스와
반투명 알로 이루어진 안경인데, 이
안경을 쓰지 않으면 거의 아무것도 보
이지 않았고, 안경을 쓰면 모든 사물
이 파란색으로 보였다. 화가에게 이는
더할 수 없는 고통이었다. 붉은색과
노란색이 존재한다는 사실을 알지만
눈에는 보이지 않았던 것이다.

〈수련〉
Water Lilies 1917-1926

이상이 바로 내가 알고 있는 인상주의 미술의 거장 모네의 모든 것이다. 사람들이 그의 작품을 좋아하지 않을 수는 있다. 하지만 예술사에서 그의 지위를 부정할 수는 없을 것이다.

왜냐하면 그는 당대 예술가들이 시도하지 못했던, 심지어 생각조차도 못했던 것들에 모두 도전했기 때문이다.

모네는 자신의 〈수련〉으로 전 세계를 정복했다.

Chapter 6

행복한 화가

회화를 접하기 전까지 내가 알고 있는 화가들은 성격이 괴팍한 괴짜이거나 아니면 가난에 허덕이다가 죽은 뒤에야 유명해진 비참한 인물이 대부분이었다. 그런데 회화에 점차 흥미를 느끼게 되면서 여러 대가의 숨은 이야기를 알게 되었고 그제야 내 생각이 오해와 편견이었음을 깨닫게 되었다. 회화사를 들여다보면 물론 비참한 생을 산 인물들이 없지 않지만 아주 소수일 뿐이다. 우리가 익히 알고 있는 화가들 중 절대다수는 비교적 순탄하고 풍족한 삶을 살았다. 특히 19세기의 프랑스에서는 부잣집 자제와 명문가 출신을 제외하고 온전히 자신만의 힘으로 성공한 대가도 꽤 많다.

지금 내가 소개하려는 이 인물이 바로 그런 사람들 중에서도 가장 대표적인 인사 중 한 명이다.

르누아르
(Pierre-Auguste Renoir)

피에르 오귀스트 르누아르, 그는 19세기의 '괴짜 귀재' 예술가들 중에서 성격이 가장 온화하고 유순하며 인간관계가 제일 좋은 사람이다. 그의 그림을 감상하는 사람들은 아름다움과 함께 행복감을 느낀다. 그래서 사람들은 그를 '행복한 화가'라고 일컫기도 했다.

1874년 4월, 르누아르는 몇몇 동료 화가와 함께 '국영회사' 격인 공식 살롱에서 벗어나 처음으로 '민영' 미술전을 개최했다. 결과를 알려달라고? 이 책을 건너뛰지 않고 다 읽었다면 당신은 이미 그 답을 알고 있을 것이다.

그들의 미술전은 화단의 혹평과 조롱을 받았다! 심지어 '회사'의 이름 '인상파'도 그때 조롱의 의미가 담긴 '욕'에서 비롯됐다. 그렇다고 그들의 미술전이 완전히 실패한 것은 아니었다. 행운의 생존자가 몇 있었는데 그중 한 명이 바로 르누아르였다. 그는 심지어 작품을 세 점이나 팔았다. 그의 대표작으로 꼽히는 〈특별관람석〉도 그중 하나였다.

그림 속의 여인은 얼굴에 매력적인 미소를 띠고 있다. 그녀의 의상, 검은색과 흰색이 섞인 드레스는 매우 디테일하게 묘사되었는데, 흰색 부분에서는 심지어 원단의 매끄럽고 투명한 재질이 느껴진다. 망원경으로 측면 위쪽을 보고 있는 뒤쪽 남자는 분명 무대 쪽을 보는 것이 아니라 맞은편 관람석에 있는 미녀들을 훔쳐보고 있을 가능성이 높다.

오늘날 우리가 미술전에 가는 목적은 미술 작품을 감상하기 위해서다. 게다가 때때로 작품을 사기도 한다. 물론 어떤 작품들은 사고 싶어도 소유자가 팔 생각이 없다. 예를 들어 내가 지금 프랑스에 가서 모네의 〈인상, 일출〉을 가리켜 갤러리 직원에게 "이것을 살 테니 얼마면 돼?"라고 물으며 작품에 손을 댄다면 아마 당장 경비원한테 끌려 나가게 될 것이다. 하지만 당시에 누군가가 모네에게 이 작품을 사겠다고 했다면 모네는 흔쾌히 승낙할뿐더러 무료 배송 서비스까지 제공했을 것이다. 확실히 그때 화가들이 작품전을 여는 주요 목적은 그림을 팔기 위해서였다. 그들에게 그림은 생계 수단이었으니까.

당시 이 그림은 245파운드에 팔렸는데 딱 한 달치 방세였다.

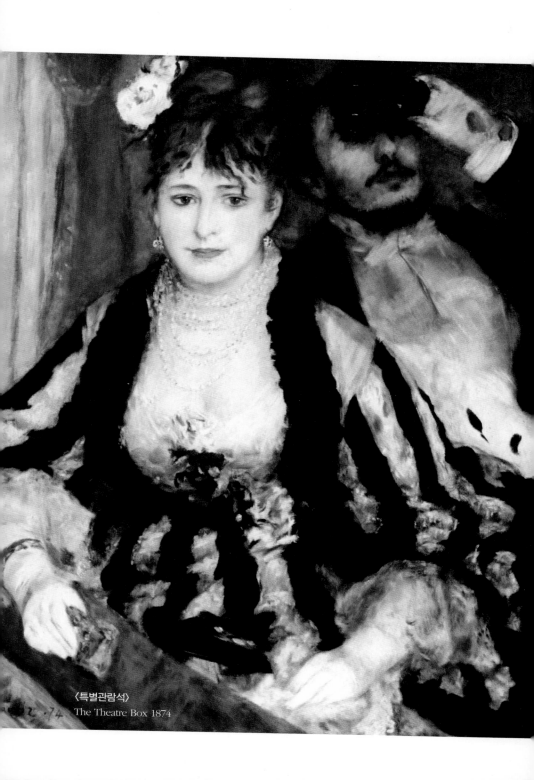

〈특별관람석〉
The Theatre Box 1874

'개시'는 했지만 르누아르의 그림은 당시 그렇게 인기 있는 작품이 아니었다. 더 솔직히 말하자면 아류작이었다.

카미유 코로의 〈성녀들에 둘러싸인 세바스티안〉
St. Sebastian Succoured by Holy Women 1873

숲이라는 동일한 광경을 가지고 당시 화단의 주류를 이루었던 고전주의를 인상파와 비교해보면 다음과 같다.

카미유 코로의 작품에 나타나듯 고전주의 화가들은 숲을 그릴 때 보통 검은색과 갈색으로 음영을 표현하기 때문에 어둡고 음침한 느낌을 준다. 고전주의의 숲에서는 항상 날씨가 그다지 좋지 않은데, 이는 아마도 그들이 허구한 날 작업실에만 틀어박혀 그림을 그렸기 때문일 것이다.

인상파 화가들이 그들과 가장 큰 다른 점은 바로 야외로 나가 캔버스를 펼쳐놓고 눈에 보이는 그대로 화폭에 옮긴다는 것이다. 그래서 가끔은 그림을 완성하고 나서 본인도 깜짝 놀란다.

"어? 그림자가 원래 검은색이 아니었네?"

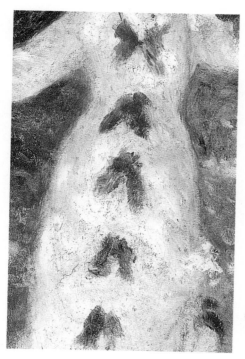

ⓐ 소녀의 몸에 비춘 보일 듯 말 듯 한 햇빛은 나뭇잎의 흔들림을 느끼게 한다.

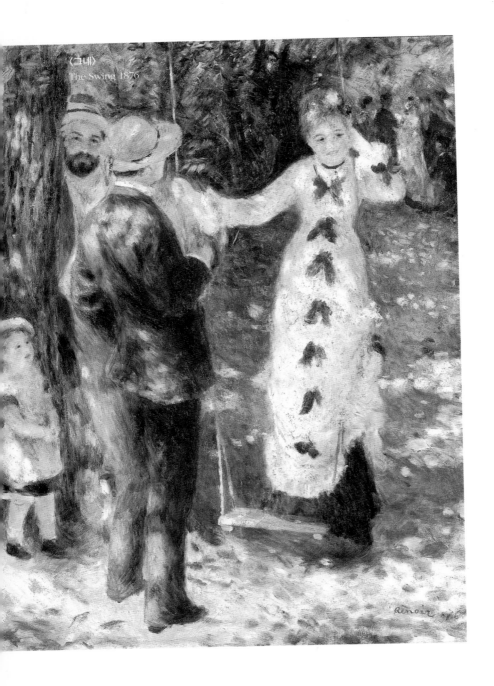

〈그네〉
The Swing 1876

옆의 그림은 르누아르가 1876년에 창작한 〈그네〉라는 작품이다. 보다시피 화면에는 검은색이 전혀 없고 음영 부분도 짙은 남색으로 표현되어 있다.

사실, 현실에서 햇빛이 갈색 나뭇잎을 뚫고 흰색 자갈길에 비출 때 드러나는 색깔은 검은색이 아니다.

고전주의에 비해 르누아르의 숲은 밝고 행복한 느낌을 주어 보는 사람으로 하여금 당장이라도 문을 열고 밖으로 나가 걷고 싶은 충동이 생기게 한다.

같은 해에 르누아르는 또 세계적 수준의 걸작 〈물랭 드 라 갈레트〉를 창작했다. 이 작품에서 르누아르는 밝고 경쾌한 붓질로 화면 속의 모든 인물을 즐겁고 행복하게 묘사했다. 햇볕이 쏟아지는 따스한 오후, 여인의 경쾌한 스텝, 그리고 사람들의 여유로운 표정, 모든 것이 평화롭고 즐거운 모습이다.

그러나 실제 〈물랭 드 라 갈레트〉는 그렇게 즐겁고 활기 넘치는 곳이 아니다. 지금의 말로 하자면 그곳은 알코올과 색욕으로 얼룩진 유흥 장소이다.

많은 화가가 '물랭 드 라 갈레트'를 소재로 그림을 그렸지만 이렇게 경쾌한 표현 기법으로 이를 묘사한 화가는 르누아르가 유일하다.

현재 이 작품은 진즉 프랑스의 국보가 되었고, 그와 관련된 아주 흥미로운 이야기들이 많이 전해지고 있다.

이 그림은 원래 두 개 버전이 있었다고 한다. 사이즈가 큰 것과 작은 것, 하나는 초안이고 하나는 완성본이다. 문제는 두 그림이 너무 비슷해서 아직까지도 어느 것이 초안이고 어느 것이 완성본인지 확실치 않

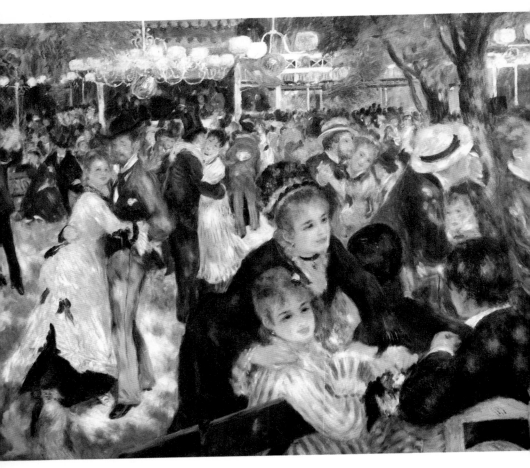

〈물랭 드 라 갈레트〉
Le Moulin de la Galette 1876

다는 것이다. 인상파 스타일, 다들 알지 않는가!

그중 큰 버전은 현재 프랑스의 오르세미술관에 소장되어 있기에 언제
든 보고 싶으면 가서 볼 수가 있지만 작은 버전은 좀 다르다.

1990년 5월 17일, 이 그림은 뉴욕에서 가장 유명한 소더비 경매 회사

에서 공개 경매를 했다. 사실, 이런 세계 명작이 공개적인 장소에서 판매되는 경우는 매우 드물다. 물론 소더비에서 모네의 〈수련〉도 판매했지만 알다시피 이 세상에 〈수련〉이 모두 몇 개나 있는지 아마 모네 자신도 확실히 모를 것이다. 물건에는 희소가치라는 것이 있다. 그래서 〈물랭 드 라 갈레트〉는 정식으로 경매를 시작하기도 전에 이미 모든 사람의 관심을 한 몸에 받았다.

우리 같은 일반인들이 생각하는 경매회는 한 사람이 작은 망치 하나를 들고 맨 앞에 서 있고 좌상의 관중이 여기저기서 호가를 하는 것이다. 실제로도 그렇다. 어떤 사람이 경매장에 들어서자마자 모든 사람이 경악할 만한 가격을 불러서 단번에 모든 경쟁자를 물리치는 그런 상황은 영화에서나 나올 법한 광경이다.

그런데 그런 상황이 실제로 일어났다.

이 그림이 경매장에 모습을 드러내자마자 료에이 사이토라는 일본인이 낙찰했다. 낙찰가는 7,800만 달러로 그 당시 모든 예술품 중에서 두 번째로 비싼 가격을 기록했다.

왜 겨우 2등인가? 1등을 한 작품은 바로 이틀 전에 나왔으니까. 그림을 산 사람은 다름 아닌 료에이 사이토, 그는 똑같은 방식으로 소더비를 초토화시켰다. 그것도 두 번씩이나! 그럼 1등을 한 작품은 무슨 작품일까? 일단 궁금해도 좀 참으시라, 뒤에서 알려드릴 테니까.

이야기는 여기서 끝나지 않는다. 몇 년 뒤에 료에이 사이토가 파산을 했다. '죽을지언정 절대로 투항하지 않는다'는 무사도 정신의 료에이 사이토는 차라리 이 그림을 태워버리겠다고 했다(은행에서 압류하겠다고 하니……). 그건 아마도 홧김에 한 소리일 것이다. 료에이 사이토가 미친 사람일지는 몰라도 절대 바보는 아니니까.

이 그림은 나중에 익명의 부자에게 팔렸다는 소문이 있는데 그 부자가 누구인지는 지금까지도 아는 사람이 없다. 다만, 확실한 것은 그 이후로 아무도 이 그림을 본 적이 없다는 것이다. 만약 어느 날 어떤 '숨은 부자'네 집 거실에서 이 그림을 보게 된다면 꼭 줄자로 크기를 한번 재 보길 바란다. 그림의 크기가 78센티미터에 114센티미터라면 정말 진품일 수도 있다.

르누아르는 〈보트 파티에서의 오찬〉에서도 이와 유사한 표현 수법을 사용했다. 영화 〈아멜리에(Amelie)〉를 본 사람이라면 이 그림을 기억할 것이다. 영화 속에서 그 노화가가 모사한 그림이 바로 이 그림이다. 사실 이 그림 속에 등장하는 인물들은 모두 르누아르의 친구들로, 모임 후에 다 같이 앉아서 느긋하고 여유로운 오후의 햇살을 즐기는 모습을 그린 것이다.

앞서 말했듯이 르누아르는 소문난 '좋은 사람'이다. 친구가 아주 많지만 밤에 집 밖에 나가는 것을 싫어했다. 당시 그의 인상파 친구들은 거의 매일 작은 술집에 모여 수다를 떨고 꿈과 이상을 얘기하면서 밤늦게까지 시간을 보냈는데, 르누아르는 모임에 거의 나가지 않았다. 매일 늦은 시간까지 술 먹고 노는 일은 건강에 해로울뿐더러 작품 창작에도 도움이 안 된다고 생각했기 때문이다. 화가라면 입 닥치고 그림이나 열심히 그리는 게 왕도지!

르누아르는 말만 그렇게 한 것이 아니라 실제로도 그렇게 행동했다. 그는 평생 동안 6,000여 점의 작품을 남겼다. 대충 이런 계산을 해볼 수 있다. 르누아르가 그림을 배우기 시작해서 세상을 떠나기까지 거의 3일에 한 점씩 그렸다는 것이다. 그것도 초안이나 스케치 같은 것은 제

◉ 강아지를 안고 있는 이 여성, 알린 샤리고(Aline Victorine Charigot)는 훗날 '르 부인'이 되었다.

◉ 물잔을 든 이 여성(영화 〈아멜리에〉에서 노화가가 아무리 노력해도 잘 그리지 못했던 여자)은 엘렌 앙드레(Ellen Andrée)로, 르누아르가 가장 좋아하는 모델이다.

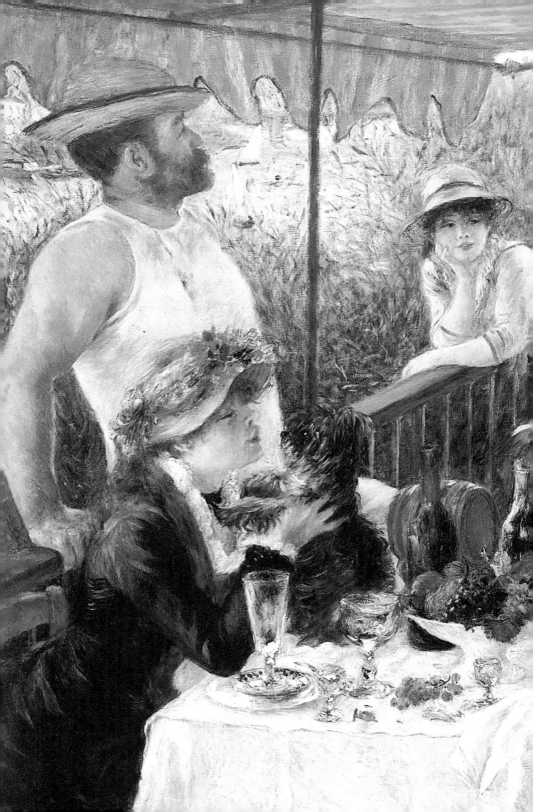

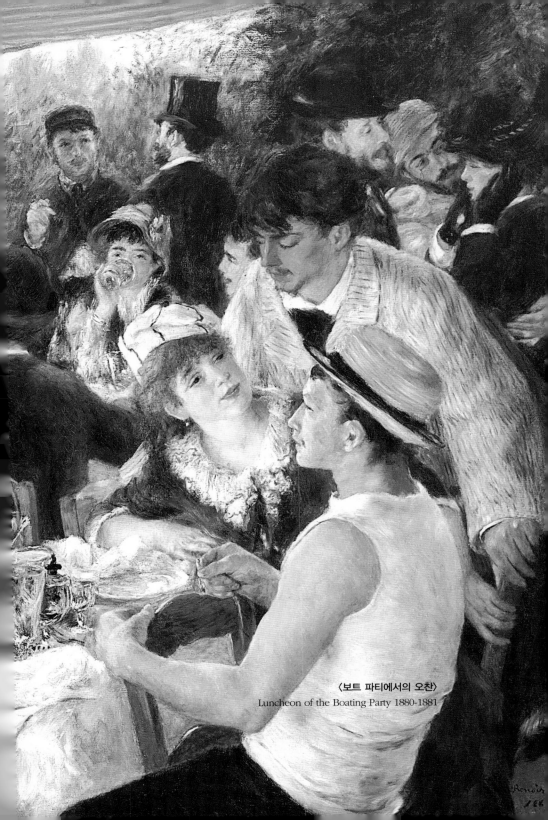

〈보트 파티에서의 오찬〉
Luncheon of the Boating Party 1880-1881

외하고 말이다. 그러니 그는 평생 그림만 그린 것이다.

그의 많은 작품 중에서도 가장 인상적인 소재는 바로 **여인들**이다.

언젠가 르누아르를 소개한 책에서 이런 글을 본 적이 있다.

'르누아르는 화가가 되기 전에 도자기 그림을 그리는 일을 했기 때문에 매끌매끌하고 투명한 여성의 피부를 잘 표현해냈다. 게다가 아버지가 재봉사였기 때문에 아버지의 영향을 받아 의상에 대한 묘사도 매우 정확했다.'

이건 말도 안 되는 얘기다. 이 같은 경력이 르누아르에게 어느 정도 도움은 되었겠지만 절대 필연적 요소는 아니었을 것이다. 못 믿겠다면 당장 재봉사 아들 한 명을 찾아서 도자기 그림 그리는 일을 몇 년 시켜보라, 제2의 르누아르가 나오는지.

99퍼센트의 노력과 1퍼센트의 영감이 성공을 만든다고 하지만 이 1퍼센트의 영감이 아무에게나 있는 것은 아니다. 사람들은 늘 성공한 사람들의 인생 궤도와 경력에서 성공의 지름길을 찾고자 한다. 하지만 그 방법들이 모두 통하는 것은 아니다.

내 아버지는 늘 나에게 말했다.

"예술세포는 선천적으로 타고나는 것이요, 후천적으로 키워내는 것은 암세포밖에 없다."

본론으로 돌아와 계속해서 르누아르의 '여자' 이야기를 해보자.

옆의 그림 〈햇빛 속의 누드〉는 르누아르의 누드 여인 작품 중 최고의 기량을 보여준 가장 뛰어난 작품이다. 그런데 사람들은 이 그림에 대해 '썩은 시체'라고 혹평했다.

왜냐하면 그는 녹색과 보라색으로 피부 위의 음영을 표현했기 때문이

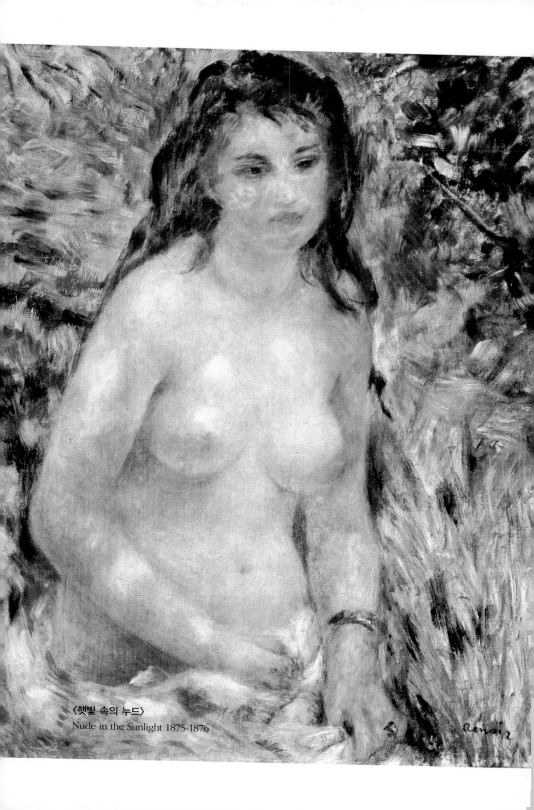

〈햇빛 속의 누드〉
Nude in the Sunlight 1875-1876

Renoir

다. 사실, 잘 생각해보면 햇빛이 푸른 나뭇잎을 뚫고 새하얀 피부에 비추었을 때 정말로 이런 색깔이 나타난다. 이런 표현 기법은 오히려 피부를 더 보드라워 보이게 한다.

그림 속의 이 여인은 당대 유명 여배우 잔느 사마리이다. 르누아르는 그녀를 위해 초상화를 여러 점 그려주었고 그녀도 르누아르를 우상처럼 따랐는데 아마도 두 사람 사이에 뭔가 있었던 것 같다. 왜냐하면 그녀가 르누아르에 대해 이렇게 얘기했기 때문이다.

"르누아르는 그의 붓으로
그가 그린 모든 여자와 결혼했다."

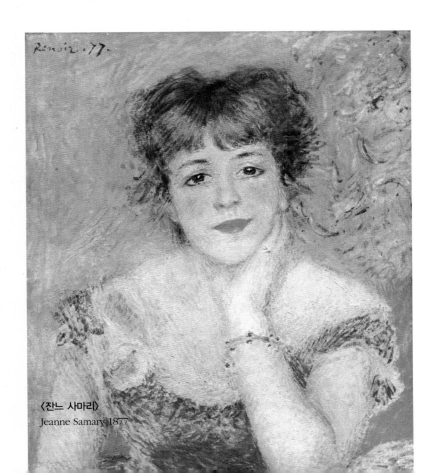

〈잔느 사마리〉
Jeanne Samary 1877

〈잔느 사마리〉
Jeanne Samary 1878

나이 어린 모델 엘렌 앙드레(《보트 파티에서의 오찬》에서 물잔을 든 그 여자)는 포즈를 잡고 있다가 그만 잠이 들었는데 르누아르는 그녀를 깨우지 않고 오히려 잠이 든 그녀의 모습을 그렸다. 이것이 바로 르누아르가 그린 행복이 아닌가 싶다! 고양이마저도 행복한 모습이라니!

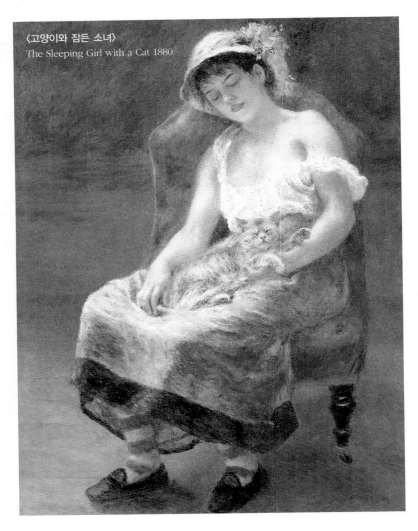

〈고양이와 잠든 소녀〉
The Sleeping Girl with a Cat 1880

아래 그림 〈책 읽는 소녀〉의 모델은 마요르카로, 르누아르가 가장 좋아하는 모델 중 한 명이다. 그녀는 툭하면 전날 밤에 너무 신나게 놀아서 다음 날 지각을 하거나 르누아르를 바람맞히곤 했지만 르누아르는 전혀 개의치 않았다. 매일 방탕하고 문란한 생활을 즐겼던 마요르카는 불행히도 요절했다. 그래서 장례식도 르누아르가 돈을 내어 치러주었다.

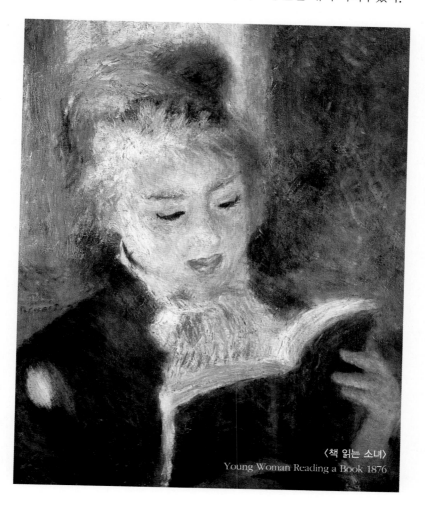

〈책 읽는 소녀〉
Young Woman Reading a Book 1876

르누아르는 '좋은 사람'이라는 호칭답게 자신의 모델들에게 매우 친절했다. 하지만 그건 결혼 전까지였고, 결혼 후의 르누아르는 가족밖에 모르는 가정적인 남자로 변했다. 물론 그렇다고 결혼 전의 그가 나쁜 남자였다는 것은 아니다. 다만, 유부남이 된 후에도 계속해서 젊고 아름다운 여자 모델들에게 그처럼 친절히 대하면 아내한테 혼쭐이 나지 않았을까? 결혼 후에도 르누아르는 계속 여인을 소재로 그림을 그렸지만 모델들은 대부분 집안의 하녀나 아내 친정의 친척 등이었다. 관리하기가 그나마 쉬우니까.

인상주의 화가의 작품 전시회에 몇 번 참가한 이후 르누아르는 차차 인상파를 멀리하기 시작했다. 회화에 대한 생각이나 철학 등이 맞지 않다거나 하는 이유가 아닌, 단지 돈을 충분히 많이 벌었기 때문이다! 화단에서 명성이 높아지면서 그의 작품도 점점 대중의 인정을 받기 시작했고 초상화를 그려달라는 주문도 많아졌다. 그의 초상화 중에서 내가 가장 좋아하는 작품이 바로 〈이레느 깡 단베르 양의 초상〉이다.

"좋은 작품 하나가 천 마디 칭찬보다 더 강하다"

라는 르누아르 본인의 말도 있듯이, 이토록 우아하고 아름다운 작품에 무슨 말이 더 필요하겠는가? '마음을 설레게 하는 아름다움'이 바로 이런 것이다.

르누아르가 다른 인상파 화가들과 가장 다른 점은 바로 고전주의를 배척하지 않았다는 것이다.

그는 타이탄(Titan)을 좋아했고 부셰(Boucher)도 좋아했다.

1881년에 이탈리아 여행을 다녀온 후로는 르네상스 시기의 대화가인 라파엘로(Raffaello)의 그림에 큰 감명을 받았다. 그때부터 르누아르의 화풍에도 큰 변화가 일었다.

〈이레느 깡 단베르 양의 초상〉

Irene Cahen 1880

🌀 11세의 이레느 아씨는 재벌 루이스(Louis Cahen)의 딸로, 진정한 재벌 2세이다. 당시 르누아르가 그림을 완성한 후 그녀의 아버지 루이스는 이 그림이 영 마음에 들지 않아서 그림 값을 주지 않고 질질 끌다가 한참 후에야 돈을 지불했다고 한다. 그것도 절반만(휴우, 절대 갑의 파워……)!

인상파가 '빛과 색채'의 표현을 중시했다면 고전주의 화파는 '형태와 윤곽'을 더 중요하게 생각했는데, 사실 각기 장단점이 있다.

그럼 두 가지 형식을 하나로 합치면 되지 않느냐고 물을 수도 있겠지. 만약 정말 그렇게 생각한다면 축하한다. '루이스 양반과 똑같은 생각'을 했으니까!

〈우산〉은 매우 흥미로운 작품이다. 이 그림은 두 번에 나누어 완성되었다. 처음 그리기 시작한 것은 1880년(이탈리아에 가기 전)이었고, 1885년에 이탈리아에서 돌아온 후 계속해서 그렸다. 그래서 우리는 동일한 그림에서 윤곽이 모호한 것과 뚜렷한 두 가지 다른 화풍을 볼 수가 있다.

〈우산〉
The Umbrellas 1881-1886

하지만 화풍이 어떻게 변화하든 르누아르가 가장 즐겨 그린 소재는 여전히 여자였다. 그는 이렇게 말했다.

"만약 세상에 유방이라는 것이 없었다면
나는 어떻게 그림을 그려야 할지
몰랐을 것이다."

〈목욕 뒤에〉
Nach dem Bade 1888

186

〈대수욕도〉
The Large Bathers 1884-1887

〈게를 들고 장난치는 세 명의 목욕하는 소녀〉
Bathers with Crab 1890-1899

〈서 있는 목욕하는 여인〉
Baigneuse debout 1896

르누아르는 말년에 심각한 류머티즘 관절염에 걸려 거의 종일을 휠체어에서 보내야 했다.

그럼에도 그는 하루도 붓을 놓지 않았다. 심한 통증 때문에 더 이상 붓을 잡지 못하게 되자 붓을 손에 묶고 그림을 그렸다.

더 이상 손을 움직이지 못하게 되면 어떻게 할 거냐는 질문에 르누아르는 농담처럼 대답했다.

"손이 안 되면 엉덩이로 그림을 그려야지."

르누아르는 이처럼 유머러스하고도 친절한 대화가였다. 그는 평생 이렇게 그리고 또 그렸다, 자신의 생명이 다하는 그날까지!

Chapter 7

미치광이

오른쪽의 이 자화상을 본 순간 아마도 어느 화가 얘기를 하려는 건지 금방 알 것이다.

그렇다, 바로 빈센트 반 고흐 (Vincent van Gogh)다.

저 얼마나 유명한 우울한 눈빛인가. 이 자화상을 보는 순간 바로 그의 이름이 떠오른다.

하지만 화가들을 소개하기에 앞서 사전 설명을 조금 해주는 것이 이 책의 룰이다. 그러니 반 고흐가 아무리 유명하다고 해도 룰은 룰이니까 그냥 모른 척하고 설명을 들어주기 바란다.

1886년, 화가가 되고 싶은 한 청년이 예술의 도시 파리에 입성했다. 이곳에서 그는 여러 대가의 작품을 보았고 많은 것을 깨달았다. 그러나 그는 곧 당시의 화풍에 한계를 느끼기 시작했고 다른 사람을 따라 하기보다 자신만의 새로운 예술 창작의 길을 모색하기로 결심했다. 자신의 생명이 겨우 4년밖에 남지 않았다는 것을 전혀 모른 채 말이다.

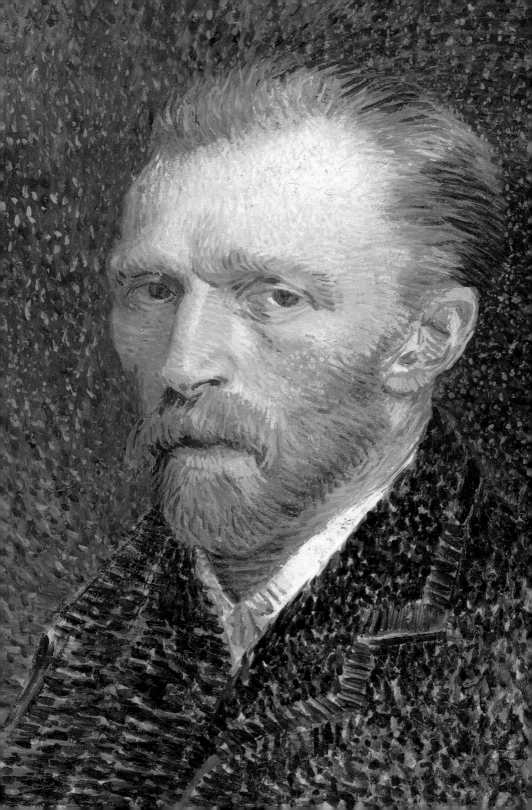

빈센트 반 고흐는 모르는 사람이 없을 정도로 유명한 화가다. 모르는 사람이 없을 정도로 유명하다는 것은 결코 쉬운 일이 아니다. 주변에 예술에 문외한인 사람이 있다면 한번 물어보라. 아마도 반 고흐의 작품을 본 적은 없어도 그의 이름만큼은 분명 다 들어봤을 것이다. 예술계에서는 모차르트나 셰익스피어만큼이나 신화적인 존재이며, 미술계에서는 한 손에 꼽을 수 있을 만큼 더더욱 드문 경지의 화가이다.

그렇다면 반 고흐는 왜 이렇게 유명할까? 윌리엄 터너처럼 천재적인 재능을 가진 것도 아니고, 그렇다고 카라바조처럼 드라마틱한 삶을 산 것도 아닌데 왜 그렇게 높은 유명세를 떨쳤을까? 사실, 답은 간단하다.

그는 독특하기 때문이다!

다른 대가들은 아무리 뛰어나다 해도 미술사를 통틀어보면 화풍이나 성격이 비슷한 화가가 적어도 한두 명은 있다. 하지만 반 고흐는 다르다. 과거 500년 내지는 향후 500년 내에도 그와 같은 화가를 절대 찾아볼 수 없을 것이라고 감히 단언한다.

대체 뭐가 그렇게 독특했을까?

우선 반 고흐를 무슨 화파로 분류해야 할지 살펴보자.

예술가를 화파로 분류하는 것은 느와르 영화에 나오는 것처럼 몇 명이 모여 절하며 등에 용 문신을 새긴다고 파가 정해지는 것 같은 게 아니다. 사실, 예술가들은 오히려 그보다 못할 수도 있다. 왜냐하면 그들은 자신이 원하는 대로 화파가 분류되는 것이 아니라 대부분 후세의 분류에 의해 화파가 정해지기 때문이다.

화파를 나누는 데는 주로 다음과 같은 세 가지 기준이 있다.

첫 번째, 어떤 화풍인가?

두 번째, 어느 화가의 영향을 받았는가?

세 번째, 어느 시대의 화가인가?

대부분 화가는 세상을 떠난 후에야 전문가, 학자 들에 의해 화파가 분류되기 때문에 스스로 선택하고 싶어도 못 하는 경우가 많다.

그런데 반 고흐의 경우에는 어떤 화파로 분류해야 할지를 두고 전문가들이 꽤 골머리를 앓았을 것이다.

우선 첫 번째 기준인 화풍을 보자.

아래는 〈감자를 먹는 사람들〉이라는 그림으로, 그가 파리 입성 전에 그린 작품이다. 딱 봐도 왠지 불쌍한 느낌이 들지 않는가? 제목만 봐도 좀 불쌍해 보인다.

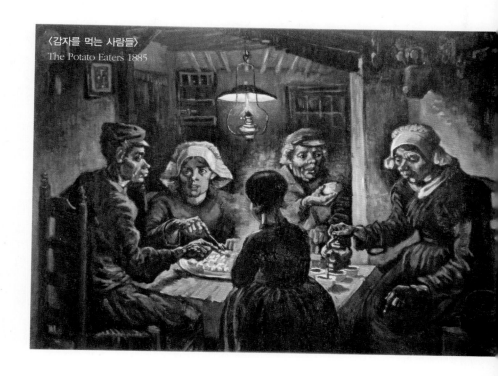

〈감자를 먹는 사람들〉
The Potato Eaters 1885

반 고흐는 바로 이 '불쌍한 그림'을 가지고 성공을 꿈꾸며 파리에 왔다.
결과는 뻔했다. 거실에 걸어두면 거슬리고 주방에 걸어두면 식욕이 떨
어지며 화장실에 걸어두면 변비 걸릴 것 같은 이런 '불쌍한 그림'을 어
느 누가 돈 주고 사려 할까?
파리에 와서 인상파를 접한 반 고흐는 그때부터 그림이 갑자기 밝아
졌다.
〈센강의 다리〉는 바로 이 시기에 창작된 작품이다. 두 그림을 나란히
두고 보면 동일한 사람이, 그것도 불과 2년 사이에 그린 그림이라는 사
실이 믿기지 않는다.

〈센강의 다리〉
Bridges across the Seine at Asnieres 1887

반 고흐의 화풍을 명확히 구분하기가 어렵다면 두 번째 기준, 즉 **누구의 영향을 받았는지를 살펴보자.**

반 고흐는 가장 좋아하는 화가로 밀레(Jean François Millet)를 꼽았다.

밀레는 '바르비종(Barbizon)파'에 속한다. 당시의 바르비종파는 '아카데미즘'처럼 그렇게 보수적이지도 않고 '인상파'처럼 급진적이기도 않은 비주류에 가까운 화파이다. 화풍으로만 보면 사실주의에 가까운 편이다.

그렇다면 반 고흐를 사실주의 화가로 분류해야 할까?

귀를 자른 건
사실이지?

먼저 밀레의 작품을 보자.

이 작품은 밀레의 대표작 〈씨 뿌리는 사람〉이다. 밀레는 농민을 즐겨 그렸는데, 이런 사회 최하층의 '고난'은 사실주의 작가들이 가장 선호 하는 주제이기도 하다.

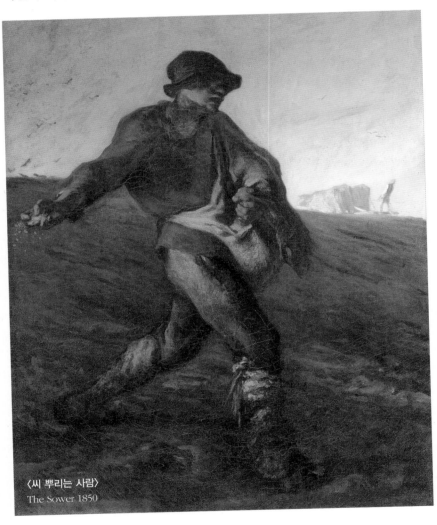

〈씨 뿌리는 사람〉
The Sower 1850

이번에는 반 고흐가 모사한 '고난'을 한번 보자.

이 작품은 반 고흐의 〈씨 뿌리는 사람〉이다.

밝은 표정의 젊은 남자가 태양 아래서 행군하듯 씩씩하게 걷고 있다.

이 작품을 감상하면서 반 고흐와 밀레를 억지로 같이 묶어두는 것은
좀 비인간적이라는 생각이 든다.

행복은 억지로 만들어지지 않는다!

그렇다면 마지막 기준인 시대로 구분을 해보자. 반 고흐가 활동했
던 시기는 인상파보다 조금 늦은 시기이고 또 인상파 그림을 그린 적
도 있으니 그냥 '후기인상파'로 분류하자.

참 어렵다! 학자들이 골머리를 꽤 앓았을 것 같다.

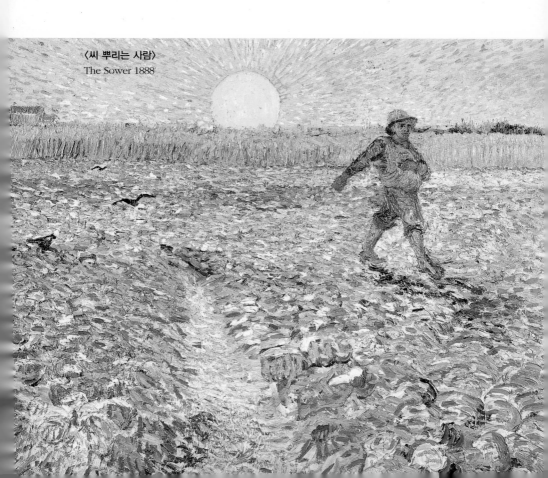

〈씨 뿌리는 사람〉
The Sower 1888

하지만 화가를 다양한 화파로 구분하는 것은 교수들이 수업할 때 귀납과 정리를 편하게 하기 위한 것일 뿐 우리 같은 아마추어들은 이러한 방식에 얽매일 필요가 없다고 생각한다. 어차피 시험을 볼 것도 아닌데 말이다.

그럼 지금까지 내가 한 말은 무엇이냐고? 허튼소리?

그럴 수도 있다.

화풍이 평생 변하지 않고 항상 똑같은 화가는 없지 않은가?

그래도 굳이 구분을 하고 싶다면 반 고흐만의 특별한 화파를 하나 만들고 싶다.

바로 **광기파!**

예술가들은 모두 광기가 있다. 일부러 미친 짓을 하는 피카소나 마티스와는 달리 반 고흐는 진정한 '괴짜'다. 뼛속 깊이, 영혼 깊숙이 괴짜의 피가 흐른다. 왜냐하면 그는 정말로 '정신병(학명 : 간질+조울증+급성 간헐성 포르피린증+메니에르증후군)' 환자이기 때문이다.

이 병에 대해 말하기 앞서 세 사람을 꼭 알아둘 필요가 있다. 이들이 없었다면 오늘날 우리가 아는 반 고흐도 없었을 것이다.

첫 번째 중요 인물은

테오 반 고흐(Theo van Gogh)이다.

빈센트 반 고흐의 동생이자 평생의 지기이며 반 고흐가 꿈을 이루도록 끝까지 물심양면으로 도와준 사람이다. 우리가 오늘날 반 고흐에 대해 알고 있는 정보도 대부분 두 사람이 주고받은 편지 내용에서 나왔다.

젊은 시절의 반 고흐는 갤러리 세일즈맨, 선교사, 외국어 선생님 등 여러 직업에 종사했지만 오랫동안 유지하지는 못했다. 그렇게 헤매다가 1880년에 27세의 반 고흐는 그림 그리는 일을 평생 업으로 삼겠노라 결심했다.

이 그림은 1888년에 창작한 〈아를의 붉은 포도밭〉으로, 회화로 먹고살겠다고 한 반 고흐가 생전에 팔았던 유일한 그림이다.

불쌍한가? 그렇다, 참 불쌍하다. 반 고흐가 아니라 그의 동생 테오 반

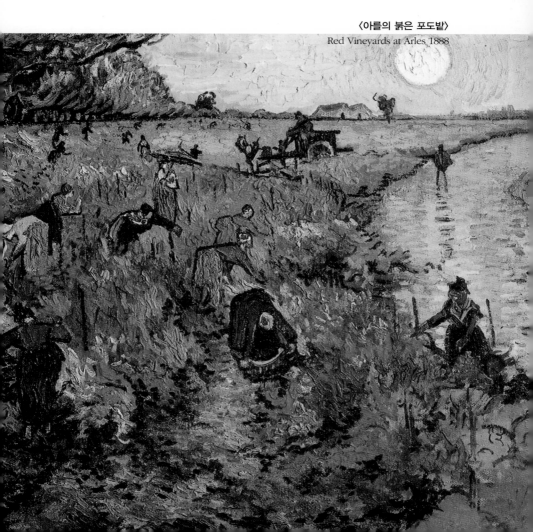

〈아를의 붉은 포도밭〉
Red Vineyards at Arles 1888

고흐의 말이다. 회화로 생계를 해결하겠다고 결심한 반 고흐는 결국 평생을 동생에게 기대어 살았던 것이다.

어떤 철학가가 이런 말을 했다.

"예술가는 아무리 가난해도 굶어 죽을 정도는 아니다."

반대로 예술가가 너무 돈이 많아도 훌륭한 작품을 창작해내기가 어렵다. 그러니 너무 부자도 아니고 너무 배고프지도 않은 어중간한 위치에 있을 때 창작의 갈증과 욕구가 끊임없이 솟구치는 법이다.

반 고흐는 바로 이런 어중간한 위치에 있었다. 착한 동생을 둔 덕분에 굶어 죽지 않고 창작에 모든 것을 쏟아부을 수 있었다. 창작에 대한 그의 열정은 온전히 순수한 예술 사랑에서 비롯된 것이다.

"모든 사람이 내 그림을 감상하고 나아가 나의 내면까지 느끼길 바란다."

그렇다면 반 고흐의 그림에서는 어떤 특징을 엿볼 수 있을까? 반 고흐의 그림을 설명할 때 가장 자주 등장하는 어휘가 바로 '강렬함'이다.

〈별이 빛나는 밤〉(국부)
The Starry Night 1889

〈해바라기〉(국부)
Sunflowers 1887

그의 '강렬함'은 우선 두텁고 무거운 붓질에서 비롯된다. 그림 속의 물
감은 붓으로 그렸다기보다는 캔버스 위에 그대로 짜놓은 것 같은 느낌
이 든다.

이러한 이유 때문에 그의 그림은 다른 화가들의 작품보다 '원가'가 더
높다. 작품마다 남들보다 사용하는 물감의 양이 배는 더 많으니까. 하
지만 이런 화법은 왠지 모르게 더욱 입체적인 느낌을 준다.

이런 '강렬함'은 색채의 사용에서도 드러난다. 그는 '파란색+노란색' 또는 '붉은색+푸른색' 같은 색채 조합을 즐겨 사용한다.

〈아를의 밤의 카페〉
The Night Café in Arles 1888

〈론강의 별이 빛나는 밤〉(국부)
Starry Night Over the Rhone 1888

이런 색들은 사실 서로 상충하는 색깔, 즉 완전히 상반되는 색깔이다. 보통 화가들은 이런 색채의 조합을 잘 사용하지 않는다. 까딱하면 역효과가 나기 때문이다.

하지만 반 고흐는 이런 색깔을 능수능란하게 다뤘다. 그래서 그의 그림은 색감이 유난히 강렬하고 밝다.

이게 대체 무슨 얘기인지 모르겠다면 시각을 한번 바꿔보자.

보통 성공한 화가들은 다음과 같은 공통된 특징이 있다.

첫째, 마음속에 진심으로 존경하는 화가가 있다.

앞서 말했듯이 반 고흐의 '남신(男神)'은 밀레이다.

둘째, 뮤즈(muse)로 불리는 애인이 있다.

반 고흐는 뮤즈가 없었다. 연애 경험이 몇 번 있기는 하나 결국 아가씨가 경악해서 도망가거나 아가씨 가족 전체가 경악해서 도망가는 것으로 끝이 났다. 그러나 세상에 유일무이한 반 고흐가 아닌가! 그에게 영감을 가져다주는 뮤즈 따위는 필요하지 않았다. 그에게는 다른 화가들에게는 없는 독특한 것, 바로 '정신병'이 있었으니까.

셋째, 뜻과 이상이 일치하는 '지동도합(志同道合)'의 친구가 있다.

반 고흐가 비록 성격이 괴팍하고 세상 물정을 몰라 사람들과 잘 사귀지 못했지만 그런 그에게도 친구가 있었다! 동생 테오 반 고흐도 아니고, 상상으로 만들어낸 허구의 인물도 아닌, 실제로 존재하는 친구 말이다. 이 친구는 그의 일생에 지대한 영향을 미친 중요 인물 중 한 명이다.

두 번째 중요 인물은 폴 고갱(Paul Gauguin)이다.

고갱은 당시 파리 미술계에서도 명성이 자자한 인물이었다. 독특한 화법과 유별난 성격으로 미술계에 여러 번 화제를 불러일으켰다. 고갱은 반 고흐가 유일하게 인정하는 남자이기도 하다.

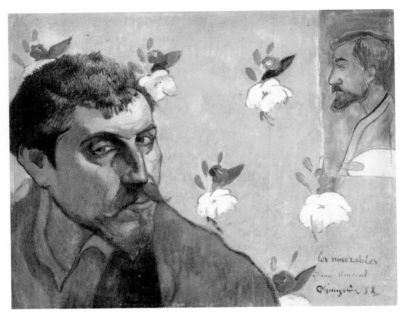

〈폴 고갱〉
Paul Gauguin 1888

1888년 2월, 반 고흐는 프랑스 남부의 작은 도시 아를로 옮겨갔다. 그는 여기서 자신의 또 다른 꿈을 이루고자 했다. 바로 예술가 작업실을 열어서 예술가들의 유토피아로 만드는 것이다. 사실, 이것도 그의 우상인 밀레를 따라 한 것이다. 밀레는 과거 바르비종에서 그의 추종자들과 함께 이것과 유사한 '예술동네'를 만들었었다.

그런데 작업실 위치로는 가장 번화하고 최신 유행을 선도하는 파리가 훨씬 좋지 않을까? 물론 생활비는 좀 비싸지만 본인이 돈을 내는 것도 아닌데, 무엇하러 그 먼 아를까지 갔을까?

그 이유는 동생 테오 반 고흐가 더 이상 그를 감당할 수 없었기 때문이다. 당시 반 고흐는 지나친 음주로 온몸이 병들었다(무슨 병인지는 다들 알 것이다). 그의 병은 당시 함께 생활하던 동생에게도 영향을 미쳤다.

"일을 안 해도 좋아. 내가 번 돈을 다 가져다 써도 좋다고. 그런데 내가 일을 못하게 해서는 안 되잖아. 이러다가 둘이 부둥켜안고 굶어 죽게 생겼다고!"

동생은 마음을 모질게 먹고 반 고흐를 아를에 요양하러 보냈다. 마침 아를은 햇볕이 따사로운 곳이라 반 고흐는 이곳에 오자마자 매우 마음에 들어 했다. 그래서 반 고흐가 사실은 햇볕을 좇아 아를에 왔다는 말도 있다.

아를에 온 반 고흐는 2층짜리 집을 얻어서 자신이 가장 좋아하는 밝은 노란색으로 페인트를 칠하고 '노란 집'이라는 이름까지 붙였다.

이제 모든 준비를 마쳤고 동료 화가들을 초대해서 입주시키기만 하면 되었다. 머릿속에 가장 먼저 떠오른 사람은 당연히 고갱이었고, 고갱 또한 그의 초대에 흔쾌히 응했다. 조건은 반 고흐의 동생이 그의 빚을 대신 갚아주는 것이었다.

고갱이 온다고 하자 반 고흐는 마치 흥분제를 먹은 것처럼 한껏 들떴고 노란 집에서의 성과물을 고갱에게 보여주겠다는 일념으로 매일 그림을 한 점씩 그려냈다.

〈노란 집〉
The Yellow House 1888

다음은 반 고흐가 아를에서 지내는 동안 창작한 대표작이자 평생에 걸쳐 가장 유명한 걸작 중의 하나인 〈해바라기〉이다.

이 작품의 가장 흥미로운 점은 노란색 바탕 위에 노란색 해바라기를 그렸는데도 전혀 단조로운 느낌이 들지 않는다는 것이다. 이 그림은 반 고흐의 일생에 가장 중요한 작품이라고 할 수 있다. 적어도 반 고흐 자신은 그렇게 생각했다. 왜냐하면 폴 고갱이 노란 집에 처음 왔을 때 이 그림 앞에서 오래도록 머물렀고 심지어 극찬했기 때문이다.

206

〈해바라기〉
Sunflowers 1888

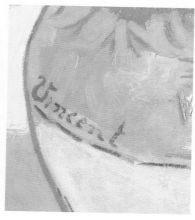

ⓒ 반 고흐는 대담하고 힘이 넘치는 붓질로 해바라기의 꽃잎을 하나하나 섬세하게 표현했다.

ⓒ 반 고흐는 그림 속의 화병 위에 직접 사인을 했는데 이런 방식의 사인은 아마 반 고흐가 유일무이할 것이다. 신기하게도 청색 사인과 황색 화병의 조합이 전혀 부자연스럽지 않고 오히려 '화룡점정'의 느낌이 난다.

오매불망 기다리던 고갱이 드디어 아를에 왔다.

그러나 '사람은 끼리끼리 논다'는 옛말이 있듯이 '정신병자'의 눈에 든 사람 역시 보통 인물은 아니었다. 노란 집에 입주한 후 반 고흐와 고갱은 여자를 낀 채 술 마시고 놀 때를 빼고는(역시나 노란 집의 이름을 헛되게 하지 않았다) 거의 매일 다퉜다.

특히 회화에 대한 견해차가 컸다. 고갱은 눈에 보이는 그대로만 그려야 한다고 생각한 반면에 반 고흐는 자신의 상상을 적당히 가미해야 한다고 생각했다. 옛말에 '정신병자와 논쟁하지 말라'고 했건만, 이 두 사람은 툭하면 얼굴이 시뻘개질 정도로 논쟁을 했고 몇 번은 심지어 서로 치고받고 할 정도로 심각했다.

고갱이 가장 참을 수 없었던 것은 그림을 그릴 때 반 고흐가 뒤에서 이러쿵저러쿵 지적하는 행위였다. 알다시피 이는 예술가들이 제일 질색하는 짓이다(그건 지금도 마찬가지!).

참다못한 고갱은 결국 반 고흐의 동생에게 편지를 썼다.

'너의 정신병자 형을 더 이상 못 참겠다, 그만두겠다! 하고 싶은 대로 해라!'

고갱이 떠나겠다는 의사를 명확히 밝힌 후 1889년 12월 23일 밤에 바로 예술사상 그 유명한 **자해 사건**이 발생했다.

이 사건에 대해서는 모두가 익히 알고 있을 것이다. 항간에 여러 설이 전해지고 있고 아직도 정론은 없지만 한 가지만은 확실하다. 바로 이 사건 이후 반 고흐는 한쪽 귀를 잃었다.

가장 널리 알려진 몇 가지 설을 보자.

버전 1 : 떠나기를 선언한 그날 밤, 고갱이 길을 걷고 있는데 반 고흐가 갑자기 뒤에서 쫓아와 고갱 앞에 서더니 고갱이 보는 앞에서 '서걱' 하

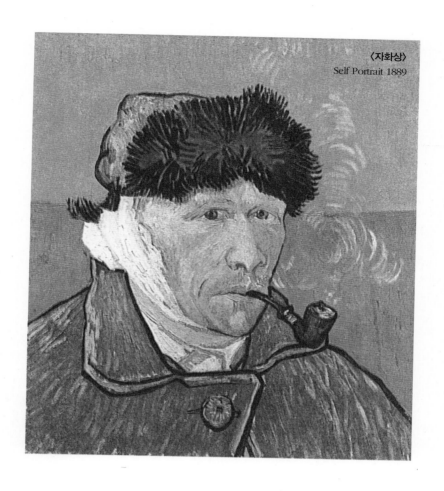

는 소리와 함께 자신의 귀를 잘라버렸다. 그리고 병원에 가지도 않고 피가 철철 흐르는 그대로 집으로 돌아가 침대에 누워 잠들었다(목숨도 질기지). 이게 진실이라면 당시 고갱이 그 자리에 서서 "이게 뭐지?" 하며 황당해했을 모습이 상상이 된다.

버전 2 : 반 고흐의 귀는 사실 고갱이 벤 것이다. 하지만 반 고흐가 친구를 보호하기 위해 본인이 한 짓이라고 외부에 밝힌 것이다. 음모론

의 냄새가 좀 나긴 하는데, 흥미로운 것은 실제로 그
날 현지 신문에 '한 남성이 칼로 다른 한 남성을 찔렀
다'는 기사가 났었다.

버전 3 : 이 버전은 고갱과는 관련이 없다. 반 고흐가
어떤 여성의 마음을 사로잡기 위해 자신의 귀를 잘라
서 사랑의 징표로 주었다는 것이다! 심지어 그 재수
옴 붙은 여성 앞으로 다가가 아무 말도 없이 피가 뚝
뚝 흐르는 작은 소포를 그녀의 손에 억지로 쥐어주고
는 고개를 돌려 가버렸다고 한다.

위의 몇 가지 버전을 비롯해 기상천외한 설들이 많지
만 구체적으로 반 고흐가 어떻게 한쪽 귀를 잃었는지
는 오늘날까지도 확인된 바 없다. 어쨌든 고갱이 떠남
으로써 반 고흐는 치명적인 타격을 입었다.

반 고흐는 완전히 미쳐버렸다.

왜 미쳤을까? 사실, 나는 그의 마음이 이해가 된다.

노란 집에 대한 반 고흐의 꿈은 내가 웨이보(微博, 중
국판 트위터)를 오픈하고 그것을 팔로우가 수억 명이
넘는 웨이보 퀸으로 만들고 싶어 하는 것과 다르지
않다.

몇 달 동안 온갖 심혈을 다 기울였는데 팔로우가 한
명도 없다. 바로 이때 유일한 '맞팔'마저도 언팔로잉
을 해버렸다. 완전히 미쳐버릴 수밖에……

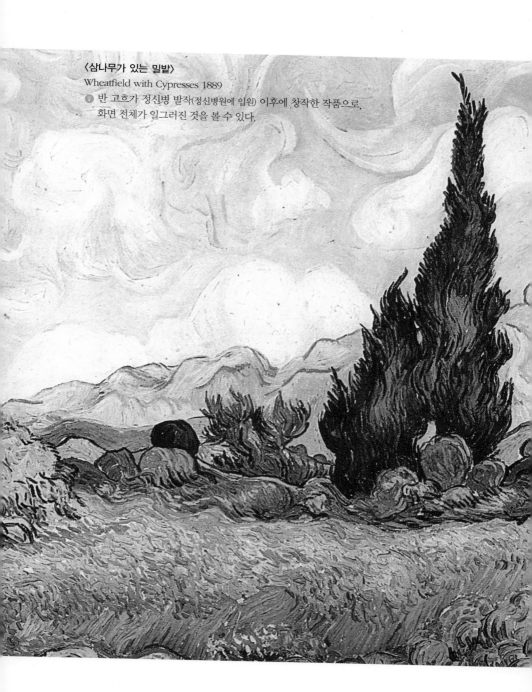

〈삼나무가 있는 밀밭〉
Wheatfield with Cypresses 1889
반 고흐가 정신병 발작(정신병원에 입원) 이후에 창작한 작품으로,
화면 전체가 일그러진 것을 볼 수 있다.

이 그림은 반 고흐의 '미친 그림' 중에서 가장 유명한 〈별이 빛나는 밤〉이다. 이 그림을 한 번쯤은 본 적이 있을 것이다.

혹여 본 적 없을지라도 이 그림을 위해 창작한 노래 '빈센트(Vincent)'쯤은 들어본 적이 있을 것이다. 가사 첫마디가 바로 'Starry Starry Night……'이다.

ⓐ 그림 속의 나무, 하늘, 산 모두가 마치 '미친 것'처럼 모습이 일그러지고 변형되어 거대한 소용돌이 속으로 빠져 들어갈 것만 같은 느낌이다.
ⓑ '빈센트'라는 노래는 유명한 뮤지션 돈 맥클린(Don McLean)이 1972년에 창작한 것으로, 반 고흐의 전기를 읽고 깊은 감명을 받아 창작했다고 한다. 오늘날 이 선율은 전 세계 곳곳에서 널리 울려 퍼지고 있다.

〈별이 빛나는 밤〉
The Starry Night 1889

213

병은 반 고흐를 점점 망가뜨림과 동시에 그의 숨은 재능을 하나씩 끌어내기도 했다.

반 고흐의 병세는 갈수록 깊어만 갔다. 한번은 병이 발작하여 가장 좋아하는 노란색 물감을 통째로 마셔버리기도 했다. 만약 물감이 독성이 있느냐 없느냐고 내게 묻는다면 노란색 물감은 분명 독성이 있다고 확실하게 대답할 수 있다! 그러나 목숨 질긴 반 고흐는 구조 끝에 결국 죽지 않고 목숨을 건졌다.

〈자화상〉
Self Portrait 1889

1890년, 동생의 정성 어린 보살핌과 정신과 의사 가셰의 세심한 치료 덕분에 반 고흐의 병세는 진정되는 듯했고 이 시기에 오른쪽의 이 걸작이 탄생했다.

〈닥터 가셰의 초상〉이라는 이 작품은 앞서 르누아르 편에서 말했던 일본 다이쇼와[大昭和]제지회사의 사장 료에이 사이토가 무려 8,250만 달러에 낙찰한 '일등' 작품이다. 이 작품이 대단한 것은 어마어마한 가격 때문만은 아니다. 보통 경매에서는 이쪽에서 호가를 하면 저쪽에서 조금 더 올려 호가하면서 여러 번 오가기를 반복한 끝에 최종 낙찰이

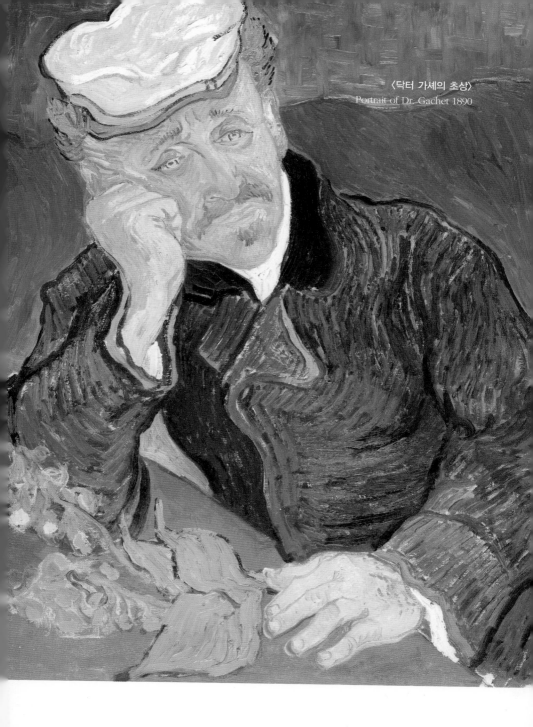

〈닥터 가셰의 초상〉
Portrait of Dr. Gachet 1890

된다. 나오자마자 단번에 좌중을 압도할 정도의 '결정가'를 던지는 상황은 영화에서나 나올 법한 장면이며 만약 현실에서 일어난다면 그건 기적이라고밖에 할 수 없다.

그런데 이 그림에 그런 기적이 나타났다. 경매 시작 3분 만에 사이토는 모두의 탄성을 자아낼 정도로 높은 가격을 불렀다. 그러고는 사람들의 의아한 시선과 떠들썩한 박수 소리를 뒤로한 채 돈을 내고 그림을 챙겨 유유히 사라졌다.

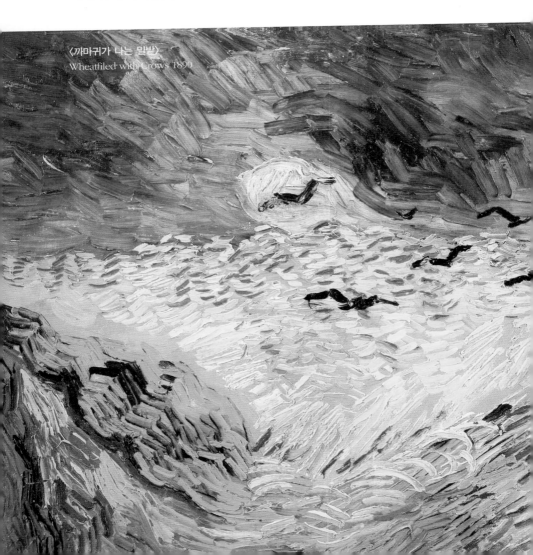

〈까마귀가 나는 밀밭〉.
Wheatfiled with Crows 1890

같은 해에 반 고흐는 아래 작품을 창작했다. 역시 그가 늘 사용하는 '청색+황색'의 조합이다. 화면 속 중간에 나 있는 길은 막다른 길과 같고 좌우의 두 갈래 작은 길은 양팔을 벌려 감싸 안은 형태를 하고 있다. 밀밭 위에는 까마귀가 먼 곳을 향해 날아가고 있는데, 이는 마치 반 고흐를 괴롭혀온 마음속 병마가 그에게서 떨어져 나가고 있는 것을 예시하는 듯하다. 물론 까마귀가 먼 곳으로 날아가는 게 아니라 **그를 향해 날아오고 있는 것일 수도 있다.**

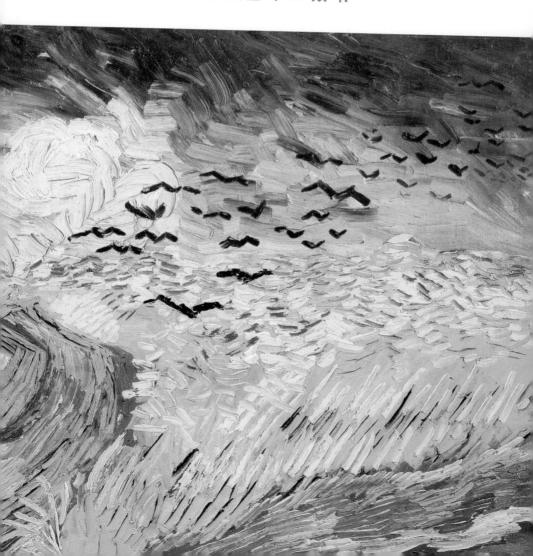

1890년 7월 27일, 반 고흐는 엽총을 자신의 가슴팍에 대고 방아쇠를 당겼다. 그러나 목숨이 질긴 반 고흐는 바로 죽지 않았고 심지어 혼자 걸어서 자신의 아파트로 돌아왔다.

집으로 돌아온 반 고흐는 이틀 동안 고통으로 몸부림치다가 끝내 37세의 나이로 동생 품에서 숨을 거두었다.

반 고흐는 살아생전에 그림을 딱 한 점밖에 팔지 못했다. 돈 맥클린이 〈빈센트〉라는 노래 가사에서 쓴 것처럼……

**'사람들은 그대를 사랑할 줄 모르지만
그대의 사랑은 이토록 진실하구나.
아마도 이 세상은 그대처럼 아름다운 사람을
소유할 자격이 없었나 보다.'**

그리고 반 고흐의 동생, 그가 이 세상에 온 사명은 오로지 반 고흐가 꿈을 이루도록 도와주기 위해서였나 보다.

6개월 뒤 동생도 세상을 떠났고 시신은 바로 반 고흐의 무덤 옆에 나란히 묻혔다.

반 고흐 형제의 묘비,
오베르 쉬르 와즈
(Auvers-sur-Oise)

그러나 반 고흐의 이야기는 여기서 끝나지 않았다. 세 번째 중요 인물이 아직 등장하지 않았기 때문이다.

세 번째 중요 인물은 조안나 반 고흐(Johanna van Gogh)이다.

테오의 부인이자 반 고흐의 제수인 조안나. 조안나가 없었다면 오늘날 우리가 익히 알고 있는 반 고흐도 없었을 것이다. 미망인 조안나는 남편의 유품을 정리하다가 반 고흐의 작품 2,000여 점을 발견했다. 그렇게 짧은 생에 이토록 많은 작품을 창작한 것은 인류 역사상 기적이 아닐 수 없다!

이 시점에서 반 고흐의 그림이 얼마나 위대한가는 중요하지 않다. 중요한 것은 조안나가 반 고흐의 작품이 얼마나 위대한지를 알았고, 무지한 가정주부처럼 팔리지 않는 이 그림들을 폐품 처리하듯이 헐값에 넘기지 않았다는 것이다. 그녀는 이 그림들을 잘 보관해놓고 갖은 수단과 방법을 동원하여 그림을 세상에 알리기 위해 노력했다. 그리고 10년도 안 되어 반 고흐의 그림은 미술계를 뒤흔들 만큼 유명해졌고 심지어 시장에 가짜 그림이 나돌 정도가 되었다.

반 고흐의 인생에서 가장 중요한 세 사람 중 동생은 그가 굶어 죽지 않게 경제적으로 도움을 주었고 동료 화가 고갱은 그의 창작 의욕을 고취시켰다면 조안나는 그의 작품을 세간에 알려 빛을 발하게 해주었다. 반 고흐가 살아 있을 때 좀 그렇게 도와주지!

이런 한탄이 나오는 건 나뿐일까?

사실, 조안나에 대한 평가는 크게 엇갈린다. 그녀가 돈을 벌기 위한 목적으로 파렴치하게 남편과 반 고흐 간에 오간 서신을 모두 공개하여 반 고흐의 비극적 이미지를 부각시키고 사람들의 동정심을 자극하여 마케팅 효과를 노렸다고 생각하는 이가 많다.

하지만 나는 너무 그렇게 야박하게 따질 필요가 없다고 본다. 아녀자가 남편을 잃고 홀로 가족의 생계를 책임져야 하는 상황에서 방을 가득 채운 그림들을 본 순간 그것을 이용해 생활비를 마련해야겠다는 생각을 한 것은 어쩌면 당연하다. 어쨌든 그녀가 아니었다면 우리는 지금까지도 반 고흐가 누구인지 몰랐을 것이다.

오늘날 반 고흐의 작품은 이미 전 세계에 널리 알려졌고 사람들은 그의 그림을 보려고 줄을 선다. 그의 꿈이 드디어 실현되었다.

> **"모든 사람이 내 그림을 감상하고
> 나아가 나의 내면까지 느끼길 바란다."**

반 고흐의 작품을 좋아하지 않는 사람들도 그의 작품을 한번 보면 머릿속에서 계속 맴도는 마력이 있음을 부인할 수 없을 것이다. 고갱은 노란 집을 떠난 지 14년 뒤에 자신의 일기에 이렇게 썼다.

> **'아직까지도 내 머릿속에는
> 온통 해바라기로 가득 차 있다.'**

220

Chapter 8

무희의 화가

19세기의 프랑스 화단에서는 뛰어난 화가가 많이 배출되었다. 화파만 해도 여러 개가 있었다. 예를 들면 퐁텐블로(Fontainebleau)의 바르비종파, '기인' 귀스타브 쿠르베(Gustave Courbet)를 필두로 하는 사실주의 등등⋯⋯. 이 문파들은 당시 '아카데미즘'이 화단을 독식하던 국면을 점차 깨뜨리기 시작했다.

그리고 '회화계의 마교' 인상파의 출현은 모든 문파를 잠재웠고 수백 년 이래 예술에 대한 사람들의 이해를 완전히 전복시켰다.

이 문파들을 축구팀에 비유해보자. 보통 한 축구팀에는 스타 선수가 많아야 두세 명이고 나머지 선수들이 그들을 중심으로 공격과 수비를 형성한다. 그런데 인상파라는 축구팀은 다르다. 공격 스타일이 새롭고 독특한 데다가 팀원 전체가 다 스타급 선수다! 이런 드림팀을 누가 막을 수 있으랴? 다른 팀이 할 수 있는 거라고는 같은 조에 들어가지 않도록 해달라고 물 떠놓고 비는 일뿐이었다. 아예 게임이 안 될 게 뻔하니까.

그런데 다시 생각해보면 스타 선수가 너무 많은 것도 문제다. 다들 자신이 주인공이 되려고 하니 팀플레이가 제대로 될 리 없다.

그러나 예술은 축구가 아니다. 비록 축구도 하나의 예술이지만 말이다. 축구는 팀워크가 중요하지만 예술은 개인 플레이가 더 중요하다. 이 '슈퍼스타'들은 비록 같은 화파이지만 각기 개성이 뚜렷하고 심지어 서로를 인정하지 않는 경우도 많았다.

이번에 소개할 이 사람은 개인적으로 인상파 중에서도 가장 특이한 화가라고 생각한다. 그는 바로,

에드가르 드가 (Edgar Degas).

그는 인상파가 아닌 인상파였다.

드가가 인상파가 아니라고?

무슨 헛소리!

이 말은 내가 아니라 드가 본인이 한 말이다. 드가는 스스로를 인상파가 아니라 사실주의 화가라고 주장했다.

당시의 인상파 화가들은 야외로 나가 그림을 그리며 가장 진실한 빛의 변화를 포착했다. 그런데 드가는 이런 방식을 반대했다.

"예술이 무슨 스포츠도 아니고 왜 자꾸 밖으로 나가야 하지?"

그러나 그의 화풍은 사실주의와는 또 달랐다. 사실주의는 눈에 보이는 사물의 모습을 그대로 그렸지만 드가는 머릿속의 사물을 그렸다! 그는 모델에게 포즈를 취하게 하고 내내 보면서 캔버스에 그림을 그리지도 않았고, 빠르게 스케치를 해두었다가 그것을 바탕으로 자세히 그리지도 않았다. 그는 그냥 모델을 이리저리 뜯어보았다. 그러고 난 다음에…… 필기를 했다! 그렇다, 필기! 문자로 필기를 하고 그 문자 기록을 기억신경과 함께 자신의 PDP HD급 대뇌에 입력하여 디지털 방식의 처리와 필터링을 거쳐 캔버스에 옮긴 것이다. 이런 독특한 작업 방식이 바로 드가가 다른 인상파 화가들 내지는 당시의 화가들과 다른 점이다.

이미지 메모리 능력으로 본다면 드가는 의심의 여지가 없는 천재이다. 그렇다면 천재 드가는 어떻게 인상파 화가들과 가깝게 지내게 되었을까? 그 얘기를 하자면 처음으로 돌아가야 한다.

에드가르 드가는 부유한 집안에서 태어났다. 오늘날 우리는 돈 많은 사람을 보고 감탄할 때 흔히 "와우, 너희 집 은행이냐?"라고 묻는다. 만약 드가한테 그런 질문을 했다면 그는 이렇게 대답했을 것이다.

"어떻게 알았어? 우리 집 은행 하는 거 맞아!"

유명한 은행가 할아버지를 둔 덕분에 도련님 드가는 어릴 때부터 주머니가 두둑했다. 그림을 팔아서 먹고사는 인상파의 '가난뱅이' 화가들과는 달리 그는 단순히 그림이 좋아서 회화를 배웠다. 그림이 생계 수단이 아니었기 때문에 창작 활동 초기에 그는 기타 인상파 화가들보다 올바른 태도와 마음가짐으로 그림을 대할 수 있었다.

'드 도련님'은 젊었을 때 루브르궁 근처에 살았기 때문에 사흘이 멀다 하고 거기에 가서 세계 명작들을 반복적으로 모사했다(루브르궁 근처에 산다는 건 고궁 근처에 사는 것과 비슷하다. 평당 얼마야! 뭐 어차피 드 도련님은 돈이 많으니까).

그곳에서 젊은 드가는 고전 예술에 깊이 심취했고 바로 21세 때 드디어 마음속의 '영원한 남신(男神)' 앵그르(Jean Auguste Dominique Ingres)를 만났다.

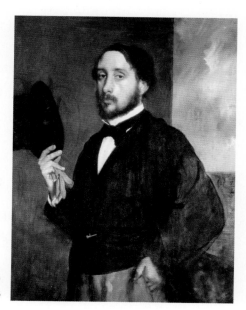

〈자화상〉(국부)
Self Portrait 1863

앵그르는 그때 이미 75세의 고령으로 당시 프랑스 화단에서 가장 유명한 대가 중 한 명이었다. 대가가 무명의 젊은 화가를 만났으니 덕담 몇 마디쯤은 기본, 그는 젊은 드가에게 말했다.

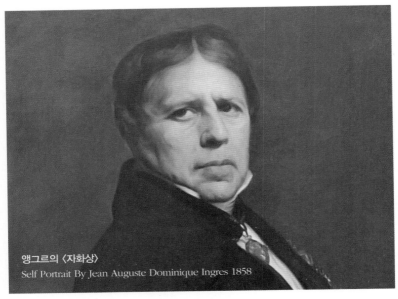

앵그르의 〈자화상〉
Self Portrait By Jean Auguste Dominique Ingres 1858

ᴸᴸ 젊은이, 선을 그려야 하네, 아주 많은 선을 말일세.
자연이 아닌 기억에 근거하여 그리게.
어쨌든 아주 많은 선을 그리게.
그러면 자네는 훌륭한 화가가 될 수 있을 것이야. ᴶᴶ

대체 무슨 말인지 모르겠다고? 사실, 나도 모른다(그러면서 무슨 책을 쓰냐고?). 우리 같은 문외한은 그냥 재미만 있으면 되는 거 아니겠나.
내 생각에, 드가도 이 말을 듣고 고개를 갸우뚱거렸을 것이다. 당시 드가와 앵그르는 같은 급이 아니었으니까. 하지만 대가는 역시 대가였다. 말 한마디로 드가의 일생에 큰 영향을 끼쳤다.

226

"그림을 보면 그 작가의 성격을 알 수 있다."

얼핏 듣기에는 그럴듯하지만, 사실 그림만 보고 작가의 성격을 알아맞
힌다는 것은 결코 쉽지 않다. 사기꾼이거나 감정 분석 전문가이면 몰
라도 말이다. 우리처럼 눈 하나 깜짝 안 하고 거짓말하는 재주도 없고
특별한 능력도 없는 사람들에게 '그림만 보고 사람 성격을 알아맞히
기' 가장 좋은 방법은 바로 비슷한 그림을 두고 비교해보는 것이다.

드가의 작품을 보기 전에 다른 인상파 화가의 작품을 하나 먼저 보자.
바로 우리에게 익숙한 '행복한 화가' 르누아르의 가족 초상화다.

역시 '행복한 화가'답게 그림 속 인물들의 표정과 동작에서는 화기애
애한 행복감이 느껴진다.

〈샤르팡티에 부인과 아이들〉
Madame Georges Charpentier and Her Children 1878

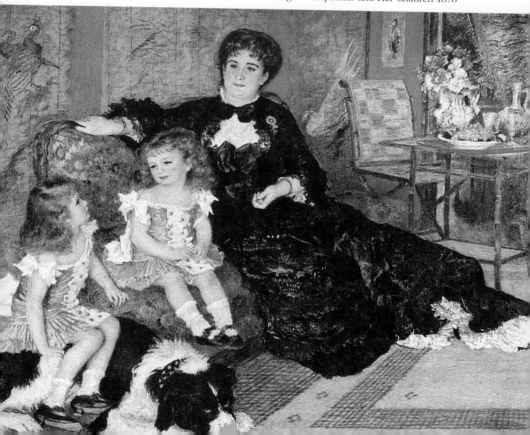

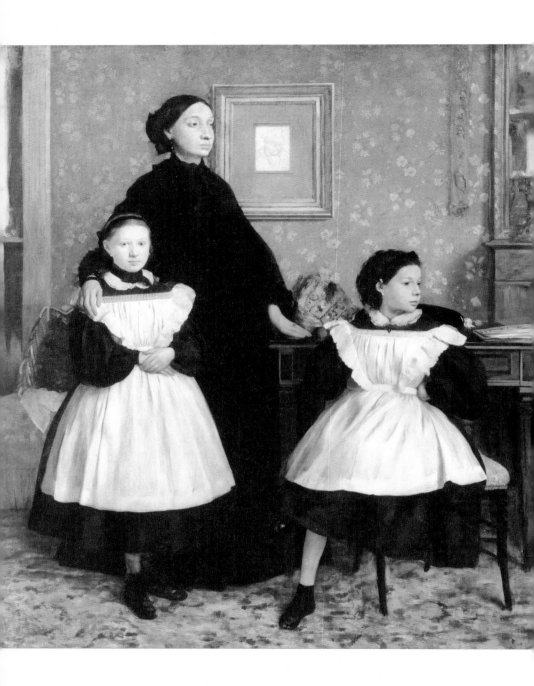

228

이어서 드 도련님의 유사한 작품을 하나 보자. 이 그림은 드가의 초기작인 〈벨렐리 가족〉인데 그림 속 벨렐리 부인을 보면, **너무나도 불쾌해 보인다!**

가족 그림을 그리는 건 기쁜 일 아닌가? 어째서 이렇게 불쾌한 표정을 지었을까? 게다가 그녀의 남편이자 이 집의 가장인 벨렐리 씨를 보라. 얼굴이 심지어 정면이 아니다!

왜 같은 가족 초상화인데 르누아르가 그린 가족 초상화와 이렇게도 많이 다를까?

가족 그림을 이렇게 불쾌한 분위기로 그릴 수 있는 사람은 아마 드가뿐일 것이다.

그런데 드가는 이런 '불쾌한 표정'을 '실수'로 또는 '어쩌다 보니' 그린 것이 아니라 일부러 그렇게 표현했단다. 사실, 벨렐리 부인은 드가의 고모다. 당시 그녀의 아버지(즉, 드가의 할아버지)가 돌아가신 지 얼마 되지 않았기 때문에 그림 속의 벨렐리 부인은 검은색 상복을 입고 있었고 애도의 뜻으로 아버지의 초상을 벽에 걸어두었다. 이러한 상황에서 당연히 즐거운 표정이 나올 리가 없었다.

〈벨렐리 가족〉
The Bellelli Family 1858-1867

229

이 그림의 구도 또한 매우 흥미롭다. 주요 인물들이 화면의 중심에 있지 않고 부부 사이의 거리도 아주 멀다. 두 사람의 표정을 자세히 보면 마치 벨렐리 씨가 무슨 잘못을 저지른 것 같다. 그림이 끝나는 대로 무릎을 꿇고 벌을 서야 할 것 같은 느낌이다.

드가는 인상파 화가들 사이에서도 소문이 자자할 정도로 괴팍하고 냉담한 성격의 독설가였다. 그는 툭하면 몇 주씩 화실에 틀어박혀서 밖으로 한 발도 나가지 않고 그림을 그렸다. 지금으로 말하자면 '방콕남', 다만 그는 비범한 능력을 가진 '방콕남'이었다. 드가의 남동생은 그를 이렇게 묘사했다.

"그는 그림을 그릴 때 항상 무표정이었지만
그 차갑고 냉담한 얼굴 뒤에는
세상을 놀라게 할 수많은 아이디어가 꿈틀거리고 있다."

재미있는 것은 이 방콕남에게 친구가 아주 많았다는 것이다! 물론 그 친구들은 드가처럼 '방콕'을 좋아하진 않았다. 그중에서도 가장 유명한 사람은 바로 슈퍼스타 에두아르 마네이다.

에두아르 마네

마네에 대해서는 자세히 소개할 필요가 있다.

당시 마네는 파리 화단에서 명성이 자자한 화가였다. 그는 작품을 통해 기존의 전통적 가치관에 과감히 도전하는 한편 살롱에서의 지위 또한 포기하지 않았다. 사실, 그럴 만도 한 것이 당시의 살롱은 프랑스에서 유일한 예술의 장이었다. 마네는 친구 사귀기를 좋아했고 인상파의 반항기 다분한 청년들을 알게 된 이후에 곧 그들과 친하게 지내면서 리더가 되었다.

마네는 '인상주의의 아버지'로 불리지만 그의 화풍은 전혀 인상파가 아니었다. 심지어 젊은 인상파 화가들의 영향을 받아서 후기부터 인상주의 성격을 띠기 시작한 것이다. 그런데 왜 마네를 인상주의의 길을 연 창시자라고 하는 걸까? 이유는 간단하다. 그는 유명하니까!

예를 들자면 내가 음악을 좋아해서 마음 맞는 친구 몇 명이랑 밴드를 구성하고 괜찮은 노래까지 몇 곡 만들었는데 무명이라 주목을 받지 못한다. 그래서 지명도를 높이기 위해 전국에서 가장 유명한 설날 특집 쇼 프로그램에 나가볼까 지원하지만 제작진은 우리 노래가 프로그램의 격에 맞지 않는다며 거절한다. 어쩔 수 없이 노래를 녹음하여 주걸

륜(周杰倫)에게 보냈더니 주걸륜이 노래를 듣고 나서 "오오, 노래 괜찮은데" 한다.

그 덕분에 우리 이름이 알려지기 시작한다. 그런데 설날 특집 쇼에서는 여전히 우리의 출연을 거절한다. 그래서 우리는 단독 콘서트를 열고 주걸륜을 특별 게스트로 초대하여 무대에 세운다.

이제 우리는 완전 떴다.

연말 시상식의 수상 소감에서 조국과 여러 방송국에 감사하다는 말 외에 당연히 주걸륜에게 감사하다는 말을 해야겠지, 주걸륜이 없었다면 오늘의 우리도 없었을 테니까. 이뿐만 아니라 주걸륜을 우리의 '정신적 리더'로 추대한다. 하지만 사실 주걸륜은 우리 밴드의 멤버가 아니고 물론 우리를 지지한다고 설날 특집 쇼의 출연 요청을 거절하지도 않을 것이다.

여기서 '설날 특집 쇼'는 당시의 '살롱'이고 '단독 콘서트'는 제1회 인상주의 전시회이며 '주걸륜'은 곧 '마네'인 것이다.

비록 한쪽은 음악이고 한쪽은 미술이지만 이치는 똑같다. 이렇게 해서 마네는 인상파의 정신적 수장이 되었고, 그의 친구인 드가를 인상파 화가들에게 소개시켜주었다.

그렇다면 드가와 마네는 어떻게 친구가 되었을까?

그들이 친구가 된 과정은 다음과 같다. 마네도 젊은 시절에 자주 루브르궁에 그림을 보러 갔는데 매번 갈 때마다 무표정한 젊은이 한 명이 명작들 앞에 서서 그림을 그리고 있었다.

"뭘 그리는 걸까?"

궁금한 나머지 한번은 다가가서 도대체 뭘 그리는지를 힐끗 보았다. 그리고 완전히 경악했다.

'젊은 나이에 이런 내공을 갖고 있었다니!'

이렇게 화단의 떠오르는 '두 샛별' 사이에 우정의 꽃이 피어나기 시작했다. 그 후에도 두 사람은 같이 군에 입대하여 참전도 했으니 그들은 전우이자 친구인 막역한 사이인 것이다.

사실, 두 사람이 친구가 될 수 있었던 또 다른 이유가 있다.

사람은 끼리끼리 놀고 재벌 2세는 킹카를 좋아하니까.

마네의 부친은 판사였는데 그 당시에 아주 대단한 직업이었다. 그런데 그보다 더 강력한 것은 그의 모친의 수양아버지, 즉 외국인들이 말하는 소위 '대부'가 바로 스웨덴 왕세자였다는 것, 마네는 거의 왕실의 외척, 세도가였던 것이다! '준왕자'와 대은행가 집안의 도련님이 같이 어울려 노는 것은 지극히 당연한 일 아닌가.

사실, 이 부자들이 가난한 화가들과 어울리기 싫어했다기보다는 자기들끼리 더 공동의 화제가 많았기 때문에 같이 어울린 것이다. 먹고사는 문제로 고민할 필요가 없고, 평소에 만나면 한다는 얘기가 "오늘 땡땡 브랜드의 마차를 새로 샀다"느니 우리 아버지가 중국에서 이태백의 시가 적힌 부채를 구해왔다" 등이었다. 돈이 없어서 방세도 제대로 못 내는 가난한 화가들이 이런 화제에 관심 있을 리가 없지 않은가.

드가는 마네를 알게 된 후부터 진정으로 재벌 2세다운 생활을 시작했다. 낮에는 경마 시합을 보고 저녁에는 친구들이랑 술 한잔하는 것인데, 그때 당시에는 사회 풍기가 좋은 편이어서 밤새 파티를 열어도 다음 날 아침에 말쑥한 옷차림 그대로 넥타이도 비뚤어지지 않았다.

마네는 자주 드가를 데리고 경마장에 놀러 갔고 경마 그림을 많이 그렸다. 그림에서 드가는 색깔을 아주 조금만 사용했지만 선은 매우 정

확히 그려서 마치 간단하게 채색을
한 스케치 같았다.

이 작품들을 보면 과거 앵그르가
그에게 해줬던 말이 떠오른다.

**"선을 그려라,
아주 많은 선을……."**

이 그림들에서 드가의 야망이 보인
다. 그는 기타 인상파 화가들처럼
고전주의 회화를 완전히 부인하지
도 않았고, 그렇다고 있는 그대로
다 받아들이지도 않았다. 그는 고
전주의 회화의 토대 위에서 자신만
의 길을 찾고자 했다.

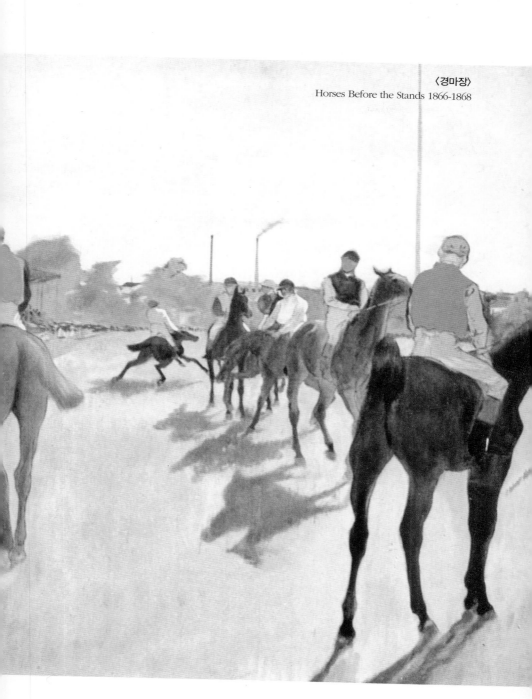

창작을 하는 사람에게는 마음가짐이 매우 중요하다. 드가는 순전히 취미 때문에 그림을 그렸다. 예술이 생계 수단인 사람들과는 달리 그는 그림이 안 팔릴까 걱정해본 적이 없다. 한 번도 그림을 가져다 판 적이 없었으니까.

무명의 화가였던 드가는 예술계에서 점점 이름이 알려지기 시작했다. 얼마 지나지 않아 영국인 미술품 브로커 한 명이 그를 찾아와 12,000 프랑의 연봉을 줄 테니 지속적으로 그림을 공급해달라고 제안했다. 12,000프랑이면 많은 건가? 아마도 그럴 것이다. 같은 시기의 화가인 반 고흐가 당시 어떤 여자와 결혼 얘기가 오갔는데 그 여자가 반 고흐한테 "만약 한 달에 150프랑을 벌어오면 결혼하겠다"는 조건을 제시했다고 한다. 결국 반 고흐는 그만큼의 돈을 벌지 못했고, 결과가 어떻게 되었는지는 익히 잘 알 것이다.

그러니 실력만 있으면 조급해할 필요가 없다. 기회와 돈은 언젠가는 알아서 찾아올 테니까. 그날까지 기다릴 수 있을지 없을지는 모르겠지만 말이다. 아! 불쌍한 빈센트…….

드가는 낮에는 경마 시합을 보고 저녁에는 친구들과 함께 게르부아 카페(Café Guerbois)에서 술을 한잔하곤 했다. 당시 그곳은 새로운 회화 양식을 추구하는 청년 화가들의 아지트로, 인상주의 화가들은 거의 매일 여기에서 모임을 가졌다. 인상파와 가까워지면서 드가의 화풍도 더욱 선명하고 화려해졌다.

이 작품은 드가의 1870년작 〈오페라 극장의 오케스트라〉이다. 그림 속 오케스트라 단원들의 생생한 표정을 보고 있노라면 마치 그들이 연주

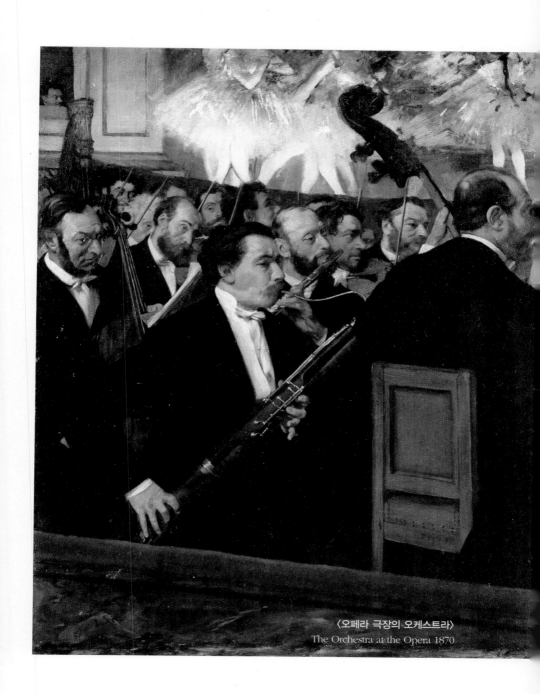

〈오페라 극장의 오케스트라〉
The Orchestra at the Opera 1870

◉ 왼쪽 상단 구석의 관람
석에 한 사람이 숨어
있다.

◉ 첼로 연주자들의 어깨가 화면 속에
다 들어오지 못한 채 짤려 있다.

하는 곡이 정말로 귓가에 들리는 것 같은 착각이 든다. 이뿐만 아니라 드가는 이 작품에서 새로운 표현 기법을 사용했다.

이렇게 '절반만 남기고 절반은 잘라내는' 화법은 무슨 파지? 사실, 나도 처음에는 드가가 그림 구도를 할 때 위치 계산을 제대로 못해서 그리다가 공간이 부족하니까 마지막에는 아예 무대 위 오페라 배우의 머리까지 '잘라버린 것'이 아니냐는 의심을 했다.

그런데 자세히 보면 이런 구도 방식은 어디서 많이 본 듯한 느낌이 든다. 그래서 다시 그때의 주요 사건 기록들을 찾아보았고 그제야 왜 이런 그림이 나왔는지 알게 되었다! 이건 사진이잖아!

그 당시는 촬영 기술이 성행했던 시기였고 '새로운 사조를 선도하는 예술가'인 드가는 당연히 '팬'이었다. 그러니 그의 이런 구도 방식은 일부러 사진의 효과를 모방한 것이다.

이 그림의 대단한 점은 그뿐이 아니다. 아래의 이것이야말로 이 그림의 가장 대표적인 의미가 담긴 부분이다.

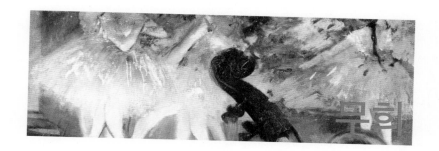

이것은 드가의 작품 중에서 처음으로 여자 발레 무용수가 등장한 작품
이다. '그게 뭐 별건가? 여자 무용수 몇 명이 뭐가 대단해서? 심지어
머리도 없는 배경이잖아'라고 생각할 수도 있을 것이다. 그러나 드가의
예술적 생애를 통틀어 본다면 이 '머리 없는 여자 무용수'들은 엄청나
게 중요한 의미를 갖는다.

드가는 평생 동안 2,000여 점의 작품을 남겼는데 그중 절반이 무희를
그린 작품이다. 그뿐만 아니라 그를 유명한 화가로 만들어준 것도 이
무희들인데, 그 때문에 사람들은 심지어 그를 '무희의 화가'라고 부른
다. 다시 말해 드가의 '무희'는 모네의 '수련', 르누아르의 '유방'처럼
그의 상표인 셈이다.

그렇게 본다면 첫 번째 무희의 의미는 더욱 크다. 마치 마이클 조던이
NBA에서 넣은 첫 골, 마이클 잭슨이 발표한 첫 댄스곡처럼 새로운 시
대를 여는 의미를 갖는다.

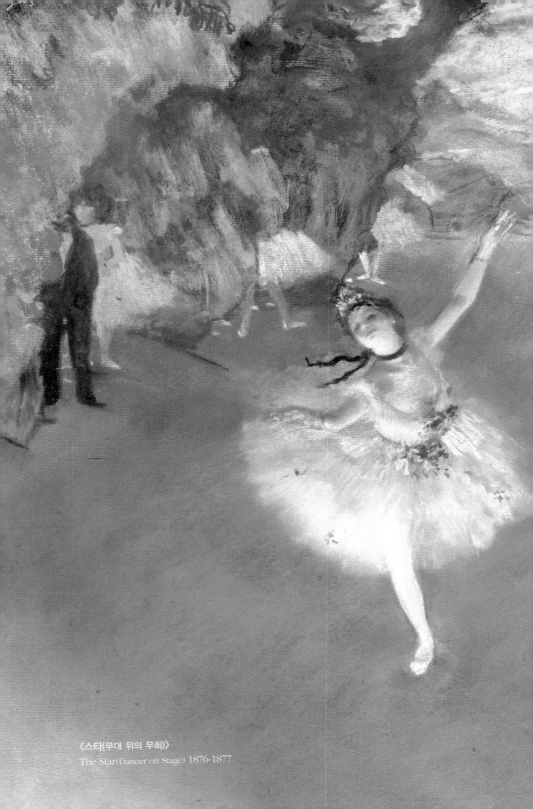

《스타(무대 위의 무희)》
The Star(Dancer on Stage) 1876-1877

드가의 무희는 왜 그렇게 유명할까?

그 이유를 다 말하자면 엄청난 두께의 논문으로도 모자란다.

간단히 한마디로 정리하자면 그가 그린 무희는 정지된 화면을 '움직이게' 하기 때문이다.

앞서 카라바조 편에서도 말했듯이 유화는 한순간의 광경을 표현하는데 카라바조는 가장 긴박하고 드라마틱한 순간을 정확하게 포착하는 탁월한 능력이 있었다. 그런데 그 대단한 카라바조도 '한순간'이라는 틀을 벗어나지 못했다. 물론 그 외에도 많은 화가가 시간의 흐름을 표현하려고 시도했다. 예를 들면 모네의 '연작'과 살바도르 달리의 '녹아내리는 회중시계' 등이 그렇다. 다른 화가들은 시간의 변화를 표현하기 위해 머리를 쥐어짜며 온갖 시도를 다 했는데 드가는 무희 하나로 그것을 표현해냈다!

그가 그린 무희는 마치 턴을 하는 중에 정지 버튼을 눌러서 멈춰버렸고, 다시 재생 버튼을 누르면 계속해서 회전할 것만 같은 느낌을 준다. 그렇기 때문에 그의 무희는 비록 얼핏 보기에는 한순간의 동작을 표현한 것 같지만 사실은 관람자로 하여금 자연스럽게 지난 동작과 다음 동작을 연상하게 한다. 그림 하나, 동작 하나로 연결된 전체 동작을 보여주는 것이다.

인상파가 야외에서 그림을 그릴 것을 주장하는 목적은 바로 빛과 색채의 가장 진실한 순간을 포착하기 위해서이며 이런 순간은 상대적으로 정지된 것이다. 그런데 드가는 '움직임 중의 한순간'을 날카롭게 포착했다. 드가는 순간을 정확하게 포착하는 이 점에서 이미 인상파를 초월한 것 같다. 일반 대중은 물론 인상주의 대가들도 그의 '무희'에 매료되었다. 르누아르가 바로 그녀들의 '팬'이었다.

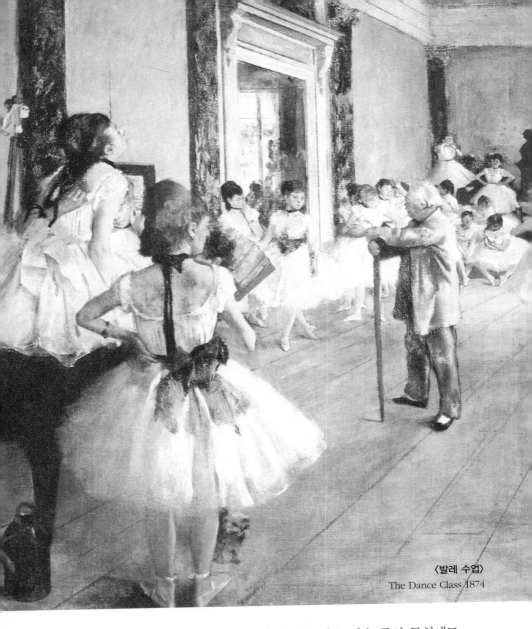

드가는 무대 위의 춤추는 무희뿐만 아니라 평소 연습 중인 무희에도 애착을 가졌다. 발레 슈즈를 당기는 사람, 무용복을 매만지는 사람, 스트레칭을 하는 사람 또는 딴짓을 하는 사람도 있었다. 드가는 이런 동작 하나하나를 섬세하고 생동감 있게 묘사하여 마치 연습실에서 무용 선생님의 박자 신호 소리가 들리는 듯한 느낌이 들게 한다.

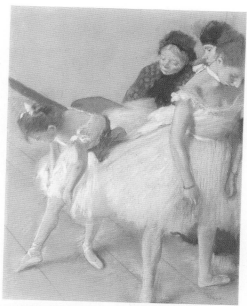

〈발레 시험〉
The Dance Examination 1880

19세기 일본이 외세 압력에 의해 문호를 개방하면서 대량의 일본 예술품이 처음으로 유럽에 유입되었고 당시 프랑스 예술가들은 이런 동양의 예술품에서 강렬한 충격을 받았다. 드가도 물론 예외는 아니었다. 그가 어느 정도로 '일류팬'이었냐면 그림을 그리는 데 사용한 종이가 모두 일본 수입품이었다 (돈이 많으니까). 종이뿐만 아니라 사용한 회화 도구와 재료도 다른 화가들과 달랐다. 그는 무희를 그릴 때 대부분 페인트가 아닌 파스텔을 썼는데 이런 화구를 사용함으로써 무희의 동작과 표정, 자태 등을 더욱 신속하게 포착할 수 있을 뿐만 아니라 가벼운 치맛자락의 움직임까지도 아주 생동감 넘치게 표현해낼 수 있었다.

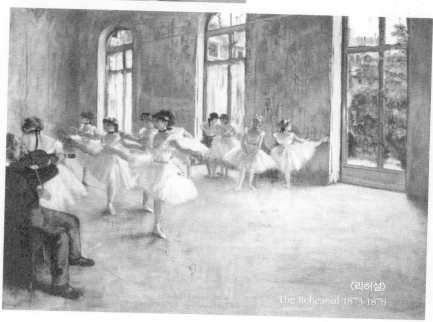

〈리허설〉
The Rehearsal 1873-1878

그 외에도 이 그림들에는 눈여겨봐야 할 사소한 부분들이 있다.

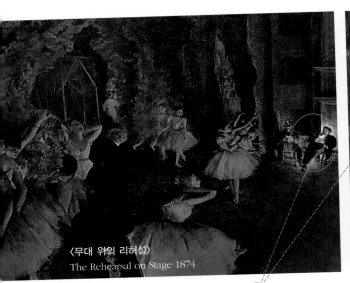

〈무대 위의 리허설〉
The Rehearsal on Stage 1874

〈스타(무대 위의 무희)〉 1876-1877

눈여겨봐야 할 사소한 부분들

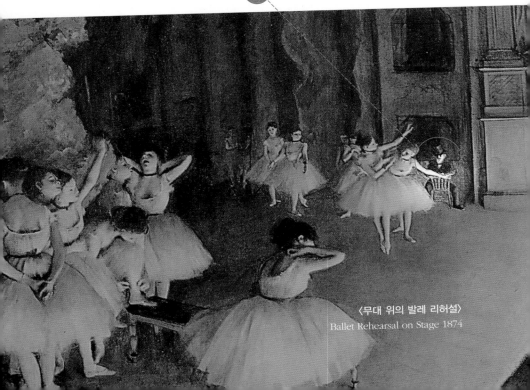

〈무대 위의 발레 리허설〉
Ballet Rehearsal on Stage 1874

검은 옷을 입은 이 사람들은 누구일까? 사장? 매니저? 이도저도 아니면 맨인블랙?

이 질문에 답하기 전에 먼저 당시의 사회 배경을 알아볼 필요가 있다. 당시의 발레 무용수는 오늘날처럼 대접받는 직업이 아니었다. 몸을 팔지 않고 노래와 춤으로 흥을 돋우는 예기(藝妓)와 비슷하다.

커튼 뒤에 서 있는 저 남자들은 신분이 다양할 수 있지만 공통점은 단 하나, 바로 '돈이 많다'는 것이다. 당시에는 돈만 있으면(발레를 좋아하지 않아도 상관없다) 분장실과 연습실에 가서 어린 무용수를 볼 수 있었다. 오페라 극장에는 심지어 돈 많은 관객과 무희가 만날 수 있도록 별도의 홀이 마련되어 있었는데 그곳에는 무희와 돈 많은 남자들만 들어갈 수 있다. 거기서 돈 많은 사장의 눈에 들면 스폰서를 등에 업고 단박에 스타가 될 수도 있다. 그래서 이 홀의 이름이 '암묵적 규칙의 메카'이다(내 마음대로 지었음).

우리의 드가도 당연히 그 돈 많은 사람들 중 하나였다. 그는 언제나 발레 교실의 한구석에 앉아서 무표정한 얼굴로 무용수들의 일거수일투족을 주시하면서 반복해서 스케치를 했다.

구석에 앉아서 주시했다고 하니 이 그림을 말하지 않을 수 없다. 이것은 드가의 작품 중 가장 의미심장한 그림으로, 〈실내〉라는 제목 외에 또 다른 끔찍한 제목이 있다. 바로 〈겁탈〉이다.

가장 괴이한 느낌을 주는 건 두 손을 바지 주머니에 넣고 벽에 기대 서 있는 저 남자. 그의 외투는 침대에 걸려 있다. 동작만으로 보면 저 남자는 '강간범'이 아니라 단지 옆에서 모든 과정을 다 지켜본 방관자 같다.

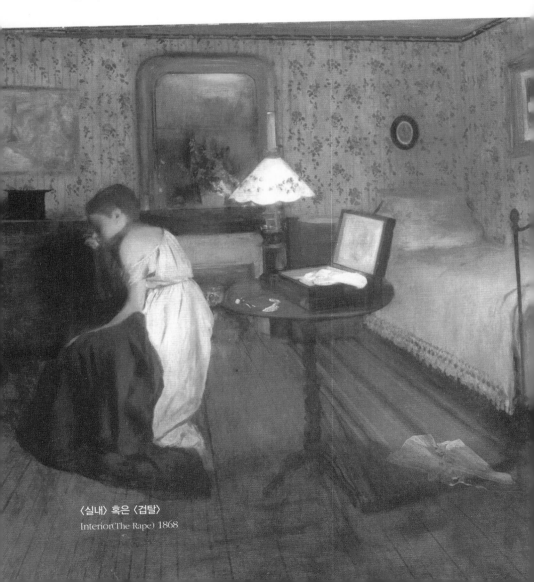

〈실내〉 혹은 〈겁탈〉
Interior(The Rape) 1868

드가는 '여자 보는 것'을 좋아한다. 그렇다면 이 남자는 바로 드가 자신 아닐까?

말하다 보니 나도 모르게 모골이 송연해진다. 만약 그게 정말이라면 이건 완전히 변태 행위 아닌가? 이제 생각해보니 드가의 여성을 주제로 한 기타 작품들도 대부분 '몰래 훔쳐보는' 시각에서 그린 것이다. 그럼 드가는 변태인가?

🅐 흐트러진 옷차림으로 의자에 앉아 있는 여자는 표정이 보이지 않는다.

🅑 땅에 버려진 속옷은 방금 전에 어떤 일이 벌어졌 는지를 암시하고 있는 듯하다.

🅒 이 그림에서 드가는 〈벨렐리 가족〉처럼 주요 인 물을 중앙에 배치하지 않는 구도 방식을 사용했 다. 드가의 이런 독창적인 구도 방식은 화면을 더 모호하고 알 수 없게 만들었는데 훗날 추리영화 촬영 기법에서도 많이 활용되었다.

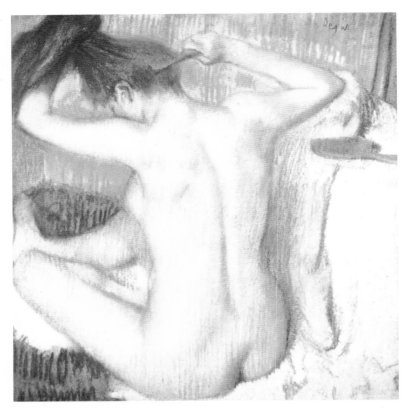

〈머리 빗는 여자〉
Woman Combining Her Hair 1885

보는 시각에 따라 다를 수 있다고 생각한다. 예술과 인격은 어떻게 보면 상관이 있고 또 어떻게 보면 전혀 상관이 없다. 연쇄살인을 소재로 영화를 만든 감독이 변태 살인범이 아니고, 외계인 영화를 만든 감독도 외계인이 아닌 것처럼 말이다(아닌 거 맞겠지?).

드가의 눈에 모델들은 여자가 아니었다. 그에게 그들은 단지 동적인 느낌과 진실감을 표현하는 매개체일 뿐이다. 왠지 해명할수록 점점 더

이상해지는 것 같은데 어쨌든 이것은 드가가 본인 입으로 한 말이다. 물론 그냥 자신의 훔쳐보기에 대한 핑계일 수도 있고, 정말 이상한 변태 아저씨였는지도 모르는 일이지.

드가는 '여자 보는 것'을 좋아했지만 '여자 건드리는 것'은 좋아하지 않았다. 그는 평생 결혼을 하지 않았고 스캔들 난 애인도 별로 없었다(오히려 말년에 그의 생활을 돌봐준 아줌마가 한 명 있었다). 그런데 재미있는 것은 그에게 친한 여성 친구가 많았으며 그것도 하나같이 뛰어난 재능을 가진 여성들이었다. 예를 들면 미국의 여류 화가 메리 케세트(Mary Cassatte), 미녀 화가 베르토 모리조(Berthe Morisot) 등이 드가의 친구였고 그의 소개를 통해 인상파 화가들과 어울리게 되었다.

〈모자 상점〉
The Millinery Shop 1885

〈메리 케세트의 초상화〉
Mary Cassatt 1876-1878

에두아르 마네의
〈베르토 모리조의 초상화〉
Berthe Morisot 1872

드가는 말년에 시력이 극도로 떨어져 사물을 제대로 볼 수 없게 되었다. 그림을 목숨처럼 사랑하는 그에게 볼 수 없다는 것은 세상에서 가장 잔인한 형벌이었을 것이다. 자신이 실명할 수도 있다는 것을 알기 때문에 드가는 더욱 미친 듯이 그림을 그렸는데 아마도 시력 때문인지 그의 말년 작품들은 색채가 점점 더 선명하고 화려해졌다.

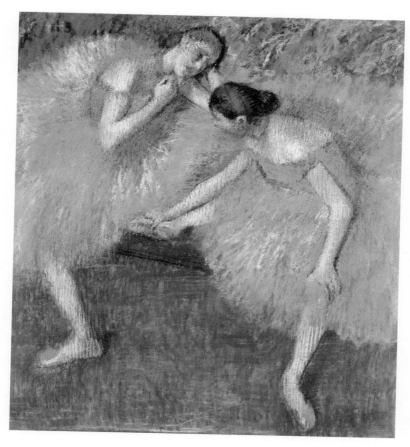

〈두 무희〉
Two Dancers 1898

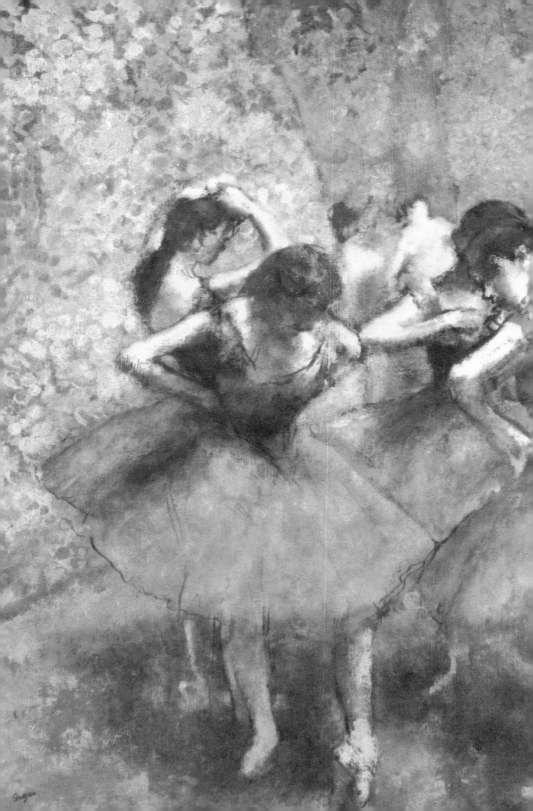

〈푸른 옷의 무희들〉
Blue Dancers 1890

드가는 자신이 인상파라는 것을 인정하지 않았고, 인상파의 모든 이론에 반대했다. 하지만 회화를 대하는 그의 태도는 매우 진지하고 엄숙했다. 사물을 그리든 사람을 그리든 항상 먼저 탁월한 스케치로 눈 깜짝할 사이에 지나가는 순간들을 포착하고 그다음에 이런 순간들을 머릿속에서 완전히 분해한 후 다시 반죽을 하듯 골고루 섞어서 화폭 위에 새롭게 옮긴다. 앵그르가 말한 것처럼 기억에 근거하여 그림을 그리고 인상 속의 사물을 그렸다.

그래서 어떻게 보면 그야말로 진정한 인상파이다.

Chapter 9

애플맨

〈인상, 일출〉

모네의 이 그림은 예술 역사상 최대의 혁명을 일으켰다. 알다시피 이 그림은 사실 '욕'으로 유명해졌다. 그런데 왜 사람들은 다른 그림도 많은데 하필 모네의 이 그림에 대해서만 그렇게 욕을 했을까? 그것은 당시 평론가들이 보기에 이 그림이 가장 최악이었기 때문이다!

1874년에 그 작품 전시회가 있은 후 모네는 정말 엄청난 욕을 먹었지만 모네보다도 더 비참한 사람이 한 명 있었다. 그의 그림을 본 사람들은 욕할 가치조차도 없다고 생각했고 모두 고개를 절레절레 저으며 탄식을 내뱉었다.

"쯧쯧쯧, 가망이 없다. 가망이 없어!"

'올해의 워스트 화가'로 꼽힌 이 사람은 바로⋯⋯

폴 세잔(Paul Cézanne)이었다.

당시 파리에 '게르부아'라는 카페가 있었는데 전위적 예술가들의 아지트였다. 여기서 말한 예술가들은 단지 화가뿐만 아니라 시인, 소설가, 조각가 등 다양한 분야의 작가까지 포함한다. 물론 그들 중에서 핵심을 이루는 사람들은 역시 그 명성도 높은 '인상파'이다.

이 사람들 중에 에밀 졸라(Émile Zola)라는 작가가 있었는데 세잔과 아주 돈독한 사이였다. 구체적으로 에밀 졸라가 세잔을 통해 인상파를 접하게 된 것인지 아니면 세잔이 그를 통해 인상파를 접하게 된 것인지는 오늘날 입증할 길이 없다. 하지만 세잔과 인상파 사이에는 또 다른 관계가 있었다. 그는 인상파의 창시자 중 한 명인 피사로의 학생이었는데, 피사로의 추천으로 제1회 인상주의 작품전에 참가할 수 있었다.

참가하기는 했지만 기타 비범한 재능을 가진 '스타급' 화가들과 비교하니 세잔은 완전히 '들러리' 같았다. 마치 패스트푸드점에서 세트 메뉴를 구매하면 주는 장난감 같아서 설령 욕을 먹어도 다른 인상파 화가들을 욕할 때 어쩌다 한마디 곁따라 나오는 정도였다.

그도 그럴 것이 그때 세잔의 그림은 내가 따옴표를 쳐서 강조하기도 귀찮을 정도로 너무나 형편없었다. 평론가들은 물론 그와 같은 전선인 인상파 화가들도 도저히 못 봐줄 정도로 형편없다고 생각했다. 제1회 작품전에 참가할 수 있었던 것은 아마도 피사로 얼굴 덕분이었을 거다. 다음의 이야기를 들으면 그의 그림이 얼마나 형편없었는지를 알 수 있을 것이다.

여기에서 또다시 인상파의 정신적 리더이자 모든 인상파 화가의 우상인 마네 얘기가 나온다. 세잔은 비록 인상파는 아니지만(그렇다. 세잔 스스로도 인상파가 아니라고 얘기한다. 구체적인 이유에 대해서는 뒤에서 상세히 설명하겠다) 그들과 똑같이 마네를 우상으로 생각하고 있었다.

이 이야기는 이렇다. 인상파의 제1회 작품 전시회가 열리기 전 모든 화가는 흥분제를 먹은 것처럼 전심전력으로 전시회에 출품할 작품을 창작했다. 이날 밤, 마네가 게르부아 카페에 들렀는데 한 바퀴 둘러보니 오늘따라 유난히 썰렁했다. 평소 이곳에 모여서 새로운 회화 형식과 이념에 대해 소리 높여 토론하던 청년 화가들이 오늘은 아무도 없었다. 심심한 나머지 혼자서 술이나 마실까 하고 자리에 앉았는데 저쪽 구석에 낯익은 얼굴이 보였다. 그 사람은 세잔이었다.

사람을 봤으니 당연히 알은체를 해야겠지, 마네가 예의상 세잔에게 악수를 청하며 인사를 건네자 세잔은 마네가 내민 손을 뚫어지게 바라보면서 "죄송합니다. 손을 안 씻은 지가 팔 일이 되어서요"라고 대답했다. 이 말을 들은 마네는 어안이 벙벙했다. 세잔이 악수를 받아줄 생각이 전혀 없어 보이자 마네는 겸연쩍은 듯 내민 손을 다시 거두었다. 그리고 이어지는 어색한 분위기……

그러나 세상 경험이 풍부한 마네는 개의치 않고(애써 아무렇지 않은 듯 했을 수도) 계속해서 인사말을 나누었다.

"전시회 준비는 잘되고 있습니까?"

그런데 바로 이 질문 한마디가 세잔의 '열혈팬 모드'를 작동시켰다. 그는 갑자기 몹시 흥분하며 마네에게 말했다.

"마 선생님! 저는 마 선생님의 열렬한 팬입니다. 이번 전시회에 출품할 작품도 선생님께 경의를 바치기 위해 창작한 것입니다!"

그렇다면 세잔이 준비한 작품은 과연 어떤 그림일까? 소개하기 전에 먼저 기본 상식 하나를 공유하겠다. 마네가 그때 그렇게 유명해진 것은 바로 〈풀밭 위의 점심〉과 〈올랭피아〉라는 두 작품 때문인데, 그중에서도 〈올랭피아〉는 전 우주(화가들의 우주)를 놀라게 한 작품이었다. 올랭피아(L'Olympia)는 프랑스에서 사실 기생의 대명사(우리로 치자면 춘향이 정도)이다. 당시의 예술가들은 누드 여인을 그릴 때 보통 그 주위에 아기 천사 같은 것을 그려넣어 수식을 하고 '내가 그린 것은 벌거벗은 여인이 아니라 비너스이고 여신이다!' 그랬는데, 마네는 아예 대놓고 적나라하게 누드 여인을 그렸다. 그것도 모자라 기생을 그렸다! 권위에 도전하는 사람은 젊은이들의 우상이 되기 쉽다는 것이 입증된 사건이었다.

에두아르 마네의 〈올랭피아〉
L'Olympia 1865

세잔의 말에 기분이 좋아진 마네는 그냥 간단하게 인사만 건넬 생각이
었음을 까먹었는지 계속해서 물었다.
"아, 그런가요? 내게 보여줄 수 있습니까?"
마네는 훗날 이 말을 한 것을 엄청나게 후회했을 것이다. 왜냐하면 세
잔이 그에게 보여준 작품은 이런 그림이었으니까.
게다가 세잔은 이 그림에 '모던 올랭피아'라는 아주 멋진 제목을 붙
였다.

〈모던 올랭피아〉
Moderne Olympia 1872-1873

그림을 본 순간 마네는 그만 할 말을 잃고 말았다.

"이게 뭐야?"

또다시 어색한 분위기가 흘렀다. 예의상 이 그림에 대한 자신의 생각을 좀 얘기해야 하는데 도무지 생각이 떠오르지 않았다. 만약 자신 앞에 서 있는 이 사람이 자신을 숭배하는 초등학생이라면 머리를 쓰다듬어주면서 "그래, 착하지, 잘 그렸어, 계속 노력해!"라는 식의 말을 해줄 수가 있었겠지만 이 그림을 그린 사람은 35세의 직업 화가이다. 그러니 마네가 할 말을 잃을 수밖에……

당시 마네는 회화 실력이 초등학생보다도 못한 이 괴짜가 훗날 '근대 회화의 아버지'로 불리는 거장이 되리라고는 꿈에도 생각 못했을 것이다. 왜냐하면 당시의 마네는 세잔의 그림을 제대로 감상하기 위해서는 먼저 '형태, 투시, 구도' 등 예술품의 좋고 나쁨을 가늠하는 기존의 전통 관념을 철저히 깨뜨려야 한다는 것을 몰랐기 때문이다!

이렇게 '정신적인 리더'조차도 세잔의 편을 들어주지 않았다. 그러나 마네를 탓할 수는 없는 일이었다. 당시 사람들은 인상주의도 받아들이기 어려웠을 텐데 하물며 세잔은 그보다 훨씬 더 앞서갔으니 어찌 보면 당연한 반응이었다.

세잔의 작품을 말하기 전에 먼저 세잔이라는 사람에 대해 좀 이야기하고 싶다. 왜냐하면 그는 정말 독특한 사람이었으니까.

만약 세잔이 이 시대 사람이라면 예술인이라는 사실을 한눈에 알아볼 수 있었을 것이다. 어째서? 지금의 예술가 대부분이 그와 비슷한 모습이기 때문이다. 지저분하고, 꾸미지 않고, 이상하고! 앞에서도 말했지만 그는 거의 며칠씩 씻지도 않고 옷도 갈아입지 않았다. 사람을 보기도 전에 이상한 냄새부터 풍겨오는 정도였다. 오늘날에는 '예술가스럽

다', '유니크하다' 뭐 그런 여러 단어로 개성화할 수 있겠지만 그때 당시의 사람들이 보기에는 딱 재수 없는 가난뱅이 이미지였다.

하지만 세잔은 사실 가난하지도 않았다. 만약 내가 그를 가난뱅이라고 부른다면 진짜 가난한 화가들이 내 꿈속에 들어와 욕을 퍼부을 것이다 (반 고흐가 첫 번째로 나설 것이 분명함). 세잔의 아버지는 유명한 부자였고 부자의 아들이니까 세잔은 이른바 '재벌 2세'인 셈이다. 그러니 재벌 2세라고 다 못난 건 아니다. 하지만 사서 고생하기 좋아하는 건 맞는 것 같다.

세잔은 특히 더 그랬다. 그의 부친은 그가 법 공부를 해서 나중에 변호사가 되기를 바랐다. 그건 이해가 된다. 아들이 나중에 커서 지저분한 모습의 예술가가 되기를 바라는 부모가 어디 있겠는가. 하지만 세잔의 꿈은 꼭 지저분한 예술가가 되는 것이었다. 그러니 어쩌겠나? 아들의 고집을 꺾을 수 없으니 내버려두는 수밖에……

사실, 세잔이 일부러 반항한 것은 아니었다. 오히려 그는 아버지를 매우 존경했다. 그림 〈루이스 아우구스테 세잔〉은 세잔이 아버지를 위해 그린 초상화다. 한 가지 중요한 사실은 세잔의 작품 중 유일하게 살롱 출품작으로 선정된 작품이라는 것이다. 이 그림을 보면 세잔이 아버지의 인정을 받기 위해 노력한 흔적이 엿보인다. 어디서 보이냐고? 솔직히 말하자면 이 작품이 아니라 이것과 같은 제목의 다른 작품에서 더 많이 드러난다.

아버지가 신문을 읽고 있는 모습을 똑같이 그렸지만 이 두 그림의 차이는 상당히 크다. 간단히 말하자면 하나는 비교적 균형감이 있고 하나는 좀 부자연스럽다. 그런데 부자연스러운 그림이 진정한 세잔의 스타일이다. 단지 아버지의 인정을 받기 위해서는 먼저 살롱의 인정을

받아야 했고 살롱의 입맛에 맞추기 위해 세잔은 어쩔 수 없이 자신의 회화 스타일을 조정해야 했다.

하지만 점차 시간이 흐르면서 세잔은 남의 비위를 맞추기 위해서가 아니라 자신이 그리고 싶은 것을 그리는 게 가장 중요하다는 사실을 깨달았다.

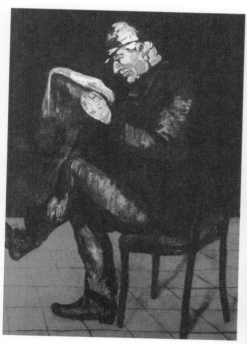

〈루이스 아우구스테 세잔〉
Louis-Auguste Cézanne 1865

〈루이스 아우구스테 세잔의 초상화〉
Portrait Louis-Auguste Cézanne 1866

〈자 드 부팡〉
Jas de Bouffan 1885-1887

위 그림은 세잔이 부친의 별장을 주제로 창작한 작품으로, 이것이야말
로 세잔이 진정으로 원하는 것, 즉 부조화이다.

전문가가 아니라도 딱 보면 이 집이 삐뚤어졌다는 것쯤은 알겠지? 장
담하건대 집 자체는 문제가 없고 아직도 프로방스에 그대로 보존되어
있다. 게다가 세잔은 다양한 각도에서 이 집을 여러 번 그렸는데 결과
는 똑같이 비뚤게 나왔다. 아마 "왜?"라고 묻고 싶을 것이다.

여기서 이 집이 왜 비뚤게 나왔는지를 주저리주저리 말하고 싶지 않다. 말한다고 해도 설득력이 없을 테니까. 그래서 나는 다른 시각으로 접근해보았다. 우리와 세잔은 다른 세상에 살고 있다는 시각이다. 우리 세상에서는 정상적인 집을 비뚤게 그리는 사람은 시력에 문제가 있거나, 아니면 지능에 문제가 있는 사람이지만 세잔의 세상에서는 집은 원래 비뚤게 생긴 것이다. 세잔 본인의 말을 들어보자.

**"화가 자신의 주관적인 느낌을 개입시키지 말고
객관적으로 사물을 관찰하라."**

"이 집에 사는 사람의 마음을 한 번이라도 생각해봤어?"라고 되묻고 싶겠지. 이 정도 경사도면 집 안의 모든 가구가 다 한쪽으로 몰릴 테니, 사람이 살기는커녕 들어가는 것조차도 어려울 것이다.

그래서 나는 개인적으로 세잔의 그림을 볼 때는 '왜'라는 생각 자체를 버려야 한다고 생각한다. 즉, 먼저 이 그림이 무엇을 표현하려는 것인지를 알려는 생각을 포기해야 한다는 것이다. 만약 그렇게 할 수 있다면, **세잔의 예술세계에 온 것을 환영한다!**

세잔의 예술세계에서 비뚤어진 것은 당연히 집뿐만이 아니다. 〈붉은 조끼를 입은 소년〉도 왼손이 말이 안 될 정도로 길다. 다시 장담하건대 이 소년의 손은 정상이다. 세잔은 이 소년을 주제로 작품을 여러 개 창작했는데 기타 작품에서는 손이 정상적인 모습이다. 물론 또 다른 부위가 비정상적이었지만 말이다.

만일 이런 화풍으로 지금의 미대 입학시험을 본다면 시험관이 당장에 그 그림을 찢어버릴 것이다. 그래서 오늘날의 미대는 절대 세잔을 배출하지 못한다. 기껏해야 앵그르 정도(물론 앵그르 정도만 돼도 엄청 대단한 것이다)가 되겠지. 우리가 과거의 경험이나 관습으로 기존에 본 적

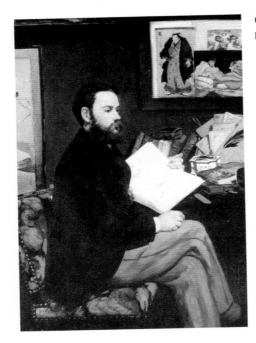

없는 전혀 새로운 사물을 판단한다면 쉽게 '잘못'이라고 규정할 수
가 있다. 하지만 예술에는 본디 옳고 그름이 없다.

젊은 세잔은 파리국립고등미술학교에 들어가려고 여러 번 도전했
지만 번번이 떨어졌다(미대의 입학 기준이 예나 지금이나 똑같았던 걸
까). 거듭된 좌절에 세잔도 이제 그만 포기하고 집에 돌아가 부잣집
도련님답게 편안한 생활을 누릴까 생각했다. 하지만 끝내 포기하지
않았던 이유는 바로 '위층 침대의 친구'(학창 시절 절친) 졸라가 물심
양면으로 세잔을 도와주면서 그에게 용기와 힘을 북돋아주었기 때
문이다. 그는 세잔으로 하여금 자신이 세상에서 유일무이한 특별한
존재이며, 꿋꿋이 참고 인내하면 반드시 정상에 오를 수 있을 것이
라 믿게 했다.

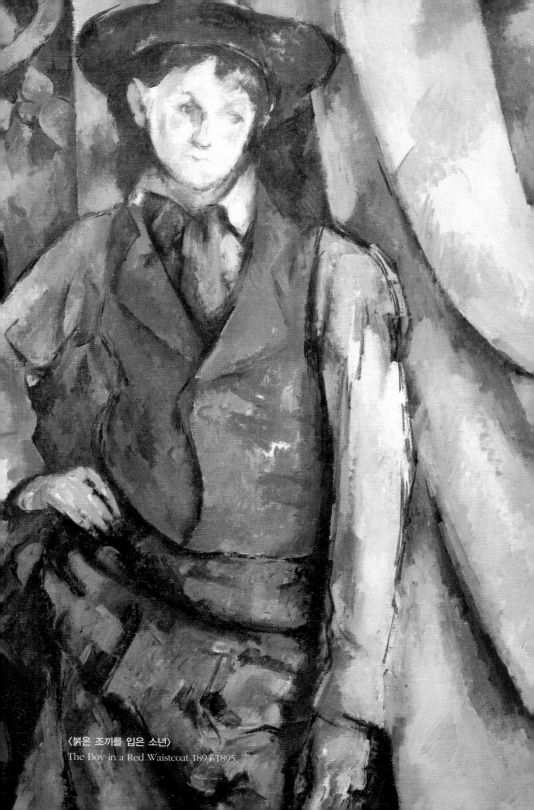

〈붉은 조끼를 입은 소년〉
The Boy in a Red Waistcoat 1894-1895

그러나 성공의 길은 험난했다. 세잔의 '비뚤어진 집'과 '짝짝이 손'은 여전히 시장에서 인기를 얻지 못했다. 한번은 세잔의 부친이 진지하게 그를 타일렀다.

"얘야, 미래를 생각해야지. 아무래도 이 직업이 너에게 맞지 않는 것 같다. 넌 아마 그림 그리기에 재능이 없는가 보다."

그러자 세잔은 이렇게 반박했다.

"어쩌면 제가 너무 대단해서, 일반인들은 이해하지 못할 정도로 너무 대단해서 그럴 거예요! 어쩌면 저는 천재일 수도 있다고요!"

세잔은 그림 그리는 면에서는 정말 천재일지는 모르겠지만 집안 살림에는 절대 천재가 아니었다. 게다가 사업운이 없었을 뿐만 아니라 애정운도 매우 나빠서 32세 때까지 숫총각이었다. 그도 그럴 것이 세잔은 매달 아버지가 주는 생활비 100여 프랑으로 생활을 유지하는 데다가 만날 그렇게 지저분하게 하고 다니니 아무도 그가 재벌 2세인지 몰랐다. 그러다가 마리 오르탕스 피케(Marie-Hortense Fiquet)라는 여자 모델이 세잔이 '성장 잠재주'라는 것을 발견했다. 그다음에는 '신파소설'에 나오는 식으로 그녀는 곧 세잔의 아이를 임신했고 그에게 아들 하나를 덜컥 안겨주었다(바로 앞장의 '붉은 조끼를 입은 소년'이다).

그 후로 세잔이 처자식과 함께 행복하게 살았을 거라고 생각하겠지만 사실은 오히려 정반대였다. 세잔의 불행은 이제 막 시작되었다. 세잔은 계속해서 살롱에 작품을 제출했지만 번번이 거절당했다. 인상파 작품 전시회에 출품한 그림도 인기를 끌지 못했다. 설상가상으로 세잔이 속도위반을 한 사실을 알게 된 그의 아버지는 화가 나서 생활비 지원을 끊어버렸고, 세잔은 더욱 궁핍해졌다. 결국 그는 주로 졸라의 경제

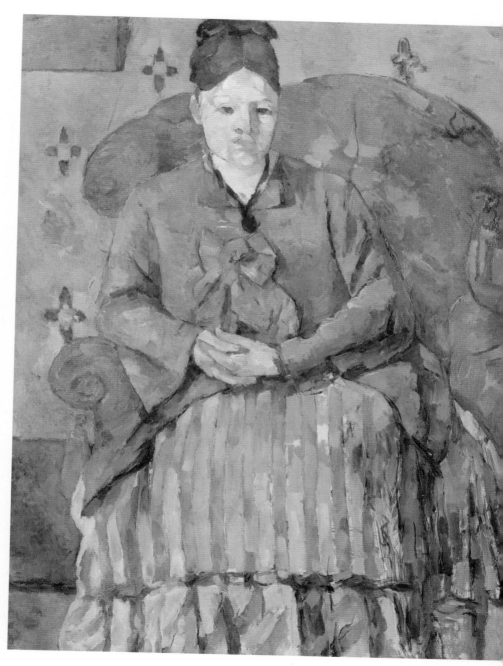

〈붉은 손잡이 의자에 앉은 세잔 부인〉
Madame Cézanne dans un fauteuil rouge 1877

적 지원으로 살아가게 되었다.

실상, 이런 경제적인 궁핍보다도 가장 큰 문제는 아이의 엄마, 즉 세잔 부인이었다. 세잔의 부인은 사실 유명한 악처였다. 이런 사건이 있었다. 당시 세잔은 프로방스로 옮겨가서 비록 파리에 거주하지 않았지만 르누아르와 계속해서 연락을 하고 있었다. 한번은 르누아르가 세잔의 초대로 그의 집에 놀러갔다. 원래는 거기서 일주일 정도 머무르며 같이 스케치도 할 예정이었는데 세잔 부인의 행태를 도저히 볼 수가 없어서 당일 바로 짐을 싸서 돌아갔다고 한다.

1886년, 세잔은 인생의 새로운 전환점을 맞는다. 그의 절친, 어릴 때부터 같이 자란 '형제' 졸라가 그를 배신한 것이다.

지금 혹시 졸라가 세잔의 아내와 바람이 난 거라고 생각한 건가? 만약 그랬다면 그건 완전히 막장 드라마겠지. 게다가 만약 졸라가 정말 세잔의 부인 피케와 바람이 났다면 아마도 세잔은 졸라의 양손을 꼭 쥐고 눈물을 글썽이며 진심어린 목소리로 그에게 "고맙다, 친구야!"라고 말했을 것이다.

아쉽지만 현실은 예상과 완전히 달랐다.

1886년 졸라가 자신의 14번째 소설 《걸작(The Work)》을 출판했는데, 화가인 끌로드 랑티에의 방탕하고 제멋대로인 생활과 실패한 예술 인생 이야기가 주요 내용이었다. 얼핏 듣기에는 별것 아닌 듯하지만 사실 이 주인공의 원형은 세잔이다.

세잔은 경악을 금치 못했다. 그럼 그동안의 우정이 결국 나를 조롱하려고 소재를 모으던 것에 불과했던가? 졸라가 보내온 인쇄본을 읽고 난 세잔은 당장 졸라에게 편지를 썼다.

『친애하는 졸라, 보내준 새 소설 감사하네. —절친한 친구였던 세잔이.』

세잔이 무슨 말을 하는 건지 모르겠다고? 내가 알려주지.

절교! 절교!! 절교!!!

그렇다면 졸라가 정말 세잔을 배신한 걸까? 꼭 그렇다고 볼 수는 없다. 내가 이 소설을 좀 읽어봤는데 소설의 주인공인 끌로드는 사실 모네, 마네 등 여러 인상파 화가의 집합체이다. 단지 비참한 면이 좀 많이 '세잔'스럽기는 하다. 사람들은 늘 자신이 보고 싶은 것만 보는 법, 세잔 역시 그랬을 것이다.

안 그래도 하는 일마다 안 되는 세잔에게 친구의 배신은 그를 낭떠러지로 밀어버린 마지막 결정타 같았을 것이다. 그러나 우리의 '성장 잠재주' 세잔은 죽지 않고 **기적같이 반등했다!**

'반등'의 가장 중요한 요소는 바로 세잔 아버지의 죽음이다. 비통한 일처럼 들리지만(사실 정말 비통한 일이 맞다), 비통한 마음이 가신 후에는 드디어 인생 역전의 때가 온 것이다! 그의 아버지가 그에게 40만 프랑을 남겨주었던 것이다! 그렇게 세잔은 하루아침에 괴상한 화가에서 당시 가장 돈이 많은 괴상한 화가가 되었다.

이제 더 이상 돈 걱정을 하지 않아도 되는 세잔은 다른 사람의 생각에 신경 쓰지 않고 오로지 창작에만 몰두할 수 있게 되었다. 이때의 세잔에게는 더 이상 그림을 팔기 위해 그림을 그릴 필요가 없었다. 영화 〈포레스트 검프〉에 나오는 대사처럼 **"인생은 초콜릿 상자와 같아서 상자를 열기 전에는 뭘 집을지 알 수 없다."**

반 고흐는 초콜릿 몇 개 집어먹었는데 맛이 없자 상자째로 버렸다. 다행히 세잔은 그러지 않았다. 졸라의 '결정타'는 세잔을 벼랑 아래로 밀어버리기커녕 오히려 잠자는 사자를 깨워놓았다.

그때부터 세잔은 모든 사람, 특히 졸라에게 그들이 틀렸다는 것을 보여주겠다는 일념으로 창작에 몰두했다.

이 시기에 세잔은 프랑스의 유명한 '생트 빅투와르산'의 매력에 푹 빠져서 이 주제 하나를 가지고 작품 60여 점을 창작했다. 그리고 또 그려도 질리지 않는다면서 이 각도에서 그렸다가 오른쪽으로 조금 옮겨서 또 그리고, 왼쪽으로 조금 옮겨서 또 그리고…….

모네의 화법은 시간과의 싸움이고, 드가의 화법은 '인간 CPU'를 통해 이미지를 생성하는 것이라면, 세잔만의 독특한 화법은 '상상하하좌좌우우상하좌우' 화법, 간단히 말하자면 바로 '과잉 행동' 화법이다.

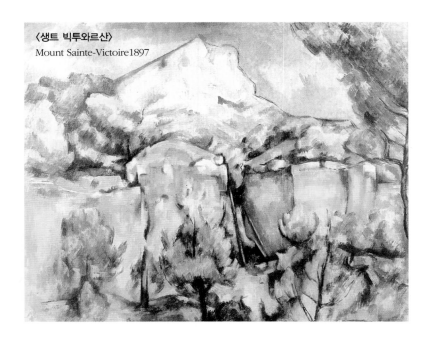

〈생트 빅투와르산〉
Mount Sainte-Victoire1897

〈생트 빅투와르산〉
Mount Sainte-Victoire1885-1887

그림을 자세히 보면 이 산이 수많은 기하도형으로 이루어졌다는 것을 알 수 있다. 그의 이런 과잉 행동 화법은 하나의 각도에 그림 한 점을 완성하는 것이 아니라, 절반 정도 그린 그림을 각도를 바꾸어서 계속 해서 그리는 것이다. 다시 말해 그림 한 폭에서 여러 개의 서로 다른 시 각이 공존하는 것이다.

"무슨 그런 괴상한 화법이 다 있어?"라고 물을 수도 있겠지만,

괴상하지 않으면 세잔이 아니지!

이렇게 사물을 여러 각도에서 그리는 화법은 풍경화에서는 매우 뚜렷 하게 드러나지 않는다. 좀 더 확실하게 드러나는 작품을 소개하겠다.

275

아래의 초상화에서 남자의 좌우 양쪽 얼굴은 따로 보면 매우 정상인데 합쳐지면 비틀린 모습이다. 좌우 양쪽 얼굴을 각기 다른 각도에서 그렸기 때문이다.

〈팔짱을 낀 남자〉
Man with Crossed Arms 1899

오른쪽의 작품 〈푸른색 화병〉을 보자. 화병이 비뚤어져 있다. 그것은 당연한 것이고! 이 그림의 흥미로운 점은 화병 뒤의 접시다. 만약 아직도 화병 뒤에 있는 저 접시가 큰 접시 하나 또는 작은 접시 두 개라고 생각한다면 정말 엉덩이를 맞아야 할 것이다. 화병 뒤에 있는 것은 사실 작은 접시 하나이다. 세잔은 화병의 왼쪽에 서서 그림을 그리다가 절반쯤 그렸을 때 다시 오른쪽으로 옮겨서 나머지를 완성했다. 얼마나 '장난스러운' 접시인가, 그러니 과잉 행동 화법이라고 하는 것이다.

〈푸른색 화병〉
The Blue Vase 1885-1887

이런 화법이 이상하다고 생각하는가? 사실, '하나의 화폭 속에서 여러 시각을 표현'하는 방식은 세잔만의 독창적인 방법이 아니다. 이미 많은 대가가 사용했기 때문에 별로 새롭지 않다. 예를 들면,

레오나르도 다빈치!

르네상스의 고전주의를 완성한 천재적인 미술가! 다빈치의 걸작 〈성 안나와 성 모자〉를 보자.

이 그림 속의 세 주요 인물은 모두 정면에서 똑바로 바라보면서 그린 것인 데 반해 뒤의 배경이 되는 풍경은 위에서 아래로 내려다보는 시각이다.

이와 유사한 사례는 매우 많다. 다만, '눈에 잘 띄지 않을' 정도여서 크게 부각되지 않았을 뿐이다. 그에 비해 세잔은 동일한 사물을 여러 각도에서 그리는, 이른바 멀티 앵글 화법을 일부러 강조했다. 다른 화가들은 화면을 더 조화롭거나 장대해 보이기 위해 이런 화법을 사용했다면 세잔은 이와 반대로 불일치, 부조화를 강조하기 위해 이런 화법을 사용했다. 그래야 뭔가 수수께끼 같은 오묘한 맛이 나니까.

〈성 안나와 성 모자〉
Virgin and Child with St. Anne 1508

세잔의 이런 과잉 행동 화법은 점차 사람들의 주목을 받기 시작했고 많은 젊은 화가가 그의 멀티 앵글 구도를 따라 하기 시작했다. 가장 대표적인 인물이 바로 반 고흐, 그는 〈탐부랭 카페의 여인〉이라는 작품에서 이런 화법을 사용했는데 아는 사람에게나 예술이지, 모르는 사람으로서는 옆에 있는 우산을 집어들어 한 대 때리고 싶은 생각이 든다.

〈탐부랭 카페의 여인〉
Woman in the Cafe Tambourin 1887

이 화법은 훗날 피카소에 이르러 극에 달한다. 젊은 아가씨들이 돈을 싸들고 피카소를 찾아와 제발 자기의 얼굴을 '유린'해달라며 애원한다.

〈도라 마르의 초상〉
Portrait of Dora Maar 1937

이 시기의 세잔은 부인 피케와 막 이혼을 하고 드디어 자신의 영원한 사랑을 찾았다. 그것은 바로 **사과**이다.

사과 한 개, 사과 여러 개, 사과 한 무더기……

사과에 푹 빠져버린 세잔은 미친 듯이 여러 가지 사과를 그렸으며 심지어 사과를 자신의 '뮤즈'로 받들었다(세잔이 매번 사과 그림을 그리고 나서 그 '여신'들을 먹어버리지는 않았는지 궁금할 따름이다). 물론 그가 그린 사과들도 영락없이 '세잔스러웠고' 곳곳에서 과잉 행동 화법이 보였다. 그는 심지어 다양한 시각을 그려내기 위해 작업실에다 사다리까지 설치했다.

〈사과 바구니가 있는 정물〉
The Basket of Apples 1890-1894

● 책상 모서리가 한 직선상에 있지 않다. 이 흰색 식탁보 밑에 대체 무엇이 있을까?

그렇다면 세잔은 오로지 사과만 그렸는가?

물론 아니다! 사과 외에도 배, 호두, 비스킷 등등 한마디로 그는 스스로 움직이지 못하는 생명이 없는 정물을 그렸다. 아마 가능하면 세상의 모든 모델이 다 사과처럼 숨도 안 쉬고 움직이지도 않기를 바랐을 것이다.

모델이 갑자기 '암호랑이(악처)'로 변신한 그런 충격은 평생 한 번으로 충분하니까.

〈체리와 복숭아가 있는 정물〉
Still Life with Cherry and Peach 1885-1887

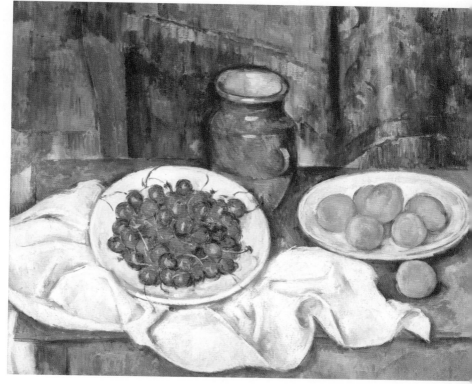

세잔의 명성은 점점 높아갔다. 사실, 여기에는 졸라의 소설 《걸작》이 큰 기여를 했다. 소설 속 그 불쌍한 주인공이 사실은 세잔이라는 것을 알게 된 독자들은 오히려 그에 대해 점점 더 큰 관심을 보였다. 악역이 관중의 호기심을 더 쉽게 자극한다는 것이 다시 한 번 입증되었다. 우리도 영화나 드라마를 볼 때 악질의 마약 밀매 조직 두목이나 조직폭력배 형님의 이름은 쉽게 기억하지만 그들을 감옥에 처넣은 경찰이 누구인지는 기억하지 못한다. 그러니 세잔은 자신을 실패한 화가로 묘사한 친구 졸라에게 분개할 것이 아니라 오히려 고마워해야 한다. 바로 오늘날 우리가 흔히 말하는 '네거티브 마케팅' 효과를 봤기 때문이다.

여기서 세잔이 그 시기에 창작한 〈카드놀이하는 사람들〉을 같이 보자. 비뚤게 놓인 테이블과 무표정한 사람들…… . 세잔의 기타 작품들과 비교했을 때 가장 눈에 띄지는 않지만 이 그림은 자신만의 특별한 점이 있다. 바로 가격이다.

2011년, 이 그림은 1억 6천만 파운드에 팔려나가 예술사상 최고로 비싼 그림이라는 세계 기록을 세웠다. 그리고 내가 이 책을 쓰는 순간까지도 이 기록은 아직 깨지지 않았다.

마지막으로 나는 세잔의 '기본기'에 대해서 좀 얘기하고 싶다. 일부 사람은 세잔의 그림이 그렇게 '비대칭'인 이유는 그가 그림을 똑바로 그리지 못하기 때문이라고 주장한다.

이런 주장이 사실인지는 모르겠지만 예전에 세잔의 초기 창작 스케치 작품을 몇 점 본 적이 있는데 거의 '똑바로' 그려져 있었다. 만약 그것이 위작이 아니라 세잔이 그린 진품이 맞다면 세잔은 기본기가 아주 탄탄한 화가임에 틀림없다.

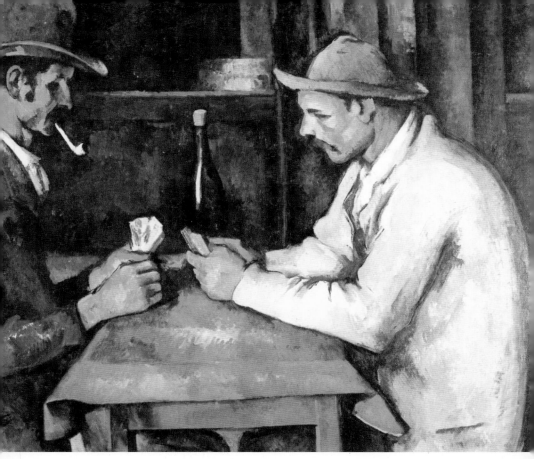

〈카드놀이하는 사람들〉
The Card Players 1892-1896

여기까지 봤는데도 여전히 세잔의 그림이 좋아지지 않는다? 그것 역시
정상이다. 회화에 대한 세잔의 생각은 너무나 전위적이어서 오늘날까
지도 모든 사람이 다 받아들이기는 힘든 게 사실이다. 나도 마찬가지
다. 아마 내가 아직 세잔의 작품을 감상할 만할 수준이 못 되는가 보다.
하지만 세잔의 작품을 좋아하든 안 좋아하든 그가 세계 예술사에 지대
한 공헌을 했다는 사실에 대해서는 그 누구도 부정할 수 없다. 세잔이
프랑스 역사상 가장 위대한 예술가 중 한 명임은 논쟁의 여지가 없다.

그는 인상파의 형성에서부터 전성기까지 전 과정을 겪었고 또한 그것을 자기 손으로 직접 뒤엎었다. 그는 마치 거대한 돌을 밀어 올리며 산을 등정하는 사람처럼 정상에 도달하기 전에 포기하면 온몸이 산산이 부서지게 된다. 다행히 그는 끝까지 버텨서 결국 정상에 올랐고 더 나아가 후세 예술가들을 위해 완전히 새로운 길을 개척했다. 이른바 '현대예술'은 바로 세잔에서부터 시작된 것이다.

피카소는 이렇게 말했다.

"세잔은 우리 모두의 아버지다!"

이것이 바로 근대 회화의 아버지, 세잔이다.

오늘의 수다 끝

!

명화와 수다 떨기

초판 1쇄 인쇄 2014년 12월 10일
초판 1쇄 발행 2014년 12월 15일

지은이 | 꾸예 옮긴이 | 정호운 펴낸이 | 전영화 펴낸곳 | **다연**

주 소 | (121-854) 경기도 파주시 문발로 115 세종출판벤처타운 404호

전 화 | 070-8700-8767 팩 스 | (031) 814-8769 이메일 | dayeonbook@naver.com

본문 · 표지 | 미토스

ⓒ **다연**

ISBN 978-89-92441-59-9(03600)

※ 잘못 만들어진 책은 구입처에서 교환 가능합니다.